云读东方

音 乐 通 识 课

MUSIC GENERAL EDUCATION

HUDEFU

胡德夫讲

世界民谣

简史

胡德夫 编著

U0314267

全国百佳图书出版单位

化学工业出版社

·北 京·

图书在版编目（CIP）数据

音乐通识课：胡德夫讲世界民谣简史/胡德夫编著. —北京：
化学工业出版社，2022.7
ISBN 978-7-122-41252-2

Ⅰ.①音…　Ⅱ.①胡…　Ⅲ.①民谣-音乐史-世界　Ⅳ.①J609.1

中国版本图书馆CIP数据核字（2022）第065170号

责任编辑：李　辉　　　　　　　　　　　　装帧设计：尹琳琳
责任校对：王　静

出版发行：化学工业出版社（北京市东城区青年湖南街13号　邮政编码100011）
印　　装：中煤（北京）印务有限公司
710mm×1000mm　1/16　印张15¼　2022年7月北京第1版第1次印刷

购书咨询：010-64518888　　　　　　　　　售后服务：010-64518899
网　　址：http://www.cip.com.cn
凡购买本书，如有缺损质量问题，本社销售中心负责调换。

定　　价：98.00元　　　　　　　　　　　　版权所有　违者必究

前言

"

无论身居田园乡间，还是搬到水泥森林，人类都离不开音乐的陪伴。有的人偏爱金属摇滚的酣畅淋漓，有的人欣赏 R&B 的律动节奏，还有一些人迷恋于民谣的赤诚表达，我们已经习惯了用音乐做自己的脚注。

"民谣"这个词并不陌生，也许你说不出它到底是什么，它何时开始，又从哪里来，甚至分不清它的种类，但总有那么一段熟悉的民谣旋律深深刻在脑海里。

民谣到底是什么

究竟什么是民谣？往大了说，民谣就是民歌，但这样的定义太模糊，也不够准确。在我看来，民谣就是带着旋律去讲故事。既然是讲故事，它就不需要复杂的乐器和高超的技巧，只需要情感真挚、故事真实。所以，民谣其实就是最简单的一种音乐

形式。

民谣从民间来，不同地区的民谣都有着强烈的民族色彩。我们可以说民谣历史久远：中国的《诗经》，欧洲吟游诗人的作品，都称得上是最早的民谣。不过，我们现在所谈论的民谣，其实是指从欧美民谣发展起来的现代歌曲。

民谣的发展

欧美民谣最早起源于欧洲。从 11 世纪开始，吟游诗人在欧洲大陆上边走边唱。这些人既是诗人又是音乐家，他们哼出的曲调就是最早的民谣。

在现代民谣里，美国民谣基本就是西方民谣的代称。在古老欧洲民谣的影响的基础上，美洲大陆的音乐人又融入黑人音乐元素，便有了独特的美国民谣。随着美国唱片工业的建立和发展，出现了第一批唱片民谣歌手。美国民谣就这样从传统过渡到现代，从美洲大陆传向了全世界。

民谣的类别

民谣歌手们随着社会变革不断地创作和革新，民谣便有了不同的流派和分支。

梳理民谣的发展史，我们大概可以将民谣分为中古民谣、左翼民谣、城市民谣、乡村民谣、校园民谣、新民谣及其他类型。虽然民谣的主题在不断更新，民谣的类型也一直有着新的变化，但民谣始终都散发着它独特的魅力。

看民谣如何点亮世界

我将从欧洲的中古民谣讲起，聊聊世界各地区的民谣，讲鲍勃·迪伦、莱昂纳德·科恩，也关照到年轻一辈的音乐人周云蓬、李健、赵雷……

一路风景，一路音乐，打开歌单，戴上耳机，4,3,2,1，出发吧。

Ara · Kimbo
胡德夫

目 录 Contents

《牧神箫》卷首插图与《我的绿袖子女士》乐谱页，沃尔特·克兰

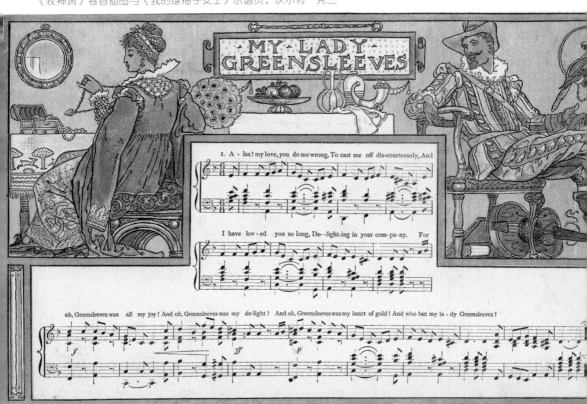

第一篇 中古民谣

"

中古民谣是什么？

欧洲民谣是民谣的源头，它的历史十分悠久。从中世纪开始，欧洲音乐的发展有两个主要方向：一个是为神而生的教堂音乐，另一个则是来自民间的世俗音乐。由吟游诗人传唱的中古民谣来自民间，它或是根据民间故事编写的诗歌，又或是世代流传下来的传统歌谣。

中世纪流传下来的中古民谣，其作者大多无从考证；而从曲目上来看，保存下来的多是儿歌。中古民谣大多旋律清新，唱腔独特，让人可以真切地感受到中世纪的古典和优雅氛围。正如世界音乐的正宗是西方古典乐，源自欧洲的中古民谣则是民谣最显赫的起点。从中世纪至今，许多中古民谣被保存下来，更是被民谣音乐人无数次翻唱。

经典作品

1.《绿袖子》与亨利八世的传说

《绿袖子》（*Greensleeves*）是一首从 16 世纪开始就在英格兰民间流传的中古民谣。它的旋律古典优雅，又带着淡淡的哀伤，让人感受到爱情的美好和忧伤。这首曲子曾被改编过很多次，而英国作曲家拉尔夫·沃恩·威廉斯 (Ralph Vaughan Williams) 所写的《绿袖子幻想曲》(*Fantasia on Greensleeves*) 最出名。

《绿袖子》这首歌讲述了青年遇见一位绿袖女孩，并对她一见钟情。女孩成为青年快乐的全部，但遗憾的是青年再也没有见过心爱的绿袖子姑娘。那次的相遇变成了永恒，只有在风中的绿袖子日日飘荡在青年的心中。

虽然没有关于这首曲子作者的明确记载，但民间一直传说这是英国国王亨利八世为他的王后安妮·柏林创作的：安妮在成为王后之前曾拒绝亨利八世的求爱，于是国王在忧伤下写出了这首曲子。

安妮·柏林是亨利八世的第二任王后。为了顺利迎娶安妮、与原本的妻子凯瑟琳

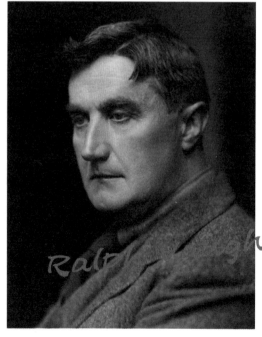

拉尔夫·沃恩·威廉斯

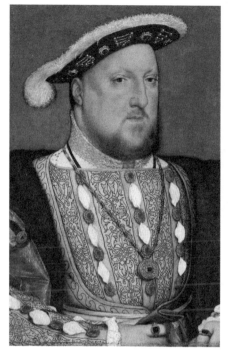
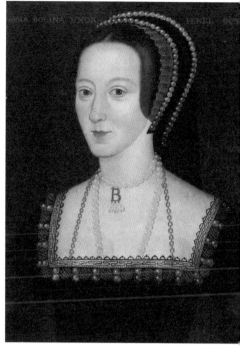

亨利八世　　　　　　　　　　　　　安妮·柏林

离婚，亨利八世与罗马教廷抗争，推行宗教改革，宣布英格兰脱离天主教。然而，仅仅过了三年，安妮王后便被冠上通奸、叛国的罪名而幽禁在伦敦塔，晚景凄凉。

2.《斯卡布罗集市》的经典之声

在民谣中，爱情是永不褪色的主题，在中古民谣中也是如此。有一首中古民谣大家肯定都非常熟悉，莎拉·布莱曼（Sarah Brightman）的翻唱可以说是让它家喻户晓，这首歌就是《斯卡布罗集市》（*Scarborough Fair*）。《斯卡布罗集市》是一首古老的英国民歌，它的前身是一首传统的叙事儿歌。歌词至少可以追溯到 13 世纪的英格兰，而曲调就更早。

1965 年，保罗·西蒙（Paul Simon）从英国民歌手马汀·卡西（Martin Carthy）那里学会了这首歌的旋律。后来他和阿特·加芬克尔（Art Garfunkel）一起改编了这首歌，也就是现在的《斯卡布罗集市》。保罗·西蒙将自己创作的《山坡上》（*The Side*

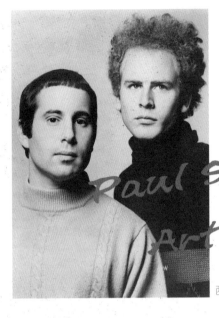

Paul Simon

Art Garfunkel

西蒙与加芬克尔

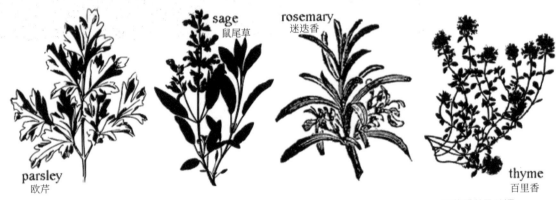

sage
鼠尾草

rosemary
迷迭香

parsley
欧芹

thyme
百里香

四种香草及花语

of A Hill）嫁接到《斯卡布罗集市》中，将两个故事完美地融合在一起：一边是战场上的残酷厮杀，一边是对远方心爱姑娘的思念与表白。在歌词里，战士让姑娘去完成一些不可能完成的任务："叫她替我做件麻布衣衫……上面没有接缝，也无需针线……她就会是我真正的爱人……"而这些不可能的任务暗示了恋人重聚的困难。整首歌忧伤却不失美好，既有对恋人的思念，又饱含着因为战争无法重聚的悲伤。歌词中的欧芹、鼠尾草、迷迭香和百里香，分别代表着爱情的甜蜜、力量、忠诚和勇气，而反复出现的这四种香草冲淡了这种忧伤，让人感受到对斯卡布罗美好风光的向往。直到现在，《斯卡布罗集市》仍然是许多人的最爱。

3. 哀怨缠绵的《乔迪》

中古民谣的作者大多无从知晓，这首古老的民谣也是如此。《乔迪》（*Geordie*）有许多演绎版本，最知名的一个版本来自琼·贝兹（Joan Baez）的翻唱。台湾女歌手齐豫为了向琼·贝兹致敬，也曾翻唱过这首《乔迪》。

这首古老的民谣背后同样有着一个凄美的爱情故事。琼·贝兹翻唱的是英国流传的一个故事版本：乔迪被指控将国王的十六只鹿偷走变卖，因此被判处用金色锁链施行的绞刑。乔迪的妻子请求法官宽恕自己的丈夫，并提出愿意交出自己所有的孩子换得丈夫的赦免。法官没有网开一面，拒绝了她的请求。琼·贝兹深情地唱出了对爱人的不舍和对法官的哀求，她那缠绵哀婉的歌声描摹出这段爱情的凄美。

Joan Baez

琼·贝兹

Adaro

阿达拉乐队

中古民谣的发展

中古民谣的发展历史悠久，收集整理工作较为困难，但民谣人对于中古民谣的热爱却从未消退。随着民谣的发展，中古民谣渐渐成为一种音乐风格。许多音乐人和乐队试图在自己的音乐里还原中世纪的场景，他们用优雅的旋律、复古的乐器重现了中古民谣的美妙，展现出浓郁的中世纪风格。

中古民谣风音乐推荐

1. 阿达拉乐队的《落雪时分》

最早认识阿达拉乐队（Adaro）是因为他们的一首翻唱——*Es Ist Ein Schnee Gefallen*，中文名字是《落雪时分》。阿达拉是一支德国的中古实验民谣乐队，他们在德国民谣的基础上吸收了大量的其他音乐元素，形成了独特的曲风。淡雅的旋律搭配主唱清冽的声音，令不少听众的魂儿被勾去，迷失在他们的歌声中。

阿达拉的那首《落雪时分》是一首古老的德国中古民谣，原作大约创作于1467年。歌中描述了一段凄惨的爱情故事：一个未婚先孕的年轻女孩被自己的家族驱赶，流落到荒林深处的茅屋。年久失修的老屋无法抵御严寒，饥寒交迫中的女孩只希望爱人归来，但日复一日却依然见不到爱人的身影，屋中只剩下渐渐冻僵的女子。阿达拉重新演绎的版本融合了更多现代的元素，清透的旋律、温柔空灵的嗓音将女子的悲伤表现得更加生动，让人沉浸在女子的绝望和哭泣中。

2. 阿尔坦乐队与《日日长大》

阿尔坦乐队（Altan）是上个世纪90年代最杰出的爱尔兰传统民谣乐团。"Altan"在盖尔语中有溪流的意思，经常被用在爱尔兰、苏格兰的地名中，乐队名字便取自主唱的出生地多尼戈尔郡内一个深而神秘的湖。这支乐队也同自己的名字一

阿尔坦乐队

样，有着浓郁的爱尔兰风格。他们在演奏中擅长使用小提琴、长笛和风琴，主唱的声音则像山涧的泉水一样动听。阿尔坦的作品自由松弛，既有自然的风情，又经常流露出对命运的悲叹。

在阿尔坦乐队的作品中，这首《日日长大》（*Daily Growing*）称得上是经典。歌曲用一对父女的对话，讲述了一位年轻姑娘的故事。这位姑娘 24 岁的时候，听从父亲之命嫁给小自己十岁的丈夫。他们相识、相爱，也有了自己的孩子，但仅仅两年后，年少的丈夫就不幸去世。悲伤是这首歌的主题，父亲与女儿从前的对话更是加重了歌曲的哀愁，父亲对于女儿的期盼没有实现，而女儿也失去了自己的挚爱。

阿尔坦的演唱让曲中的哀伤更加动人，那种期盼的落空、爱人的离去等复杂情感都深深地触动了我们的心。

中古民谣仍在吟游

在中世纪的旋律色彩中，我们听到凄美的爱情、迷茫的青春、自由的喜悦、悲伤的哭泣……而它的浪漫典雅远远不止于此，那些隐藏在中古民谣背后的浪漫惊喜，需要你自己慢慢发现。

中古民谣为我们编织了中世纪的梦。来自民间的中古歌谣，是世代传递的美妙，是吟游诗人行走时的浪漫，更是我们触摸中世纪的通道。有着强大生命力的中古民谣不会随着时间向前而消亡，它逆时光前进，在时间的沉淀中愈发优雅。

歌 单 ::::::

Greensleeves
Rosalind McAllister
The Songs of Loch Lomond(2013)

Scarborough Fair
Simon & Garfunkel
Parsley, Sage, Rosemary and Thyme(1966)

Geordie
Joan Baez
Joan Baez in Concert(1962)

Es Ist Ein Schnee Gefallen
Adaro
Schlaraffenland(2004)

Daily Growing
Altan
The Blue Idol(2002)

第二篇 凯尔特民谣

"

民谣的世界丰富奇妙，它时而忧伤凄美，时而浪漫多情。它是不同时代的符号，也是一个民族留下的烙印。

凯尔特民谣有着悠久的历史，它带着凯尔特民族的独特气息，包含着凯尔特人散不去的文化记忆。凯尔特民族的音乐古老而神秘，充满热情又细腻绵长。

也许你并不熟悉凯尔特民谣，但你一定在许多电影配乐中听到过那些清丽的哨笛、悠扬的竖琴，而这些都是凯尔特音乐散发出的魅力。

凯尔特民谣简述

民谣是来自不同地域、不同民族的人讲出的故事，凯尔特民谣也不例外。也许有的人会把凯尔特民谣和爱尔兰民谣画上等号，但两者还是有些差别的。

凯尔特民谣，是凯尔特人的民谣，而凯尔特人是欧洲最古老的民族之一。他们曾经是西欧的原住民，至今已有 2000 多年的历史。虽然他们没有在政治上留下卓越的功绩，但在欧洲文化发展史上，凯尔特文化一直占据着重要的位置。

要了解凯尔特文化的特殊性，我们要从以下两个方面说起：一方面是古罗马帝国衰败以后，凯尔特人开始慢慢分散到爱尔兰、苏格兰、威尔士等地，今天我们甚至可以在法国和西班牙的文化中找到凯尔特的影子；另一方面，由于各种历史原因，凯尔特人一直在迁徙，其文化也在随之变化，凯尔特民谣因此成为一种集合的文化。我们既能听到那种反映坎坷动荡的激昂音乐，也能听到浪漫舒缓的曲风。

凯尔特乐器

在凯尔特的文化中有许多特色，乐器就是其中之一。凯尔特乐器种类很丰富，风笛和竖琴是最常见的两种。风笛其实并不是凯尔特人的发明，它起源于古罗马，算是古罗马入侵英格兰后遗留下的文化遗产。风笛曾在许多民族中流行过，在当时的欧洲甚至处处可见，但随着时间的推移，其他民族渐渐对它失去了兴趣，只有苏格兰人仍对风笛情有独钟。直至今日，风笛已经成为苏格兰的标志物之一。

凯尔特竖琴

另一种常见的乐器是凯尔特竖琴（Celtic Harp），又被叫作小竖琴。和我们平时见到的竖琴不太一样，凯尔特竖琴更加小巧，琴色更加丰富，它既能演绎出优美轻柔的感觉，也能展现出澎湃汹涌的感觉。关于凯尔特竖琴的演奏，还有一个有趣的说法：传统的竖琴师需要用指甲弹奏竖琴，如果他的演奏没有打动听众，琴师的指甲就会断掉。

无论是风笛还是竖琴，这些充满特色的凯尔特乐器都为凯尔特民谣增添了迷人的魅力。

凯尔特民谣的发展

凯尔特民谣发展到现在，大致可以分为两种：一种是坚持原汁原味的传统凯尔特民谣，而另一种则是加入许多近现代音乐元素的当代凯尔特民谣。

两者之间的变化过程，要从 20 世纪 50 年代说起：那时大西洋彼岸的美国掀起民歌复兴的浪潮，英伦三岛也受到了影响。在这期间，英伦三岛出现大量民谣歌手和乐队，凯尔特民谣的风格也逐渐从传统走向多元。在 20 世纪 70 年代后，电子、朋克、摇滚等元素开始融入凯尔特民谣中。而到了 20 世纪 90 年代以后，一些民谣音乐人的风格又发生了变化，以恩雅（Enya）为代表的新世纪凯尔特民谣逐渐成为主流。

然而，直到今天我们提起凯尔特民谣，多数情况下指的还是传统的凯尔特民谣。一直以来，有很多像海湾男孩乐队（The Boys of the Lough）、战地乐队（Battlefield Band）、西莫斯·恩尼斯（Séamus Ennis）这样优秀的音乐团体和个人在守护着传统的凯尔特民谣。传统凯尔特民谣是凯尔特文化的根，也只有在传统的凯尔特民谣里我们才能听得见那份沁人心脾的舒畅。

凯尔特民谣经典

1.《去吧，我的爱人》

这首歌有着浓郁的凯尔特风格，歌词里一半是英语，一半是盖尔语。因为历史悠久，凯尔特人的族群划分非常复杂。作为凯尔特人，除了英语外，他们还掌握着另一种语言——盖尔语，也可以说是凯尔特语。

《去吧，我的爱人》（*Siúil a Rún*）是一首从年轻女子的角度演唱的传统爱尔兰民谣。这位女子唱给她那奔赴国外打仗的心上人，尽管她怀疑他永远也回不来了，她还是愿意尽她所能地支持他的决定。歌名译为"去吧，我的爱人"：

《去吧，我的爱人》收录于专辑《大河恋》

siúil 是一个命令式，字面意思是"走路"，rún 是一个表示喜爱的词。

《去吧，我的爱人》作为凯尔特民谣的经典之一，曾被许多人翻唱过。我很喜欢的歌手欧拉·法隆（Órla Fallon）的翻唱版本带着凯尔特女人的清新脱俗，又有几分深邃和悠远，加上曲子本身纯净空灵的旋律，更让这首民谣多了几分清澈的味道。

2.《约翰尼为当兵而去》

《约翰尼为当兵而去》（*Johnny's Gone for a Soldier*）这首哀叹着男人和女人在战争中所做出的牺牲的民谣曾是纪录片《美国内战》（*The Civil War*）的背景音乐，在整个美国独立战争期间都很流行。曲调和歌词与这首歌所依据的 17 世纪爱尔兰民谣《去吧，我的爱人》非常相似：一位美丽的姑娘在家等待着在战场上杀敌的爱人，希望他能早日回来与她相守，但战争就是这么残酷，时间一天天过去，去往战场的爱人一直没能回来。

在众多的翻唱中，光乐队（Solas，凯尔特语中的"光"）的版本是我的最爱。他们的演绎有着凯尔特的美丽风情，女歌手的嗓音带着淡淡的慵懒，让听众更能感受到歌曲背后的思念和忧伤。光乐队既有优秀的民谣女声，又十分擅长器乐演奏。除了像《约翰尼为当兵而去》这样的传统翻唱，他们还大胆地尝试在作品里加入其他民族的乐器，使熟悉的凯尔特旋律中有了几分异域腔调。

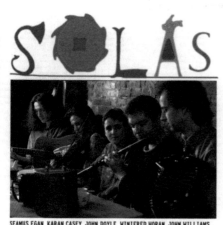

SEAMUS EGAN KARAN CASEY JOHN DOYLE WINIFRED HORAN JOHN WILLIAMS

《约翰尼为当兵而去》收录于光乐队同名专辑

当代凯尔特风民谣

1.《唤我回家》

《唤我回家》（*Calling Me Home*）并不像之前提到的民谣那样被人多次翻唱过，但我却非常喜欢。《唤我回家》的演唱者凯特·普莱斯（Kate Price）最早是摇滚歌手肯尼·洛金斯(Kenny Loggins)的替补歌手，后来凯特渐渐成长为一位凯尔特风的民谣歌手。

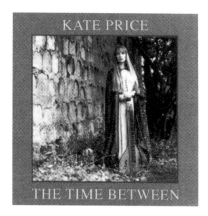

《唤我回家》收录于专辑《岁月之间》

有人认为这首歌表达了对一个神秘的、超凡脱俗的情人的渴望。也有人认为，就像歌名一样，《唤我回家》里表达出的是一种乡愁，凯特唱出了对家乡的眷恋和思念，在这首歌中他们听出了她对家乡的期盼，而遥远的家乡永远都是漂泊在外的人最温暖的港湾。凯特·普莱斯不像传统的凯尔特女声那样缥缈空灵，她的嗓音低沉却不失清亮，带着另一番深沉的魅力。

2.《斯凯利格》

聊到凯尔特民谣，罗琳娜·麦肯尼特（Loreena McKennitt）的名字一定不会被忽略。她出生在加拿大，并不是一位土生土长在英伦三岛的凯尔特人。1980 年，罗琳娜第一次接触到爱尔兰音乐，便毅然决定放弃学业、放弃青年时想要做一名兽医的梦想，开始追逐自己喜爱的音乐。

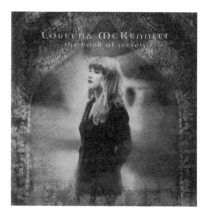

《斯凯利格》收录于专辑《秘密之书》

曾有人形容她的歌像一首中世纪的长诗。在她的歌曲里，我们能听到不少竖琴的旋律，还有很多不知名的古代乐器。加上她是被凯尔特文

化所吸引，所以我们在她的音乐里常常能听见文化层面的表达，这是她旅行的所见所感，带有探索和体验的色彩，充满了生动的想象。罗琳娜常年在外游历，在经历了亲人离去的痛苦后，她的音乐风格开始转变，有了更多凯尔特的元素、愈发质朴。

在罗琳娜的作品里，我最喜欢的是《斯凯利格》（Skellig）。斯凯利格是苏格兰旁边的一个岛屿，叫作斯凯利格·迈克尔岛。此岛以早期的基督教修道士遗址而闻名，也是歌中老修士的心灵故乡。这首歌讲述了一位虔诚的教士的故事，他每天在岛上的石窟里编绘经书的手抄本，将自己的一生奉献给神。他平静地叙述了自己的一生，没有刻意的煽情，却灵动地表现出独自修行的清苦与侍奉神主的忠贞，让听众感受到灵魂的震颤。

无论对于作者还是听众，无论对于个体还是民族，民谣都是一种倾诉、一份情感的表达。今天，凯尔特民谣依然在发展、变化，音乐元素越来越丰富，内涵也更加深厚。我经常在听凯尔特民谣时感到羡慕，他们的民谣里记录了民族怆然的历史，质朴又真挚，有着鲜活的气息，带有浓郁的乡野芬芳。如果有机会，您一定要去英伦三岛走一走，去当地感受凯尔特的美好风光，去聆听凯尔特民谣里的动人旋律。

歌 单

Siúil a Rún
Órla Fallon
The Water Is Wide(2005)

Johnny's Gone for a Soldier
Solas
Solas(1996)

Calling Me Home
Kate Price
The Time Between(1993)

Skellig
Loreena McKennitt
The Book of Secrets(1997)

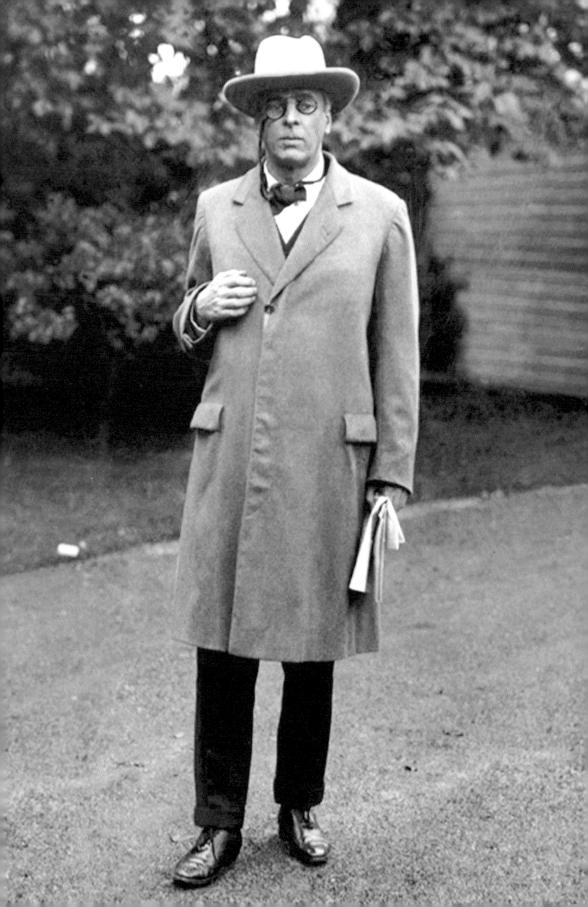

第三篇　爱尔兰民谣

"

英伦三岛旁的爱尔兰，是一个历史悠久的翡翠岛国。爱尔兰民族热爱自由，从骨子里散发着浪漫的气息。爱尔兰人的血液里天生流淌着音乐的养分，就连爱尔兰国徽上的图案都有凯尔特竖琴。从中世纪到现在，爱尔兰音乐都是世界音乐史上浓墨重彩的一笔，从吟游诗人到现代的音乐大师，爱尔兰人的音乐影响力从不曾消失或减弱。

爱尔兰国徽

爱尔兰民谣与凯尔特民谣

爱尔兰民谣与凯尔特民谣之间有着许多联系，却又有很多不同。有的人总会把凯尔特音乐和爱尔兰音乐混淆，这两类音乐的确有许多相似之处，它们都能让人想起

爱尔兰锡哨

古老欧洲幽美的森林和宁静神秘的蔚蓝大海。但与爱尔兰民谣相比，凯尔特民谣更加古老，也更多一份质朴的气息。凯尔特民谣的概念更加广阔，所有凯尔特人的足迹所踏出的音符都可以被称作凯尔特民谣。而爱尔兰民谣却不同，它带有更加强烈的地域性，有着爱尔兰自然风光下孕育出的独特的田园气息。爱尔兰民谣旋律优美，在浪漫中藏着一丝民族的哀愁。

爱尔兰民谣中的独特乐器

在爱尔兰民谣中经常会听到风笛和竖琴，但锡哨才算得上是爱尔兰的独有乐器。在古老的爱尔兰民谣中，锡哨是十分独特的伴奏乐器。这种锡哨也被叫作便士哨，它的音色很柔美，比如我们熟悉的电影《泰坦尼克号》里那首主题曲《我心永恒》（*My Heart Will Go On*），就使用了它作为伴奏乐器。

爱尔兰的民谣经典

每一首爱尔兰民谣的背后，都有着一段动人的故事。那或许是一段缠绵的爱情，或许是一段神话的演绎，或许是残酷战争的记录，又或许是对英雄史诗的赞颂。但无论怎样，爱尔兰民谣都为我们留下了许多的经典作品。

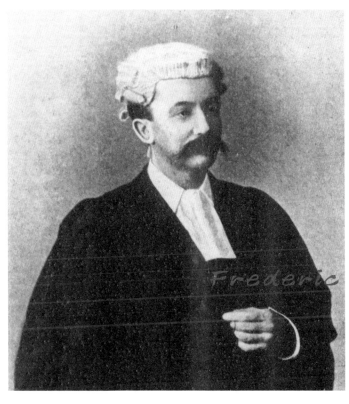

弗雷德里克·韦瑟利

1. 《丹尼少年》和伦敦德里小调

伦敦德里小调（Londonderry Air）是北爱尔兰的一个小调[①]，它是根据当地流传的一首古老民歌改编而来的，至今已经有三四百年的历史。爱尔兰民谣中的经典之作——《丹尼少年》（*Danny Boy*）就是根据这首小调改编的。1910 年，作词家、作家、律师弗雷德里克·韦瑟利（Frederic Weatherly）为这首小调填词后，《丹尼少年》渐渐成为爱尔兰非正式的国歌。

《丹尼少年》这首歌讲述了一对父子的离别。父亲告诉即将从军的儿子，等儿子凯旋之时，自己可能已经长眠故土，就像夏天的离开、花儿的凋谢。台湾作家李敖十分喜爱这首古老的爱尔兰民谣，还曾为这首歌翻译了中文版的歌词："当风笛呼唤，幽谷成排，当夏日已尽，玫瑰难怀。你，你天涯远引，而我，我在此长埋。"这首歌

① 小调（Air）是一种类似歌曲的声乐或器乐作品。该术语也可以应用于民歌和民谣的可互换旋律。它是通常被称为咏叹调（在歌剧、康塔塔和清唱剧中）的音乐歌曲形式的变体。

描绘出悲怆而深厚的父子情，曲调悠扬又带着离别的悲伤。

许多歌手都翻唱过《丹尼少年》这首歌，我认为最经典的演绎来自当时年仅十岁的迪克兰·加尔布雷恩（Declan Galbraith）的翻唱。迪克兰曾被英国媒体评论为"终生难得一见的歌唱奇才"。迪克兰的演唱干净清脆，虽然是童声，却有着纯熟深情的演唱技巧。在迪克兰的演绎下，这首描述父子情的民谣更令人潸然泪下。

《丹尼少年》收录于专辑《迪克兰》

2. 《经柳园而下》

除了音乐，爱尔兰更是著名的文学之都，诗人叶芝就来自爱尔兰。这首经典的爱尔兰民谣《经柳园而下》（*Down by the Salley Gardens*），就出自叶芝的同名诗歌。叶芝曾在自己的手稿中记录这首诗的创作背景。在郊外的村庄里，叶芝偶然听到一个老农妇哼唱的三行旧歌词；他觉得很好听便上前询问，但年迈的老妇已经无法记全歌词，于是叶芝动笔重新改写了这首诗。

《经柳园而下》沿袭叶芝早年细腻而浪漫的诗歌风格。这首歌回忆了曾经的邂逅，在淡淡的忧伤中写出对旧日恋人的深情眷恋。时光飞逝，多年之后再次回到故乡，徒留无奈和感伤。

3. 《夏日的最后一朵玫瑰》

爱尔兰民谣仿佛带有魔力，可以淌过时间的长河而成为永恒。这首《夏日的最后一朵玫瑰》（*The Last Rose of Summer*）就是如此。它曾是一首古老的爱尔兰民谣，原名为《年轻人的梦》（*Aisling an Óigfhear*）。19世纪，爱尔兰诗人托马斯·穆尔（Thomas Moore）为它重新填词，取名为《夏日的最后一朵玫瑰》。托马斯改写后的《夏日的最后一朵玫瑰》，哀婉伤感。在这首歌里，托马斯用他诗般的语言描绘了一朵孤独绽放的玫瑰，用玫瑰比喻等待爱情的女子。爱人久久未归，她只能独自凋零。就像歌词写

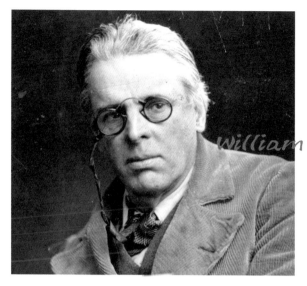

William Butler Yeats

威廉·巴特勒·叶芝

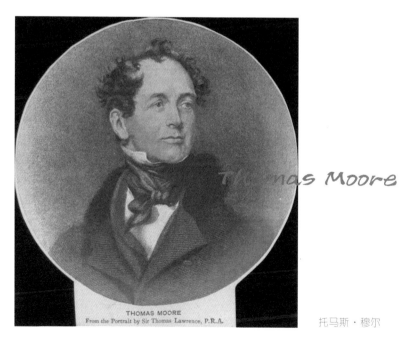

THOMAS MOORE
From the Portrait by Sir Thomas Lawrence, P.R.A.

Thomas Moore

托马斯·穆尔

的那样："夏日的最后一朵玫瑰还在孤独地开放，她所有可爱的伴侣都已经凋谢死亡，再没有一朵鲜花陪伴在她的身旁，和她一同叹息悲伤。"

这首经典民谣曾受到许多音乐家的青睐，贝多芬曾改编这段旋律并收录在他的《20首爱尔兰民歌》中，门德尔松也据此创作过一首钢琴幻想曲，德国作曲家弗洛托还曾将这首歌运用到歌剧中，而这首歌也是女高音歌唱家的必备曲目。《夏日的最后一朵玫瑰》成为民谣史上的不朽传奇。

4.《雾中晨露》

爱尔兰这个民族对于自由有着天然的向往，所以爱尔兰民谣中有许多表达反抗侵略、争取自由的主题，而《雾中晨露》（*The Foggy Dew*）就是这类主题中的代表作。这首歌创作于1919年，是对复活节起义的纪念。虽然这场对抗英国统治者的起义最终以失败告终，但爱尔兰人的独立运动却就此开始。

这首《雾中晨露》以笛子作为主旋律，曲调悠扬清脆，带着淡淡的忧伤却又不失磅礴的气势。面对战争和死亡，哪怕有牺牲也不屈服，既有挣扎又饱含坚定，让人真切感受到爱尔兰人对自由的渴望。

酋长乐队（The Chieftains）和西尼德·奥康纳（Sinéad O'Connor）合作演绎的《雾中晨露》是我最喜欢的版本。酋长乐队是爱尔兰大师级的音乐团体，他们的音乐缥缈超脱，带有爱尔兰独特的自然清新。西尼德·奥康纳则是一名特立独行的爱尔兰歌手，她刚烈叛逆，是著名的"光头女歌手"。在我心里，他们合作的这一版《雾中晨露》就很完美，西尼德细腻低回的嗓音，配合酋长乐队高超的演奏技巧，使得整首歌透露出悠远醇厚的气韵，让耳朵在旋律中舒展。过往曾经、荣耀牺牲仿佛都穿透层层迷雾，一一浮现在眼前，在雾中的露珠里闪耀。

爱尔兰民谣歌手

作为流行音乐之乡，人口不足100万的爱尔兰孕育过许多知名音乐人。从歌声空灵优美的恩雅（Enya）到风靡全球的西城男孩（Westlife），爱尔兰人的音乐魅力征服了整个

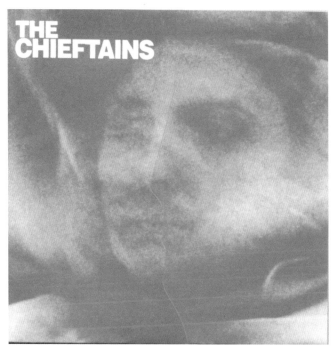

《雾中晨雾》收录于专辑 *The Long Black Veil*

世界。在爱尔兰的当代民谣歌手中，我最欣赏的是卡拉·狄龙（Cara Dillon）。

卡拉·狄龙出生在音乐世家，从小在音乐上表现出惊人的天赋。2001 年，卡拉·狄龙发行了首张同名专辑，在民谣领域大获成功。随后发行的单曲和专辑也都取得了不俗的成绩。卡拉的声音温柔清丽，在温暖中带着治愈的力量，她的歌也大多承袭古韵，承载着爱尔兰的独特文化。

1. 《克雷吉山》

《克雷吉山》（*Craigie Hill*）是卡拉·狄龙的代表作，也是我很喜欢的一首歌，甚至有人说这首歌感动了整个爱尔兰。《克雷吉山》的歌词写得极美：春天的画眉，娇媚的紫罗兰，辽阔的农场，美丽的巴恩河岸……爱尔兰的美丽景色瞬间就在我们的面前浮现。

《克雷吉山》的歌词讲述的是一个爱情故事：两个相爱的人，虽然不能时刻相守，但距离并不会冲淡感情，他们坚信对彼此的爱是永恒的。卡拉用她温柔而坚定的嗓音唱出爱情的可贵和自由的代价，令人感动。

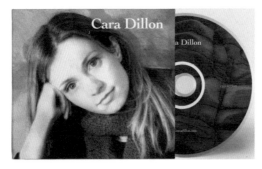

2. 《那儿曾有玫瑰》

有着宗教背景的歌曲《那儿曾有玫瑰》（*There Were Roses*）是卡拉·狄龙一次成功的翻唱。这首歌曲来自于一个真实的事件：在 20 世纪 70 年代英国新教和爱尔兰的天主教对立期间，一位新教徒艾伦·贝尔（Allan Bell）被谋杀，当地的新教徒决定杀死一名天主教徒作为报复，于是天主教徒肖恩·奥马利（Sean O'Malley）失去了自己年轻的生命。而命运仿佛开了个玩笑，死去的这两位年轻人是至交，却因为这场宗教仇恨被剥夺了生命。后来，两位年轻人的朋友歌手汤米·桑德斯（Tommy Sands）把这个故事写成一首民谣歌曲。卡拉的翻唱则让这首歌再次出现在我们面前，只是轻轻的吟唱，却让我们深刻地感受到战争的残酷和流血的伤痛。

爱尔兰民谣与凯尔特民谣紧密相连，也是民谣的重要组成部分。这些歌曲和音乐人让我们感受到：爱尔兰的音乐是在争取民族独立、民族自由中慢慢发展出来的。无论是古老的还是现代的作品，爱尔兰民谣都有很强的叙事性。当爱尔兰民谣响起时，我们总会想起那座绿意盎然的岛屿上发生过的自由抗争、出现过的英雄事迹。

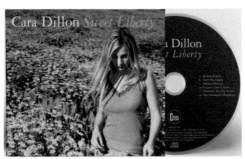

《那儿曾有玫瑰》收录于专辑 *Sweet Liberty*

歌 单

DECLAN

Danny boy
Declan Galbraith
Declan(2002)

Down by the Salley Gardens
Órla Fallon
The Water Is Wide(2005)

The Last Rose of Summer
Méav Ní Mhaolchatha
A Celtic Journey(2006)

The Foggy Dew
The Chieftains/Sinéad O'Connor
The Long Black Veil(1995)

Craigie Hill
Cara Dillon
Cara Dillon(2001)

There Were Roses
Cara Dillon
Sweet Liberty(2003)

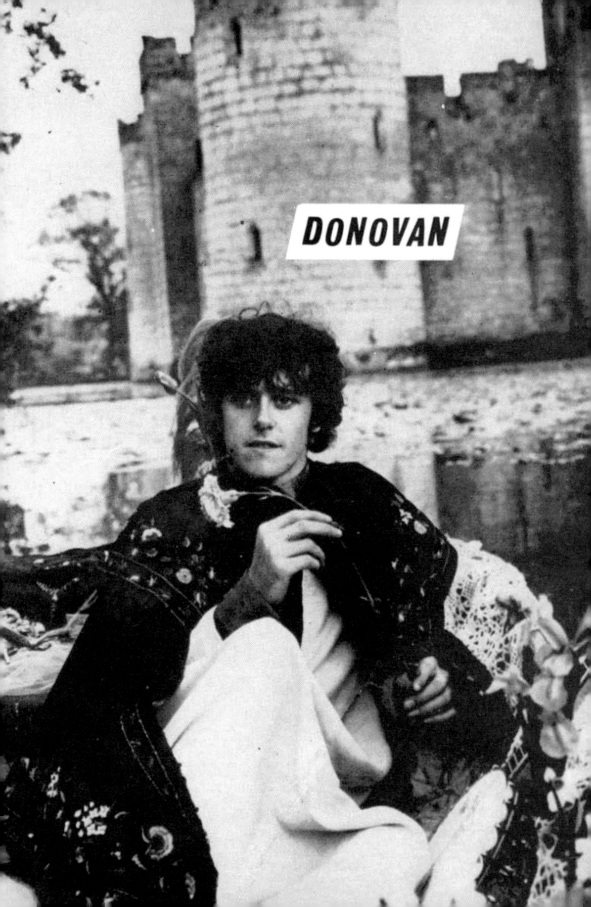

DONOVAN

第四篇 英国民谣

"

对于爱好民谣的朋友来说，不同国家的民谣都有着自己的特色。有人喜欢优雅蓬勃的法国民谣，有人喜欢热情明朗的西班牙民谣，有人喜欢空灵幽静的北欧民谣，也有人喜欢缠绵柔情的中国民谣……而在这些风格迥异的民谣中，英国民谣一直散发着它传统而独特的魅力。

英国民谣的早期历史

历史悠久的英国民谣可以追溯至中世纪末期。然而，从 20 世纪三四十年代开始，随着英国流行音乐的发展，英国民谣的风格也逐渐从传统过渡到如今的现代化和大众化。

中世纪的英国民谣大多是吟唱一些口头流传下来的民间故事，带有乡间田野的浪漫主义，可以说是某种形式上的诗歌。一直以来，英国民谣的主体被分为两个部分：

一个是英格兰民谣，另一个则是苏格兰民谣。这两部分的民谣都有着悠久的历史，但在音乐风格上又略有不同。

英国民谣的复兴与发展

18 世纪末，英国民谣开始复兴。这个时候出现了许多民歌收集者，他们有些是出身学院派的老牌音乐家，有些则是民间的民谣歌手。这些音乐人开始搜集、整理英国的古老民谣，促成了英国民谣的第一次复兴。

在这场运动中，罗伯特·彭斯（Robert Burns）是极为重要的人物。在他的努力下，英伦诸岛的许多民谣得以传世，其中最有名的就是那首大家对旋律都不陌生的 *Auld Lang Syne*，也就是我们耳熟能详的《友谊地久天长》。彭斯的搜集整理，促使民谣这种古老的诗歌形式走向了复兴。塞西尔·夏普（Cecil Sharp）、拉尔夫·沃恩·威廉斯（Ralph Vaughan Williams）两人对英国民谣的发展，同样做出很大贡献。从 1900

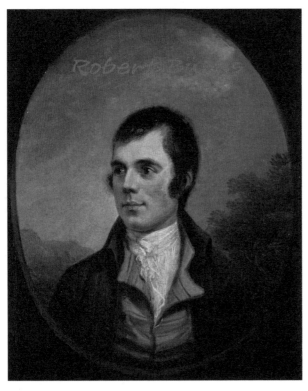

罗伯特·彭斯

年到 1910 年的十年间，塞西尔和拉尔夫两人分别搜集到上千首英国民谣，称得上是英国民谣真正的继承者和保护者。

到了 20 世纪三四十年代，随着流行音乐的盛行，英国民谣也开始融入新的现代元素，渐渐向城市靠拢。20 世纪 60 年代，全球音乐发生了巨大的改变，原声乐器伴奏逐渐被电声乐器取代，英国的传统民谣也开启新奇的实验，出现了很多不同于以往形态的民谣歌曲。从这个时期开始，英国民谣步入多元化的发展阶段，也达成了英国民谣的第二次复兴。

英国的民谣乐队与民谣音乐人

1. 难以置信的弦乐队

在英国民谣的第二次复兴和发展时期，风格前卫、颇具特色的乐队纷纷出现，难以置信的弦乐队（The Incredible String Band）就是其中的代表之一。

西塔尔琴

难以置信的弦乐队

难以置信的弦乐队的成员都来自苏格兰，初听这个乐队作品的人可能会疑惑地想：这是民谣吗？是的，这也是民谣，只不过从曲风上划分，他们的作品属于迷幻民谣。

在迷幻音乐盛行的 20 世纪 60 年代，迷幻民谣也逐渐兴起。根植于传统民谣的迷幻民谣，依靠西塔尔琴（Sitar）和后期制作，变幻出一种独有的迷幻、神秘和恍惚感。难以置信的弦乐队作为迷幻民谣的先驱，可以说是迷幻民谣的代名词。20 世纪 60 年代，他们影响了一大批音乐人。即便是在几十年后的现在，他们当年发行的专辑也并不过时，依然独具特色。

难以置信的弦乐队是将风格建立在苏格兰民谣基础上的多乐器试验场，有时候在一张专辑里可以出现 30 多种民族乐器，一曲长达 12 分钟的《非常细胞之歌》（*A Very Cellular Song*）就是他们创新实验的经典之作，这首作品让当时的人们开始思考究竟应该怎样定义民谣。他们的作品节奏灵动、旋律轻快美妙，主唱时有沉浮的嗓音与旋律配合后，能意外地产生甜蜜与苦涩的混合感。虽然乐队后期的作品不如前作，但难以置信的弦乐队无疑曾是英国民谣中具有很大影响力的乐队。

2. 多诺万

说起英国民谣的复兴，我们就要聊到多诺万·里奇（Donovan Leitch）。直到上个世纪 90 年代，这位苏格兰民谣歌手都还一直活跃在英国民谣乐坛。多诺万的曲风带有浓郁的蓝调风格，他的唱腔低沉缓慢，配合着缓慢的节奏，带着梦幻和舒畅，有着强烈的个人风格。

外界曾评价他的音乐与鲍勃·迪伦（Bob Dylan）的作品气质相似，虽然多诺万曾公开否认过对于迪伦的模仿，但在当时的音乐界看来，60 年代的多诺万身上有着鲍勃·迪伦的深刻烙印。

多诺万创作过的作品中，有几首让我印象深刻。第一首就是《炸脖龙》（*Jabberwocky*），这是 1971 年发行的专辑《多诺万号舰艇》（*HMS Donovan*）中的作品。这张专辑里的歌曲改编自英国古老的童谣，《炸脖龙》的歌词是用古英语写成

的，来自刘易斯·卡罗尔为《爱丽丝镜中奇遇记》里一种生物写的诗歌，编曲虽然简单，但是却有着悠悠古韵。只用一把琴和简单的和弦，将远古的传说娓娓道来，这大概就是英国民谣的魅力吧。第二首歌是多诺万早期的代表作《捕风》（*Catch the Wind*），这首歌旋律优美，伴随着口琴的节奏，充满着田园气息，有贴近凯尔特民谣风格的自然纯朴。还有一首是翻唱自琼·贝兹的 *Donna Donna*，这首歌旋律简单，朗朗上口，原本是在犹太族流传甚广的歌曲，歌中表达出对自由的渴望，歌词里写到了流泪的小牛、高飞的燕子，它们形成了鲜明的对照，告诫人们获得自由需要付出代价，努力争取。原唱琼·贝兹和多诺万的翻唱都很打动人，多诺万的版本，用他固有的缓慢唱腔冲淡了原版的悲伤，多了几分轻快，对自由的诠释更加轻松。

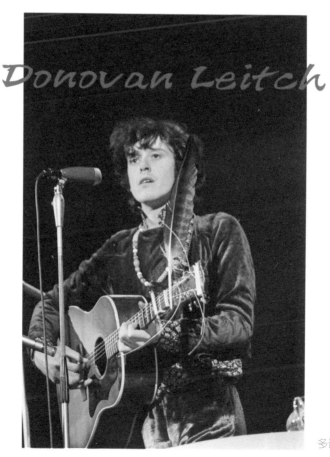

多诺万·里奇

3. 尼克·德雷克

在英国民谣复兴的时期，尼克·德雷克（Nick Drake）无疑也是天才式的存在，他并没有像多诺万一般幸运，在商业上获得了巨大的成功。他像是民谣界的梵高，有生之年并没有赢得太多掌声，在去世后才被渐渐发掘，万众瞩目。

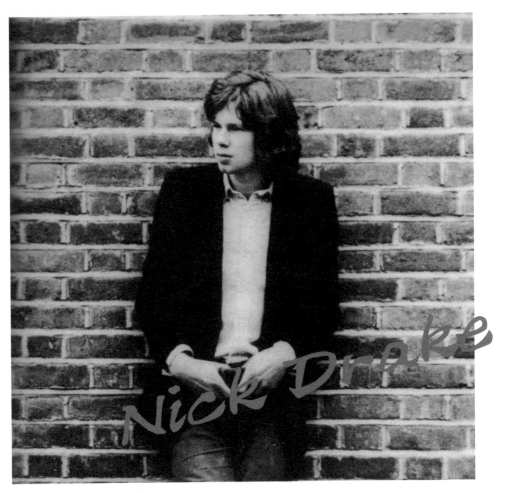

尼克·德雷克

1969 年尼克从剑桥辍学，来到伦敦开始专注于音乐领域的发展，但是发行了两张专辑，都没有获得他预期中的反响，接连的打击使他陷入抑郁。1971 年，尼克开始服用抗抑郁药物进行治疗，1974 年，他振奋起来，再一次走进录音室，开始录制新专辑，这张专辑只用了两天就完成了录制。然而，命运却跟他开了一个玩笑，录完专辑没过多久，在一个平常的夜晚，尼克·德雷克过量服用抗抑郁药物，一觉睡去，再也没有醒过来。无人知晓他的死究竟是意外还是自杀，这张专辑成为他生前的最后一张专辑。

尼克生前只发表了三张专辑，在他去世后都被奉为经典。尼克的音乐风格十分独特，在作品中充满了冲突和挣扎，带着内心的黑暗气息。他的第三张专辑《粉红月亮》（*Pink Moon*）被称为最美丽、忧郁、纯粹的一张专辑。这张专辑一共收录了 11 首歌，但总时长却只有 28 分钟，就仿佛尼克的生命一般，短暂而珍贵。每首歌配乐都极为简单，几乎是他的自弹自唱。曾有人评价他说：尼克·德雷克是个在月亮上歌唱的人。的确，他去世后，成就了一种特殊的浪漫主义，他的忧郁、绝望、低调和自我表达成为一种标志。尼克·德雷克的内向和孤独被全数投射在他的音乐中，仿佛是潮湿空气中的水雾，挥之不去。

聊了这么多英国民谣复兴时期的故事，感受到英国民谣作为民谣史上一朵绚烂的玫瑰花，从中世纪开始就一直绽放。它的复兴、发展对其他地区的民谣也有着深远的影响。英国民谣一直保留着民谣的叙事传统，有着充沛的情感表达。相对于其他地区的民谣来说，英国民谣的传统和韵律，格外有魅力。

短短的一篇无法道尽英国民谣璀璨的群星，尤其是当代英国民谣的蓬勃发展，2005 年以后兴起的新民谣，像是 Passenger 乐队这种摇滚民谣、有着"上尉诗人"之称的 James Blunt 的流行民谣、以 Laura Marling 为代表的清新自然的独立民谣，还有才子 Ed Sheeran 横跨民谣、流行和电子乐，身份多元。这些年轻的音乐人，赋予了英国民谣新的内涵，为其带来了新一轮的复兴。

英国民谣就先讲到这里，下一篇让我们脚步轻移，一起去东欧，看看俄罗斯民谣的豪迈风情。

歌 单

A Very Cellular Song
The Incredible String Band
The Hangman's Beautiful Daughter(1968)

Jabberwocky
Donovan Leitch
HMS Donovan(1971)

Catch the Wind
Donovan Leitch
What's Bin Did and What's Bin Hid(1965)

Donna Donna
Donovan Leitch
What's Bin Did and What's Bin Hid(1965)

Pink Moon
Nick Drake
Pink Moon(1972)

River Man
Nick Drake
Five Leaves Left(1969)

第五篇 俄罗斯民谣

"

俄罗斯，这个世界上国土面积最大的国家，人口众多，历史悠久，有着举世闻名的优秀民谣。对俄罗斯人来说，音乐是他们生命中不可分割的一部分。横跨亚欧两大洲的俄罗斯，在东西方文化的交织下，浸润出它奇异的民族魅力，而这片土地上孕育的民谣，也有着自己独特的感染力。今天我们就来聊一聊俄罗斯民谣的柔软和坚硬。

俄罗斯民谣简介

俄罗斯早期的民谣和我们之前提到过的欧洲吟游诗人的作品类似，写的都是英雄史诗和古老的传说，是一种朗诵性质的叙事歌。从 19 世纪开始，俄罗斯的民谣受浪漫主义影响，融合了更多城市的元素，也描绘了更多关于未来的幻想。19 世纪末的俄国充满战争和革命，在这样的环境下俄罗斯民谣也转向了革命、现实的话题。这一时期

的俄罗斯民谣情绪饱满而真挚，更多表现出对命运的忧虑。20世纪后，俄罗斯民谣的发展开始走向多元化，俄罗斯民谣也逐渐成为欧洲民谣的中坚力量。

俄罗斯这个民族曾经饱受磨难，却始终脊梁挺拔，他们的民谣里有深厚的感情，磅礴的气势，带着俄罗斯人特有的豪迈。那么今天，我们就要来聆听这片沃土上的民谣故事。

俄罗斯经典民谣赏析

1.《三套车》

俄罗斯有过许多风靡世界的经典民谣作品，我首先想跟大家聊的这首就是《三套车》（Тройка）。"冰雪覆盖着伏尔加河，冰河上跑着三套车，有人在唱着忧郁的歌，唱歌的是那赶车的人"，这段话就出自《三套车》的第一段歌词。

20世纪初，这首歌开始在俄罗斯民间流传。那时候俄罗斯的交通尚不发达，再加上俄罗斯地域辽阔，马车就成为重要的出行工具。这首歌就以乘客的角度讲述了一位年轻的车夫的故事。在寒冷的冬季，车夫沿着伏尔加河赶着车，一路奔驰却一路哀叹忧伤。乘客便关切地问车夫为何而忧愁，原来是一位财主要强行买走车夫心爱的姑娘，车夫感到万般不舍却又只能由她去，因此哀叹忧伤。

《三套车》的曲调深沉而又带着回旋美，既有扑面而来的哀伤，又让人感受到俄罗斯民族特有的豪放之气，就像俄罗斯的广阔大地一样，深邃宽广。每当这首歌的旋律响起，冬日的伏尔加河仿佛就出现在眼前。飞驰的马车，忧伤的车夫，那些在旅途中诉说的故事也都变得生动起来。

2.《小路》

接下来我们要说的是一首爱情民谣，这首歌叫作《小路》（Дороженька），写于苏联卫国战争最艰难的1941年。它的创作灵感来源于一段动人的爱情故事：有位姑娘给远在战场的爱人寄去一首自己写的爱情诗，小伙子收到信后，在战壕里高声朗诵，

Владимир Григорьевич Захаров

弗拉基米尔·格列戈列维奇·查哈罗夫

这首爱情诗因此在战争前线流传。苏联作曲家弗拉基米尔·格列戈列维奇·查哈罗夫（Владимир Григорьевич Захаров），当时也是一名战士，在听说这件事后，便为这首诗谱上了曲调。《小路》就是这样被创作出来的。

《小路》描绘了年轻的姑娘追随爱人一同奔赴战场抗击敌人的场景，这首歌的曲调优美却并不柔弱，带着浓烈的爱意却并不仅仅是缠绵，歌曲中透露出了俄罗斯民族的勇敢和坚强，为处在战时的人们带来了战胜困难的勇气。

3.《田野静悄悄》

《田野静悄悄》（*Ничто в Полюшке не Колышется*）同样是一首深受大众欢迎的俄罗斯爱情民谣歌曲。这首歌创作于 1948 年，改编自古老的俄罗斯民歌，是一首典型的俄式民谣。与其他俄罗斯民谣一样，《田野静悄悄》用自然的小调构成起伏，用细腻动人的旋律来表现农民的真挚质朴。这首歌描绘了一位年轻人失恋后的抑郁心情，它没有华丽的伴奏或复杂的技巧，只有朴实悠远的吟唱，它只是失恋的年轻人对着广袤的田野悄悄地倾诉着自己的感伤。

在这首失恋民谣中，动听悠扬的旋律透出俄罗斯人民对家乡故土的热爱，听众也仿佛看到了俄罗斯大地的田野风景。整首歌的表达柔和含蓄，在演唱中透露出忧伤和惆怅，给人一种空旷、悠远的意境。这位青年的伤感也一起涌入听众的心里，让大家体会到青年的难过和忧郁。

4.《喀秋莎》

说起俄罗斯民谣，在中国最广为人知的就是《喀秋莎》和《莫斯科郊外的晚上》这两首歌。

《喀秋莎》（*Катюша*）不仅在中国被争相传唱，在莫斯科的红场阅兵仪式上也从来没有缺少过它的身影。作为一首世界闻名的爱情歌曲，《喀秋莎》讲述了一位名叫喀秋莎的姑娘的故事。在初春的季节，她思念着离开故乡保卫边疆的爱人。不同于我们之前听过的那些爱情民谣，它并不凄美也不忧愁。它的节奏简单明快，带着俄罗斯民谣一贯的朴实，真挚动人。

时至今日，《喀秋莎》这首歌仍然对俄罗斯民族十分重要。1938 年，苏联诗人米哈伊尔·伊萨科夫斯基（Михаил Исаковский）写下了《喀秋莎》的歌词，作曲家马特维·勃兰切尔（Матвей Исаакович Блантер）将它谱成曲子。仅仅两年后，苏联就被战争的阴影笼罩。1941 年 7 月的一个黄昏，市民为红军近卫军送行时，有一群女学生唱起了这首《喀秋莎》，在歌声的陪伴下，近卫军的战士们奔赴前线。一个月后，这支军队与德军展开了一次激烈的搏斗，全体官兵在牺牲前高声合唱了这首《喀秋莎》，自此整个苏联的上空都飘荡着《喀秋莎》的旋律。这首歌在战时的俄罗斯起到极大的鼓舞作用，这首永恒的爱情民谣也成为俄罗斯人心中的不朽经典。战后，苏联政府还在词作者米哈伊尔的家乡建立了一座喀秋莎纪念馆。

Михаил Исаковский

米哈伊尔·伊萨科夫斯基

5.《莫斯科郊外的晚上》

《莫斯科郊外的晚上》（*Подмосковные Вечера*）也是中国人耳熟能详的一首经典俄罗斯民谣。1956 年，莫斯科电影制片厂拍摄了一部纪录片《在运动大会的日子里》（*В Дни Спартакиады*），而这首歌就是为这部纪录片创作的。最初，这首歌的曲作者对它并不满意，认为它听起来枯燥乏味，绝不是一首成功的作品。然而，当演唱者弗拉基米尔·特罗申（Владимир Трошин）走进录音棚里开始演唱后，全体工作人员都折服于他那沧桑又温和的歌声，而这首歌也成为弗拉基米尔·特罗申最出名的一首代表作。

弗拉基米尔·特罗申

《莫斯科郊外的晚上》整首歌并不复杂，它描绘着美丽淳朴的俄罗斯风光，讲述着甜美的爱情和黎明前的依依惜别，真挚的情感与夜晚郊外的自然之美融合在一起。

在一代中国人的心里，《莫斯科郊外的晚上》代表着多少说不出口的美好记忆，那一句"深夜花园里四处静悄悄，只有风儿在轻轻唱，夜色多么好，心儿多爽朗，在这迷人的晚上"印刻在每个人的心中，带他们回到那个热血而单纯的年代。

俄罗斯的民谣艺人

1. 基里尔·莫尔恰诺夫

俄罗斯这个民族特别擅长把控悲伤，他们的音乐也带着独有的严肃和忧郁。在俄罗斯的民谣创作人里，基里尔·莫尔恰诺夫（Кирилл Молчанов）就是我很欣赏的一位。

在基里尔·莫尔恰诺夫的众多作品中，中国听众最熟悉的应该是那首《寻找》（*Песенка Муристов*），这是 1972 年苏联经典电影《这里的黎明静悄悄》

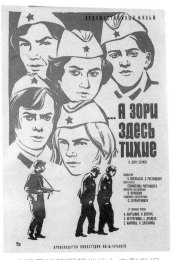

《这里的黎明静悄悄》电影海报

（*А Зори Здесь Михие*）的插曲。这部电影同样是战争题材，讲述了苏联卫国战争时的故事：一个准尉带领着五位女战士在广袤的森林里与敌军展开残酷的阻击战。《寻找》这首插曲高度契合电影主题，歌曲里有战争的残酷，也有对胜利的渴求和追寻。

2. 亚历山大·阿列克谢维奇·苏哈诺夫

亚历山大·阿列克谢维奇·苏哈诺夫（Александр Алексеевич Суханов）这位民谣歌手不但擅长作曲，还是一名数学家。他创作了两百多首歌，其中融合了香颂、俄罗斯吉卜赛等多种元素。亚历山大在编曲上尤其令人惊艳，起伏的旋律也令人十分舒适。亚历山大的曲风受到一些美国民谣的影响，不少作品都将美国民谣的旋律与俄罗斯传统民歌很好地结合在一起。我要推荐的《钟》（*Колокольчик*）是他最受欢迎的歌曲之一。听着这首歌，你就好像跟着歌者一起走在俄罗斯那荒凉的路上，跟着他一起听到那钟声……

说了这么多歌曲，我们可以感受到俄罗斯这个民族有着乐观的天性，能够轻松地驾驭悲伤。在俄罗斯的文化里，民谣是其重要的组成部分。对于俄罗斯人来说，民谣是一种情感回忆；在民谣的旋律里，能够听见理性和期盼，获得愉快和放松。在他们丰富的民谣世界里，我们能听到优雅庄重的仪式歌、诙谐逗趣的打油诗、天真活泼的童谣和他们最擅长的忧郁抒情曲。在他们的音乐里，我们看得见这个民族的故事，听得出他们的悲欢哀乐，民谣就是如此，它是一种"心灵的语言"。

亚历山大·阿列克谢维奇·苏哈诺夫

Тройка

Иван Скобцов

Russkie Narodnye Pesni, Ch. 1(2006)

Дороженька

Государственный Академический

Русский Хор Им. А. В. Свешникова

Русские Народные Песни Vol. 4(2007)

Ничто в Полюшке не Колышется

Сергей Лемешев

Поет Русские Народные Песни И

Романсы (1974)

Катюша

Иван Ребров

Ivan Rebroff Singt Volksweisen Aus Dem

Alten Russland (1967)

Подмосковные Вечера

Владимир Трошин

Всё, Что На Сердце У Меня. Диск 1 (2005)

Песенка Туристов

Владимир Сергеевич Ивашов

А Зори Здесь Тихие(1972)

Колокольчик

Александр Алексеевич Суханов

Аист Улетает в Облака(1996)

第六篇 北欧民谣

"

从过去的口耳相传到现在的数字化传播，民谣一直都焕发着生命力，这一切也是因为民谣的主题特别丰富，而不同的民族又将这些丰富的主题演绎出了不同的风采。

在广阔古老的欧洲大陆上，北欧民谣可以说是一道极光，璀璨又夺目。在欧洲的诸多民谣流派里，北欧民谣清新脱俗，带有高纬度的冰寒气质。它的旋律简单大气，和声纯净美妙，再加上北欧独有的克制和冷静，构成了北欧民谣的独特魅力。

简述北欧民谣

北欧民谣又叫斯堪的纳维亚民谣，它融合了瑞典、挪威、芬兰、丹麦、冰岛这五个国家的音乐元素，历史十分悠久。北欧人重视传统文化，在民谣创作中使用了大量的传统乐器。早期的北欧民谣也像中古民谣一样，吟唱的多是些神话传说或英雄故事。

哈登角琴

北欧民谣特色乐器

北欧民谣在纯器乐民谣里使用大量的乐器进行编曲，比如扬琴、曼陀林琴、长笛、小提琴、口琴和手风琴。除此之外，还有一些北欧民族特有的乐器，例如瑞典的尼古赫帕（Nyckelharpa）、挪威的哈登角琴（Hardingfele）。这些传统乐器的加入让北欧传统民谣更加欢快，也更加古朴。

尼古赫帕

从前，人们还会在北欧节庆期间边弹奏乐曲边跳圆圈舞，而现在只有法罗群岛还保留着这个传统习俗。

北欧民谣经典

1.《没有微妙细腻的男子》

说到北欧民谣的经典曲目，我首先要推荐的歌曲就是安娜·特恩海姆（Anna Ternheim）的《没有微妙细腻的男子》（No Subtle Men）。生活在瑞典这个每年都会被太阳遗忘一段时间的国家，瑞典人必须习惯冬日的漫长黑夜，但还好有诗歌和音乐做他们的世界中常驻的光芒。这首《没有微妙细腻的男子》就带着典型的斯德哥尔摩气质，有些阴郁凝重，却又在安静中散发着淡淡的美好。

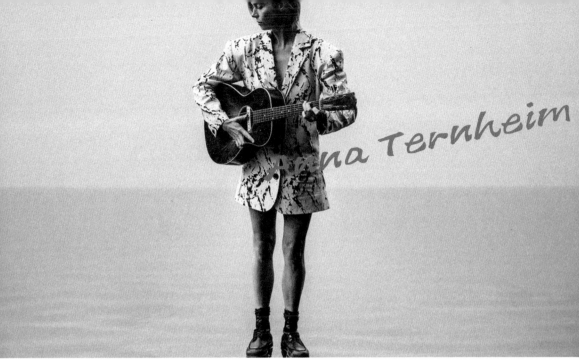

安娜·特恩海姆

　　这首歌讲述了一位生活在宁静小镇中的孤独女子的爱情故事。时间慢慢过去，小镇上的人也来来去去，但那个让自己心动的人却一直没有来。安娜·特恩海姆唱这首歌的声音和表现让人很难忘记。她在这首歌里低唱着孤独的心情，冷静又美丽，带着一种像是用砂纸将心情打磨后留下的痛感。

2.《寻找春天》

　　挪威还有一首经典传统民谣，叫作《寻找春天》（Vårsøg）。《寻找春天》是挪威诗人、历史学家汉斯·海尔巴克（Hans Hyldbakk）于 1945 年 4 月创作的一首诗。他在二战结束时写下这首诗，据说诗中的"春天"是解放的隐喻。1977 年，音乐人亨宁·索默罗（Henning Sommerro）为这首诗谱曲。往后这首经典作品被多次翻唱，刘德华的那首《黑蝙蝠中队》就是在这首歌的基础上改编创作而来。

　　《寻找春天》的曲调舒缓，好像歌者向听众们娓娓道来。安妮·瓦达（Anne Vada）演绎的版本是我最喜欢的一版《寻找春天》，她纯净清亮的嗓音为这首歌增添了空灵和哀伤的感觉，每次听到她的演唱总是令我不禁回忆起曾经遗失的美好。

北欧民谣人和民谣乐队

1. 苏菲·珊曼妮

说到北欧的民谣歌手，就不得不提到瑞典的苏菲·珊曼妮（Sophie Zelmani）。她如同冰雪森林里走出的精灵，才华横溢，拥有不食人间烟火般的嗓音。14岁那年，苏菲获得人生中的第一把吉他，从此迷上了演唱和写歌。

有许多中国乐迷知道苏菲·珊曼妮这个名字是因为王菲的那首《乘客》。由林夕填词的《乘客》就翻唱自苏菲·珊曼妮的《回家》（*Going Home*）。唱《成都》的民谣歌手赵雷也是苏菲的忠实粉丝，其专辑《吉姆餐厅》里收录的那首《家乡》就改编自苏菲的《微风》（*Breeze*）。

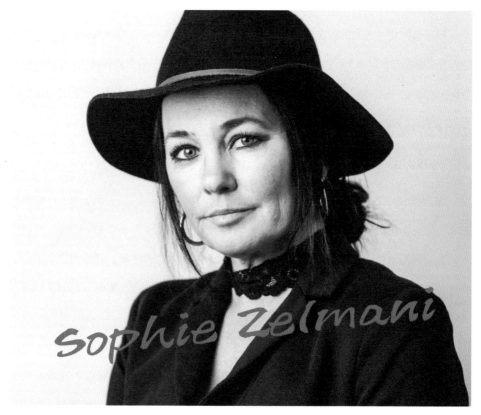

苏菲·珊曼妮

喜欢苏菲·珊曼妮的人总是格外偏爱她。一位歌迷曾经说过 "只要她开口,不管唱什么我都爱听,这种声音代表了一种归宿感"。二十多年来,苏菲一直都保持着旺盛的创作力,写出了许多动人的旋律。我们总能在她的作品中感受到爱意和温暖,每次听到她唱歌,都有一种阳光轻轻拂过脸颊、微风慢慢吹起头发的幸福感。

2. 凯瑞·布莱妮丝

说到北欧,我觉得挪威是世界上最幸福的国家。这里有无数的岛屿,有陡峭的峡湾,这里有森林,有极光,最重要的是这条通往北方的路上还有凯瑞·布莱妮丝(Kari Bremnes)的歌声。

凯瑞·布莱妮丝是挪威天后级的歌手。她12岁就开始唱歌,虽然从来没有接受过专业的音乐学院教育,但她从小学习演奏小提琴、钢琴、吉他等多门乐器。凯瑞拥有奥斯陆大学北欧语言与文学、历史和戏剧研究的学位,并且做过一段时间的报刊记者,所以在文字方面有着深厚的功底,而这也能从她作品的词句中看出来。

凯瑞的作品带有强烈的挪威色彩,冷冽清凉。受从前喜欢的古典音乐的影响,她的音乐风格介于清新民谣和爵士之间,用缓慢的吟唱带出北欧别致的文化气息。凯瑞

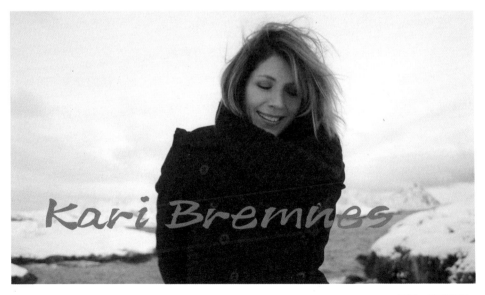

凯瑞·布莱妮丝

发行过的专辑中,《挪威心情》(*Norwegian Mood*) 是她的首张英文专辑,也是她最经典、最出名的一张专辑。之前的挪威语专辑让许多听众无法真正理解她的心情,而这张英文专辑的发行,让更多人了解到挪威本土的民谣音乐。

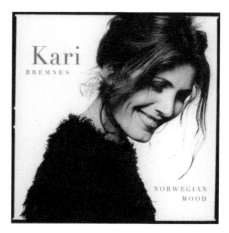

《挪威心情》专辑封面

这张专辑的主打歌曲《柏林恋人》(*A Lover in Berlin*) 讲述了一段迷失的爱情:一位年迈的老妇人缓缓道出自己年轻时迷失的爱情。她曾为恋人神魂颠倒,为他离开故土、奔走天涯,但这快乐并不长久。当爱情无法承受生活的风浪时,爱也失去了最终的目的地,于是这场青春的爱恋也只剩下记忆。凯瑞·布莱妮丝演唱的《柏林恋人》带着暧昧,带着留恋,却也有着几分迷失和感伤。凯瑞的音乐超越了语言,可以毫无障碍地抵达我们的内心,她那兼具性感和清纯的嗓音也值得我们去珍藏。

3. 阿格尼丝·欧贝尔

丹麦是安徒生的故乡,也是北欧的童话王国,所以我们经常把民谣歌手阿格尼丝·欧贝尔(Agnes Obel)叫作"来自丹麦的美人鱼"。她的作品冷冽如诗,总是用一种游离在外的视角讲故事,只是冷淡地歌唱,没有大起大落的悲喜。阿格尼丝喜欢独自创作,享受音乐的制作过程,她经常一个人完成歌曲的前期创作、后期混音。

阿格尼丝最出名的作品《河边》(*Riverside*),只有简单的钢琴作为配乐,她用低哑的嗓音唱出了来自灵魂深处的孤独和悲伤。这是一首关于人们如何转变的歌曲,人生命中的某一个时刻可能会改变许多,阿格尼丝用水作为一个世界和另一个世界之间的边界来描述这一点。

在纷扰的世界中，阿格尼丝是安静透明的。她的音乐并不适合展示在灯光四射的舞台上，反而适合一个人静静地聆听。她用冷冽和悲悯的目光审视着这个世界，而我们也会随着她的音乐慢慢陷入沉思。

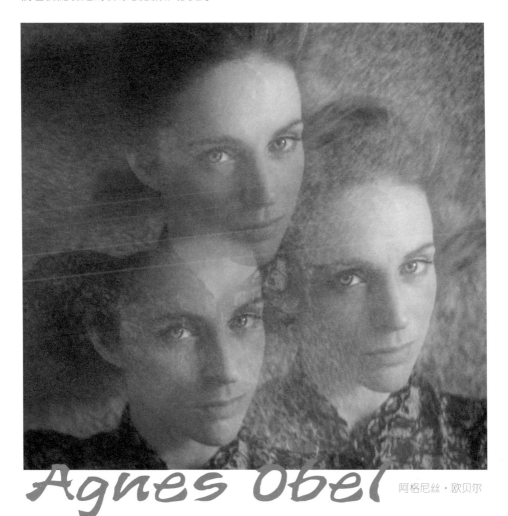

阿格尼丝·欧贝尔

4. 哆乐队

除了音乐人，我还想介绍一支独立民谣乐队，这支乐队可以说是现代北欧民谣音乐的代表。二人组合哆乐队（The Dø）是一支芬兰与法国的跨国组合，乐队名字是两位成员丹（Dan）和奥利维娅（Olivia）名字首字母的结合。尽管这是芬兰与法国的混血组合，但哆乐队 的音乐也像其他的北欧民谣一样，有着极昼的光和极夜的冷。

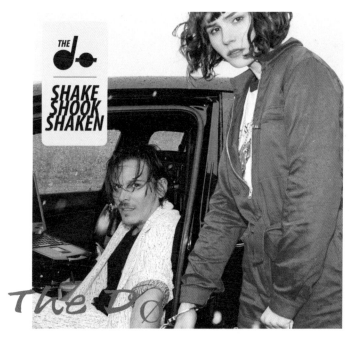

哆乐队

　　哆乐队的音乐风格独立清新，混合法国和芬兰两国的特色，在他们的作品中有许多混搭的元素，摇滚、嘻哈、民谣、蓝调、爵士、古典等皆有所涉猎。曲风多变的哆乐队在作品里有着奇异的碰撞感，比如《写给恋人们的歌》（Song for Lovers）安静美好、云淡风轻，而《在信任的人手中》（Trustful Hands）却与之相反，强烈的节奏渲染着欢快和愉悦的感觉。还有一首我也很喜欢的歌《留下》（Stay），它清新甜蜜，带着夏天的海风气息。即兴的哆乐队肆意地挥洒着音乐梦想，用独特的风格带给我们一个又一个惊喜。每次听哆乐队的专辑，总是让人期待下一首歌会有什么不同。

　　北欧民谣和他们的环境气质相称，虽然他们有极夜的黑暗寒冷，但也有极昼的光明温暖。每次听到北欧民谣，都仿佛有清泉缓缓流过内心深处，无论是传统的器乐民谣还是人声民谣，北欧民谣总是那么迷人。虽然北欧民谣没有中古民谣那样历史悠久，也不像凯尔特民谣那样影响深远，但北欧民谣的那份清新独特，总是让人无法抗拒。

歌 单

No Subtle Men
Anna Ternheim
Separation Road(2008)

Vårsøg
Anne Vada
Crystals(2007)

Going Home
Sophie Zelmani
Sing and Dance(2002)

A Lover in Berlin
Kari Bremnes
Norwegian Mood(2002)

Riverside
Agnes Obel
Philharmonics(2010)

Song for Lovers
The Dø
A Mouthful(2008)

Trustful Hands
The Dø
Shake Shook Shaken(2014)

Stay
The Dø
A Mouthful(2008)

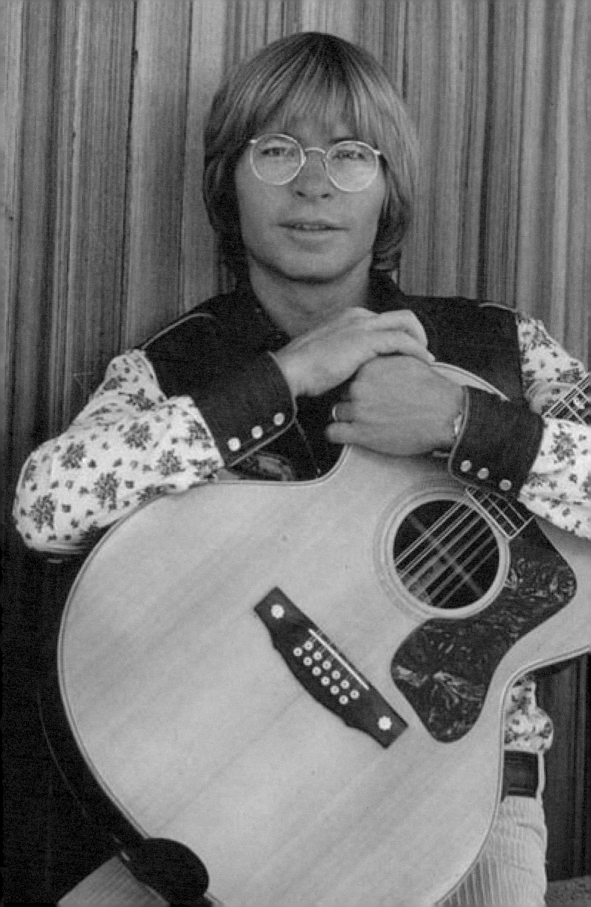

第七篇　美国乡村民谣

"

美国民谣的发展经历了许多阶段，它的发展史甚至可以说是美国音乐文化发展史的缩影。

乡村音乐总论

美国民谣的典型代表就是乡村音乐（Country Music），虽然它的根源是来自英国的传统民谣，但美国的乡村音乐是农民的歌曲，更具有乡野的气息。美国乡村音乐的历史并不算长，它起源于美国南部和阿帕拉契山区。20 世纪 20 年代，乡村音乐渐渐从民歌的阵营中独立出来。而到了 20 世纪 50 年代，美国乡村音乐就迎来了它的鼎盛时期。

早期的乡村音乐以木吉他、班卓琴、小提琴为主要伴奏乐器，而现代乡村音乐随着时代的发展产生了更多的变化，电吉他、电贝司、鼓和键盘成为主要的伴奏乐器，

像曼陀林这种带有美国民间特色的乐器也逐渐被加入到乡村音乐中。

美国乡村音乐与美国民谣

那发展了这么多年的美国乡村音乐，跟美国民谣的区别又在哪里呢？

美国乡村音乐继承了民谣的特点，歌词有很强烈的叙事性，歌曲主题多是来自乡间的日常劳动生活，吟唱的话题相对比较封闭，与大城市的文化生活相隔离。对于想要了解美国小镇文化生活的朋友来说，乡村音乐是再合适不过的一个入口。

美国乡村音乐起源于美国南方的英国民谣，在后来的发展中慢慢融合了传统民谣、凯尔特音乐等丰富的音乐元素。美国乡村音乐跟其他类型的民谣有一个显著的区别，就是它的题材还会包括牛仔的生活，以及对上帝和国家的歌颂。因为美国乡村音乐都是蓝领在吟唱，歌曲里的社会观点也会偏保守。

乡村音乐的发展

美国乡村音乐从乡野走向世界经历了一段漫长而曲折的过程。20 世纪 20 年代，在吉米·罗杰斯（Jimmie Rodgers）及一些先锋音乐人的共同努力下，来自山间乡野的乡村音乐通过无线电波传入城市，从而获得更多的传播空间。20 世纪 50 年代，战后的美国经济开始复苏，乡村音乐也开始向电视台发起攻势，乡村音乐迎来了繁荣的商业时代。

乡村音乐经典之声

1.《500 英里》

说到经典的乡村音乐，就不能不提起《500英里》（*500 Miles*）。这首由美国民谣歌手海蒂·韦斯特（Hedy West）创作的民谣歌曲，有无数的翻唱版本，而其中最出名的版本来自三重唱组合彼得、保罗和玛

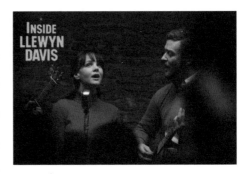

电影《醉乡民谣》

丽（Peter, Paul & Mary）和四重唱组合四兄弟乐队（The Brothers Four）。这些组合演绎的版本都旋律优美，自然清新，不过除了这些经典的版本以外，我最喜欢电影《醉乡民谣》（Inside Llewyn Davis）里的翻唱版本，就是演员贾斯汀·汀布莱克（Justin Timberlake）、凯瑞·穆里根（Carey Mulligan）和斯塔克·桑德斯（Stark Sands）共同完成的版本。他们的演唱深情饱满，在他们的歌声中我们听见了那个时代的民谣故事，也听到了许多像我们一样的平凡人的心中的温暖与感动。

2.《那些日子》

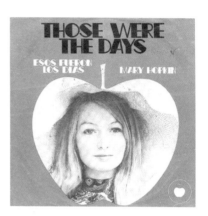

玛丽·霍普金

《那些日子》（Those Were the Days）这首歌由俄罗斯民谣《路漫漫》（Дорогой длинною）改编而来，曾经长期霸占欧美热门音乐榜单。20 世纪 60 年代，英国披头士乐队（The Beatles）的保罗·麦卡特尼（Paul McCartney）偶然发现了这首悦耳悠扬的歌，于是他建议自己年轻的女徒弟玛丽·霍普金（Mary Hopkin）来演唱这首歌曲。1968 年，改编后的《那些日子》一经推出就登上欧美流行榜第一的位置，并占据流行榜长达 10 周之久，玛丽·霍普金也因此成为一流歌星。

这首歌从歌名到旋律都带有浓烈的怀旧气息，略带忧伤的曲调和玛丽·霍普金深情的吟唱，很容易勾起听众对旧时光的回忆。《那些日子》里有着对逝去时光的遗憾，对珍贵友谊的怀念，还有一份对梦想的坚定信念。

3.《美国派》

在美国乡村音乐史或者说在美国音乐史上，《美国派》（American Pie）绝对是一首经典之作。这首长达 8 分 34 秒的歌曲算得上是史诗级别的作品，也是一直默默无名的美国民谣歌手唐·麦克莱恩（Don McLean）的成名作品。这首歌里有着当时美国社会留下的深刻烙印，直到现在也在被不断传唱。

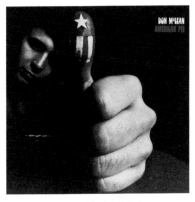

《美国派》专辑封面

《美国派》用 8 分钟来记录美国 20 世纪 60 年代的历史，它并没有鲜明的赞美或是批判，只是如实地陈述，用轻快的节奏向我们娓娓道来那个时代发生过的故事。在这首歌里，我们能够体会到那个时代所有美国人的所思、所见、所感。这段悠扬质朴的旋律感动了一代又一代美国人，甚至是全世界每一个听过它的人。

乡村音乐人

1. 吉米·罗杰斯

吉米·罗杰斯（Jimmie Rodgers）是美国乡村音乐史上的一位传奇人物，他几乎灌录了南方民间流传的所有歌曲，并将许多新鲜元素加入到乡村音乐中。他的演唱风格还对被誉为美国"蓝草音乐之父"的比尔·门罗（Bill Monroe）有着重要的影响。

吉米·罗杰斯从小就对音乐有着浓厚的兴趣，13 岁的他就开始参加商业广告的巡回演出，成为一名流浪艺人。幼年的漂泊生活和流浪艺人的经历让吉米很早就接触到各种民间音乐。1927 年，登入歌坛的吉米将乡村音乐带向城市和更多的人，他将民谣与布鲁斯、白人山区歌谣等多种风格融合，他在乡村音乐上的贡献让他当之无愧地成为美国乡村音乐之父。

吉米灌录了许多民间歌曲，有些歌曲被认为是他的原创作品。他的歌声从容淡定，有着一种独特的唱法——带着布鲁斯风格的真假声唱法。这种真假声来回转换的山区民间唱法又叫作蓝色约德尔（Blue Yodel），也就是所谓的约德尔调唱法。这种唱法十分奇特，反复交替的真假声产生了奇妙的效果，对演唱者的要求也更高。吉米的那首《蓝色约德尔》（*Blue Yodel*）就是一个绝佳的例子。

吉米的一生饱受病痛的折磨，但他从来没有放弃对乡村音乐的执着。从 1929 年到 1933 年，他一共录制了 110 首歌曲。1933 年，他在录音结束的两天后因病情恶化去

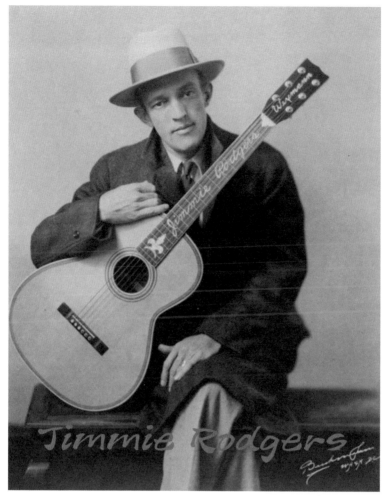

吉米·罗杰斯

世，年仅 36 岁。吉米经常在很贫穷的地方演出，哪怕那时候的美国经济很不景气，许多手头并不宽裕的村民也都会去买下他的最新唱片。在乡村音乐盛行的地区，他就是人们心中那个村里最会唱歌的小伙子。

2. 约翰·丹佛

约翰·丹佛（John Denver）是美国老牌的乡村民谣歌手，也是中国人最熟悉的美国歌手之一。他在美国乡村音乐史上的地位不可撼动，在许多人心中他就是乡村音乐的代名词。

约翰·丹佛一生创作出无数获奖的音乐作品，他不仅在音乐领域成就突出，对社会也抱有深切的关怀，是一名积极的社会活动家和资深的人道主义者。约翰·丹佛可以说是将美国民谣带进中国的使者。20世纪90年代约翰·丹佛曾在中国举办了一系列巡演，还专门为中国听众创作了《上海微风》（*Shanghai Breeze*）这首歌。

约翰·丹佛是唱片最畅销的美国音乐人之一，他的许多歌曲都有很高的传唱度，比如我很喜欢的那首《乡村小路带我回家》（*Take Me Home, Country Roads*）就是他的一首代表作。这首歌描绘了美国乡间美好的自然风光，让人听过之后心情愉悦，对乡间生活心生向往。我还很喜欢《安妮的歌》（*Annie's Song*），这是约翰·丹佛为他的妻子安妮创作的歌曲。它带着浓郁的乡村音乐风格，旋律简单而甜蜜，满溢着约翰对妻子的爱意。然而，生活总是很难圆满。1983年，这对曾经的神仙眷侣在遭遇情感危机后分道扬镳，而这首爱情歌谣也成为了回忆的终点。

其实无论是过去的乡村音乐歌手，还是现在的乡村音乐歌星，美国乡村音乐人都有一个共同的特点：在他们看来，快乐就和生活一样，并不是绝对的安全，所以在他们的歌里总有一种冷淡或者忧愁。

乡村音乐里的喜怒哀乐来源于我们最平凡最普通的生活，而这也正是它的魅力所在。每当我们听到乡村民谣的旋律，我们听到的不是演唱者的倾诉，而是我们每个人自己心中那愉悦或忧伤的故事。

约翰·丹佛

歌 单

500 Miles
Justin Timberlake/ Carey Mulligan/ Stark Sands
Inside Llewyn Davis(2013)

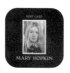

Those Were the Days
Mary Hopkin
Post Card(1969)

American Pie
Don McLean
Classics(1992)

Blue Yodel
Jimmie Rodgers
RCA Country Lengends(2004)

Take Me Home, Country Roads
John Denver
Poems, Prayers and Promises(1971)

Annie's Song
John Denver
John Denver' s Greatest Hits, Volume 2 (1977)

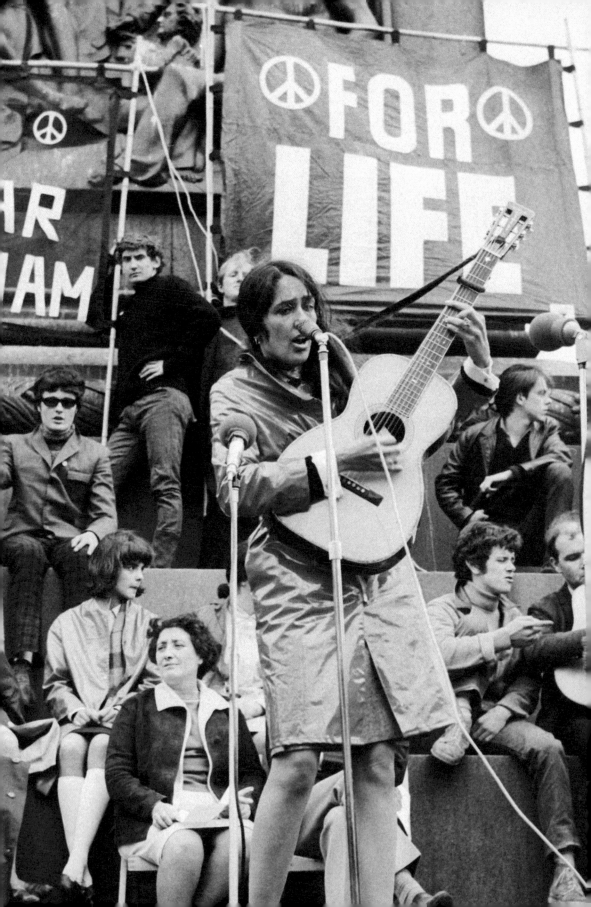

第八篇 美国民谣的黄金时代

"

　　喜欢民谣的朋友一定知道 20 世纪 60 年代对于美国民谣的重要意义。那是一个伟大的时代，也是美国民谣的黄金时代。那个时代有最经典的民谣旋律，也有最恣意的音乐人尽情挥洒着他们的热血青春。彼得、保罗和玛丽（Peter Paul & Mary）、琼·贝兹（Joan Baez）、鲍勃·迪伦（Bob Dylan）等人的名字都散发着那个时代最闪耀的光芒。

20 世纪 60 年代美国民谣概述

　　20 世纪 60 年代的美国并没有现在的平稳繁荣，那个时候的美国正经历着战争和革命，抗议活动不断发生，整个社会都散发着抗争的气质。也就是在那个时候，一个名叫鲍勃·迪伦的年轻人突然出现，他用自己的音乐给被战争阴影笼罩的美国

带来了改变。在这些民谣音乐人的带领下，20世纪60年代的"民谣复兴"运动掀起一阵风暴，民谣音乐逐渐变成主流。也因为当时的战争背景，那一时期的民谣也被称为抗议民谣。这些民谣宣扬民主，反对战争，表达对和平的渴望。尽管鲍勃·迪伦极力想要摆脱各种标签，但他依然成为这场民谣运动的领袖，扛起了抗议民谣的大旗。

20世纪60年代中期以后，美国民谣发生了巨大的分化。伴随着英伦文化的入侵，电子乐器和强烈的节奏渐渐加入到民谣中，在民谣中发展出新的流派，也就是之后盛行的民谣摇滚。民谣成为那个时代音乐的试验场，有些音乐人甚至将民谣与一些迷幻元素结合。无论如何，勃勃的生机和活力都是美国民谣在20世纪60年代中最大的收获。

20世纪60年代美国民谣新经典

1.《花儿都到哪里去了？》

20世纪60年代的美国民谣有太多的经典作品，有很多都是我百听不厌的曲目，这首《花儿都到哪里去了？》（*Where Have All The Flowers Gone?*）就是其中之一。这首歌的原作者是美国著名民谣歌手皮特·西格（Pete Seeger），这是他1956年为民风音乐厂牌"Folkways Records"录制的专辑中的一首歌。我们现在听到的版本多是金斯顿三重唱（The Kingston Trio）在1962年改编后的版本。

《花儿都到哪里去了？》专辑封面

《花儿都到哪里去了？》虽然旋律简单轻柔、朗朗上口，但这其实是一首表现反战主题的歌曲。歌里以花作为轮回的象征，展现出战争的残酷。年轻爱人的生命在战火里流逝，那次的告别成为了永远的离别。金斯顿三重奏用他们温暖浑厚的嗓音演绎出这份动人的伤感，让人沉浸在这份感情之中。

2.《雨点不停地落在我头上》

比利·乔·托马斯（B.J. Thomas）演唱的
《雨点不停地落在我头上》（*Raindrops Keep Falling on
My Head*）是为经典的西部片《虎豹小霸王》（*Butch
Cassidy and the Sundance Kid*）所创作的歌曲，后来也出现
在电影《阿甘正传》（*Forrest Gump*）里。这首歌的作
者伯特·巴卡拉克（Burt Bacharach）可以说是20世
纪六七十年代的"抒情畅销单曲制造机"。

比利·乔·托马斯

关于这首歌的制作背后也有一个小故事：
在电影《虎豹小霸王》开拍的时候，剧组邀请伯
特·巴卡拉克为电影创作了这首歌，当时的伯特本想邀请雷·史蒂文斯（Ray Stevens）来
演唱这首歌，但因日程冲突未能实现。后来伯特又希望能请到鲍勃·迪伦来演唱，而在这
时有人向他推荐比利·乔·托马斯。于是在鲍勃·迪伦婉拒邀请后，比利·乔·托马斯
获得了演唱机会，也因为这首歌而大获好评。在随后的第四十二届奥斯卡金像奖中，这首
《雨点不停地落在我头上》获得年度最佳电影歌曲的大奖，成为更多人心中的永恒经典。

3.《铃鼓先生》

《铃鼓先生》（*Mr. Tambourine Man*）是鲍勃·迪伦的一首歌，带有一些迷幻和超
现实的元素，可以看作是他迈入摇滚领域的一
次尝试。比起鲍勃·迪伦的原唱版本，我更喜
欢飞鸟乐队（The Byrds）的翻唱版本。这支乐
队很有意思，在成立初期翻唱了许多迪伦的作
品，给当时的迪伦带去很大的名气。

作为鲍勃·迪伦的翻唱专业户，飞鸟乐队
的翻唱比鲍勃·迪伦的口琴伴奏和奇特唱腔有
一股更青春的气息。他们的翻唱吸引了更多的

飞鸟乐队

年轻乐迷，也得到了迪伦本人的认可。不过，我一直为这支乐队感到可惜，他们本来可以走得更远，但却因为内部不和，成员几经更换，演奏的质量也因此受到影响。1973 年，最初的五名成员重新相聚录制他们的最后一张专辑《飞鸟乐队》（*The Byrds*），之后便宣布解散。虽然留有遗憾，但这支被低估的乐队用他们内心的奇特幻觉丰富了民谣世界。

4.《加州之梦》

《加州之梦》（*California Dreamin'*）在 20 世纪 60 年代风靡一时，是民谣乐队妈妈与爸爸乐队（The Mamas & The Papas）的代表作品。有些人对这首歌的旋律熟悉可能是因为电影《阿甘正传》曾经用这首歌作为插曲，但对大部分华人来说最熟悉的应该还是王菲在电影《重庆森林》里面那段摇头晃脑哼唱的场景。

流畅的旋律，温柔唯美的人声，我每次听《加州之梦》这首歌都感到很温暖。妈妈与爸爸乐队以独特的方式演绎了当时的"加州梦"，民谣艺人们大规模地从纽约迁往加州，向往着西海岸温暖的气候和无限光明的未来。妈妈与爸爸乐队和飞鸟乐队有着相似的命运，乐队成员之间关系复杂，他们混乱的情感纠葛甚至还扯上了飞鸟乐队的成员。妈妈与爸爸乐队成立三年后便解散，几年后成员卡丝又因病去世，只有这首洒满阳光味道的《加州之梦》留了下来，每次听来都还是那么欢快和清新。

20 世纪 60 年代的民谣音乐人

说起 20 世纪 60 年代的美国民谣音乐人，鲍勃·迪伦无疑是当之无愧的第一人，之后会有专门的篇章介绍他，因此本篇主要介绍同时期的其他民谣音乐人。

1. 琼·贝兹

如果说鲍勃·迪伦是 20 世纪 60 年代的民谣之王，那琼·贝兹就是当之无愧的民谣皇后。琼·贝兹并没有接受过正规的音乐训练，但是嗓音朴实无华，空灵澄澈，仿佛来自另一个世界。

琼·贝兹是一位积极的社会参与者，她的许多作品都与时事、社会问题紧密相关。她最为有名的一首歌是《钻石与铁锈》（*Diamonds and Rust*），讲述她和迪伦曾经的往事。

她的作品带有深刻的社会印记。在她的
创作生涯中，公民权利和反暴力运动一直都
是最重要的主题，也因为这些社会抗争，她
曾被禁止在国会大厅演出，甚至被判义务劳
动，但这些都不能阻止她投身社会活动的脚
步。尽管她的政治观点、参与过的民权运动
和和平示威的经历让她饱受争议，但她的嗓
音和词作都依然从容坚定。在她的作品里，
我们听得见对自由的笃信和对爱的勇敢，这些信仰
随着岁月的洗礼而越发坚定。

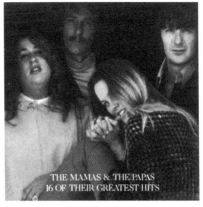

妈妈与爸爸乐队

2. 彼得、保罗和玛丽

彼得、保罗和玛丽（Peter Paul & Mary）应该
算是 20 世纪 60 年代最受欢迎的民谣组合。这支民
谣组合的名字很简单，由三位乐队成员彼得·雅罗
（Peter Yarrow）、保罗·史图基（Paul Stookey）、

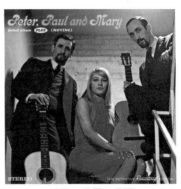

彼得、保罗和玛丽

玛丽·特拉弗斯（Mary Travers）的名字组成。1962 年，乐队因为《柠檬树》（*Lemon
Tree*）这首歌一炮而红，而这首歌也是他们自己最爱的歌曲之一。《柠檬树》中有对社
会的批判，还有着之后抗议民谣的影子。

彼得、保罗和玛丽这支民谣组合不同于之前提到的飞鸟、妈妈与爸爸两支乐队，
这个组合的成员之间情谊深厚，除了音乐上的理念，在政治上的思想追求更加投契。
他们经常在作品里加入对时事的看法，也积极地去参与一些群众运动。除了原创作
品，他们还翻唱了许多新人的作品。鲍勃·迪伦的那首《答案在风中飘荡》（*Blowin'
in the Wind*）就是因为他们的翻唱而走红，约翰·丹佛、戈登·莱特福特（Gordon
Lightfool）等人的作品他们也都有翻唱过。在彼得、保罗和玛丽的作品里，那首《魔法
龙帕夫》（*Puff, the Magic Dragon*）是我很喜欢的一首歌。它是一首命途坎坷的歌，曾经
因为被指影射毒品而被部分地区禁播。这首歌唱着成长中失掉的那份纯真，表达着就

算成为所谓的成年人也不应该丢掉自由自在的想象力，不然就会可怕又可悲。

20 世纪 60 年代里的所有人都难以轻易忘记彼得、保罗和玛丽带给他们的那份纯净，这支民谣组合努力唱出了那个时代里最正直、优美的声音。

3. 西蒙和加芬克尔

西蒙和加芬克尔（Simon & Garfunkel）是 20 世纪 60 年代后期名声大噪的二重唱组合，他们在中国也有很高的知名度。西蒙的嗓音松弛自然，加芬克尔的音色轻柔高洁，他们的和声如梦似幻，两个人像曾经的游吟诗人一样反复吟唱着那些动人的旋律。他们的音乐充满诗意美好，即使很多年过去后听来也依然美妙。在乐队发展后期，加芬克尔渐渐把兴趣转向电影，而西蒙则继续在音乐领域里前行。虽然这个组合在不久后解散，但他们彼此的羁绊一直存在，在 20 世纪 80 年代他们又在纽约中央公园的演唱会上重组。

西蒙和加芬克尔这个二重唱组合曾在 2003 年获得格莱美终身成就奖。他们这对组合的关系很奇妙，时而情绪紧张，时而自然和谐，在他们的歌里有一种平凡的感动，他们将音乐的旋律和组合发展到了一个极高的水准，两人的声音在和声中相互交织，时而甜美，时而忧伤，每次听到他们的作品，都仿佛进行了一次奇妙的旅行。在他们的组合期间，创作出无数脍炙人口的经典作品，最有名的应该就是电影《毕业生》（*The Graduate*）的主题曲《寂静之声》（*The Sound of Silence*）。这首歌其实跟当时的很多民谣歌曲一样，批判现实，反对美国当时的种族歧视和暴力环境，讽刺人们的冷漠。

他们很多作品里都带着那个时代的烙印，表达出反战的主题，对当时的价值观提出了尖锐的质疑，但也有许多优美的民谣经典被他们发掘翻唱，例如《斯卡布罗集市》（*Scarborough Fair*）和秘鲁民歌《山鹰之歌》（*El Cóndor Pasa*），就被他们演绎出了传统民谣的优雅美好。他们的作品作为 20 世纪里最动人的旋律，无论过去多久总能在人们心中不断回响，勾起人们过去的回忆。

上个世纪 60 年代的美国民谣世界有些稚嫩，却又格外的缤纷，在那些动荡和战火下，美国民谣世界却创造出了一个又一个意外和惊喜，那些才华横溢的音乐人恣意生活，高声歌唱。

这个时代的辉煌远不止此，下一篇我们一起走进鲍勃·迪伦的世界，看看他的诗意又激烈的人生。

歌 单

Where Have All The Flowers Gone?
Pete Seeger
Down By the Riverside(2013)

Raindrops Keep Falling on My Head
B.J. Thomas
Greatest & Latest(2006)

Mr. Tambourine Man
The Byrds
Turn! Turn! Turn!(2015)

California Dreamin'
The Mamas & The Papas
If You Can Believe Your Eyes & Ears(1966)

Lemon Tree
Peter Paul & Mary
The Very Best Of Peter Paul And Mary(2005)

Puff, the Magic Dragon
Peter Paul & Mary
The Very Best Of Peter Paul And Mary(2005)

El Cóndor Pasa
Simon & Garfunkel
Old Friends(1997)

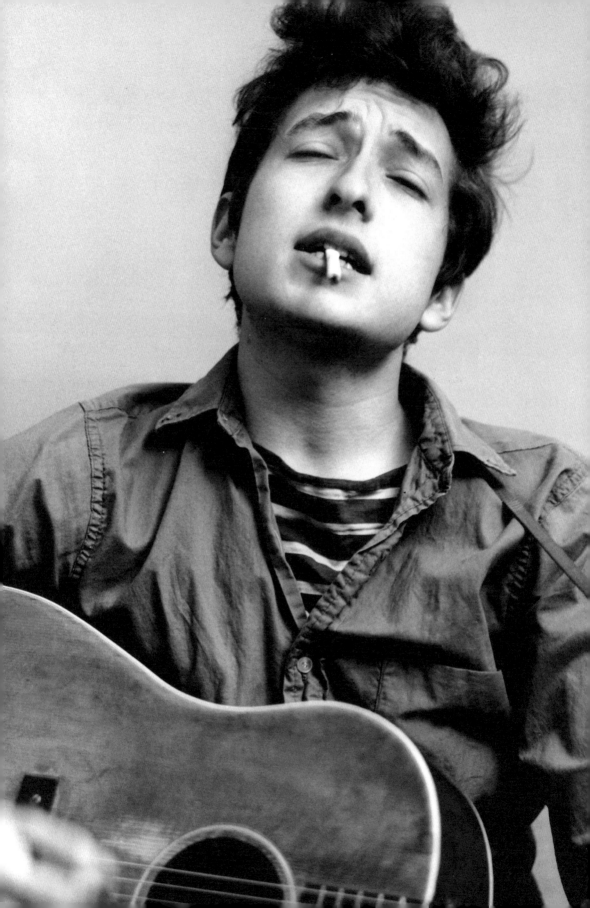

第九篇 鲍勃·迪伦的诗与歌

"

提到鲍勃·迪伦（Bob Dylan）的名字，相信各位朋友一定不会陌生。他的身上贴有许多标签：诺贝尔奖文学奖得主、诗人、抗议民谣、摇滚巨星……但鲍勃·迪伦始终认为"I am just a singer"（我只是一个唱歌的人）。

鲍勃·迪伦是 20 世纪 60 年代美国民谣的代言人，之后又转型为民谣摇滚音乐人。在迪伦的音乐生涯中，他不停地寻求突破和变革。2016 年，迪伦被授予诺贝尔文学奖，成为诺贝尔文学奖史上第一位获得文学奖的音乐人。鲍勃·迪伦，这个音乐天才，从踏入音乐圈起就注定要成为传奇，他自由、勇敢的人格魅力，不但征服了许多音乐人，连史蒂夫·乔布斯（Steve Jobs）都视他为偶像。这一篇，我们就来介绍鲍勃·迪伦和他的音乐故事。

巨星诞生

鲍勃·迪伦出生在美国明尼苏达州的一个小镇上，那时的他还叫罗伯特·艾伦·齐默曼（Robert Allen Zimmerman）。高中时期，他组建了自己的摇滚乐队——金色和弦（Golden Chords）。进入明尼苏达大学后，他又渐渐对民谣产生兴趣，于是开始在民谣咖啡馆、酒吧这些地方演出，并为自己取了"鲍勃·迪伦"的艺名。

说到鲍勃·迪伦，就要提起他的伯乐——民谣歌手伍迪·格思里（Woody Guthrie），他也是迪伦一生中最崇拜的精神偶像。伍迪·格思里和鲍勃·迪伦一见如故，他还断定迪伦一定会成功，而迪伦也的确没有辜负这份期望。

鲍勃·迪伦的民谣时代与《答案在风中飘荡》

鲍勃·迪伦出现之前的民谣，老套、千篇一律。迪伦出现后，民谣的歌词有了更多文学性，表达的意义也更加丰满，甚至可以称得上是文学作品。20 世纪 60 年代的美国正处在不断的革命中，美国的青年人与父辈有着不同的价值观，左翼思潮盛行，人们关注越战、妇女和有色人种的合法权利，因此政治抗议运动频频发生。而鲍勃·迪伦的音乐，刚好唱出"垮掉的一代"（Beat Generation）的青年人所有的内心感想。

美国民谣史上最重要的作品之一——《答案在风中飘荡》（*Blowin' in the Wind*）是美国反战运动、民权运动参与者心中的圣歌。也正是这首歌的歌词，让鲍勃·迪伦获得了 2016 年诺贝尔文学奖。《答案在风中飘荡》创作于越战的时代背景下，带有浓郁的反战、抗争色彩。这首歌的出现标志着鲍勃·迪伦风格的成熟。1963 年，这首歌因为美国人气民谣组合彼得、保罗与玛丽（Peter, Paul & Mary）的翻唱而走红，迪伦也因此而名声大噪。

虽然这首歌表达的是反战主题，但并非是口号式的呐喊。它带着冷静的思考，以淡淡的疑问口吻，提出对战争的疑惑和抗议。作为诺贝尔文学奖的得奖作品，《答案在风中飘荡》的歌词写道：

How many roads must a man walk down

一个男人要走多少路

Before they call him a man?

才能称得上男子汉?

How many seas must a white dove sail

一只白鸽要飞越多少片海

Before she sleeps in the sand?

才能安歇在沙滩上?

How many times must the cannon balls fly

炮弹要飞多少次

Before they're forever banned?

才能将其永远禁止?

The answer, my friend, is blowin' in the wind

朋友,答案在风中飘荡

The answer is blowin' in the wind

答案在风中飘荡

这首歌还曾出现在电影《阿甘正传》(*Forrest Gump*)中,珍妮站在台上唱起这首歌的画面成为一代美国人的国民回忆。在这首歌里,我们听得到对和平的呼唤,对无辜遇难者的悲痛之情。鲍勃·迪伦用他的音乐掀起一股反战的热潮,而这首歌也成为那个时代的代表作,在之后的几十年里被无数次翻唱。

民谣摇滚的转折之路——《像一颗滚石》

迪伦的另一首代表作是《像一颗滚石》(*Like a Rolling Stone*),这首歌可以说是他从传统民谣转向民谣摇滚风格的重要转折点。迪伦曾经说过"在我看来,我写的任何一首歌都不会过时,无论它们是关于什么话题的,它们承载的是那些我永远找不到答案的

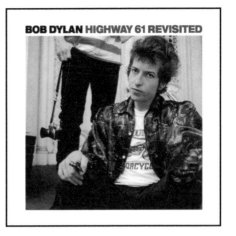

《鲍勃·迪伦的另一面》专辑封面　　　　　　　　《重访 61 号公路》专辑封面

东西……"。从过去到现在，迪伦最讨厌的就是成为标签化的人物，他渴望自由、渴望遵循内心的感受。当鲍勃·迪伦撕掉过往的标签转向民谣摇滚后，有些人认为这是一种对民谣的背叛行为，但在我看来，这是一种必然，是一件鲍勃·迪伦应该会去做的事。

迪伦的第四张专辑《鲍勃·迪伦的另一面》（*Another Side of Bob Dylan*）发行后，迪伦正式与抗议民谣告别，开始创作与个人生活、情感相关的作品。1965 年 8 月，迪伦发行摇滚专辑《重访 61 号公路》（*Highway 61 Revisited*），告别不插电的传统民谣时代，挣脱了民谣这个标签的束缚，彻底走上了民谣摇滚的道路。

在《重返 61 号公路》这张专辑中，《像一颗滚石》再度成为迪伦的一首经典作品。这首歌改编自迪伦旅行后写下的长韵文，在这首长达 6 分钟的歌里，迪伦开始尝试摇滚的节奏，将创作领域转移到民谣摇滚。2004 年，《滚石》(*Rolling Stone*) 杂志评选史上最伟大的 500 首歌，鲍勃·迪伦的这首《像一颗滚石》位列首位。《滚石》杂志是这么评价它的："从来没有一首流行歌曲，能够像它那样深刻地改变那个时代的商业体系与艺术观念。"

在《像一颗滚石》中，"滚石"象征着美国战后那些谨慎、空虚的年轻人，就像歌词里提到的：

To be on your own

独自一人无依无靠

With no direction home

找不到回家的方向

Like a complete unknown

完全没有人知道你

Like a rolling stone

就像一颗滚动的石头

　　这首歌写出那个时代年轻人的迷茫，他们没有归属感，像一颗滚石茫然前行。迪伦用突破性的民谣摇滚形式，撕掉身上被赋予的标签。他反抗大众流行文化的浪潮，不希望只是满足别人的期待或是维持大众认定的一种传统，而是要拥有自己的意志，要自由地生活和创作。就像他曾说过的那样："无论如何，音乐对我都是不够的，我追寻伟大的语言和节奏的跳动。"

黄金年代后的鲍勃·迪伦

　　20世纪60年代过后，迪伦的音乐风格再次发生了转变。1966年，迪伦远离聚光灯，在车祸后离开纽约来到伍德斯托克静养。在这里，迪伦彻底戒了毒，读了许多书，还爱上了绘画。也正是在这里，他唱起了温情的乡村民谣，写出甜腻的情歌。

　　许多中国听众最早接触迪伦并不是前面的两首经典之作，而是这首1973年发布的《敲开天堂之门》（*Knocking on Heaven's Door*）。这是迪伦为电影《帕特·加雷特和比利小子》（*Pat Garrett and Billy the Kid*）所创作的主题歌。20世纪60年代后，迪伦的音乐不再像之前那样充满抗争、锋芒毕露。如同这首《敲开天堂之门》，"It's gettin' dark, too dark to see, feels like I'm knockin' on heaven's door（一切正变得黑暗，黑得我什么也看不见，我感觉我已经在敲天堂的门了）"，简单的旋律配上重复的几句歌

词就将听众带入到痛苦与挣扎的情绪中。《敲开天堂之门》也曾被多次翻唱，中国歌迷熟悉的艾薇儿·拉维涅（Avril Lavigne）、枪与玫瑰（Guns N' Roses）和周华健都翻唱过这首歌。

在20世纪60年代这个美国民谣的黄金时代，鲍勃·迪伦光芒耀眼，是一个传奇，但之后的迪伦也依然伟大。他是优秀的诗人、有想象力的画家，还是一名创作力旺盛的歌手。20世纪七八十年代，迪伦依然保持着两年一张专辑的发片速度。虽然迪伦的后期作品呈现出浓重的宗教色彩，引发外界的不解和争议，但迪伦依然坚

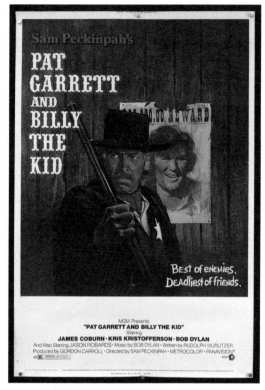

《帕特·加雷特和比利小子》电影海报

持自我，唱着自己喜欢的歌。就像他在自传《像一块滚石》里说的那样："大多数演唱者都想让人记住他们自己，而不是他们唱的歌，但我不在乎这些。对我来说，我所做的一切都是为了让人记住我唱的歌。"

琼·贝兹和《钻石与铁锈》

鲍勃·迪伦对于音乐的执着，也影响到了他的婚姻生活。他曾有过两段婚姻，为大众所知的他与琼·贝兹的那段感情更是令人扼腕叹息。迪伦刚在纽约民谣圈闯荡时，才华横溢的琼·贝兹已经被誉为"民谣女皇"。二人相识后，琼·贝兹欣赏迪伦的音乐才华，便邀请名不见经传的迪伦一起巡回演出。在之后的音乐合作中，迪伦和贝兹渐渐相爱，成为当时人人羡慕的民谣伴侣。

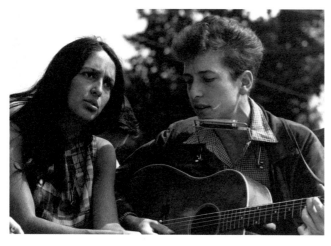

鲍勃·迪伦与琼·贝兹合照

　　然而，音乐观念的不同使这对情侣渐行渐远。迪伦追求音乐的创新，从不插电吉他到摇滚、电子乐，一直都在不断更新自己，而琼·贝兹则忠于原味的木吉他民谣。此外，迪伦只关注音乐本身，不希望成为一种代表、牵涉更多，而琼·贝兹希望用音乐代替大众发声，她积极参与人权运动，成为一名理想主义战士，为自己的信仰而歌唱。分手十年后，迪伦和琼·贝兹重新有了联系，琼为迪伦写下了她音乐作品中的经典之歌——《钻石与铁锈》（*Diamonds and Rust*）。她在《钻石与铁锈》中唱出了自己和迪伦的感情经历，这首歌有着多年不见的疏离，有着曾经的深情，还有对那份爱情的决绝，那是属于琼和迪伦的民谣年代。

　　鲍勃·迪伦在自传中说："无论我到哪里，我都是一个 20 世纪 60 年代的游吟诗人，一个摇滚民谣的遗迹，一个从逝去的时代过来的词语的匠人。我处在被文化遗忘的无底深渊之中。"一边抱着吉他一边吹着口琴的迪伦，甚至成为许多人对那个年代的美国的印象。迪伦喜欢音乐，更热爱自由，他在不同的时代坚持唱自己喜欢的歌。无论多少年过去，他都遵循着自己内心的这份坚持。

看似简单的民谣包含着丰富的感情，每一首民谣的意义也各不相同，而同一首民谣也会因为表演者不同或表演场景不同而具备不一样的意义。对于迪伦来说，民谣并不是一件简单的事，而是生活的真相，是内心的表达。他的一生在各种身份中穿梭自如，他自在地写诗、画画、弹琴、唱歌，不在乎别人的想法和评价，他只因自己喜欢而行事。

音乐的流行或许一直在变，但年过古稀的迪伦依然像是当年那个桀骜的天才少年。他不想代表谁，只是做自己，却也成为时代里真正的先锋。勇敢表达、自由生活是他的人生信条，也正是我们每个人内心真正的渴求。鲍勃·迪伦，因为伟大，所以值得致敬。

Blowin' in the Wind

Bob Dylan

The Freewheelin' Bob Dylan(1963)

Like a Rolling Stone

Bob Dylan

Highway 61 Revisited(1965)

Knockin' On Heaven's Door

Bob Dylan

Pat Garrett & Billy the Kid(1973)

Diamonds and Rust

Joan Baez

Diamonds & Rust(1975)

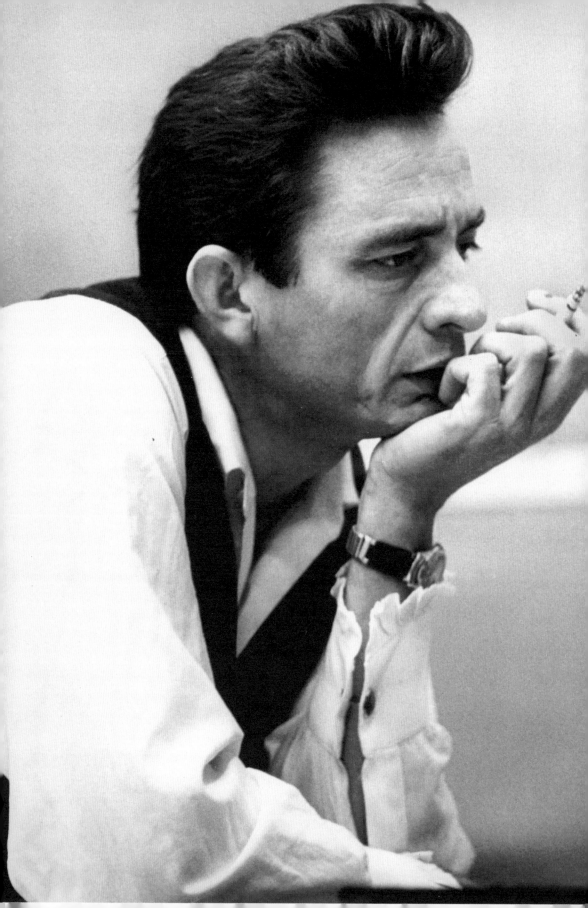

第十篇 美国当代民谣

"

自 20 世纪 60 年代鲍勃·迪伦出现之后，美国民谣变得更加丰富多彩，布鲁斯、摇滚、乡村等风格相继融入进来，民谣不再是单一的吉他弹唱，它或诗意，或迷幻，或暗黑，或浑浊。可以说，从 20 世纪 60 年代发展至今的美国民谣就是整个民谣发展史的缩影。在这一篇，我们就来聊聊那些年的美国当代民谣。我会给大家介绍我喜欢的美国民谣作品和美国当代民谣的代表性人物。

漫谈美国当代民谣

我们先来聊聊当代民谣这个民谣分类。与传统民谣不同，吉他不再是当代民谣里唯一的主力乐器。当代民谣受流行音乐的影响，包含着更多流行、摇滚的元素，所以很多曾经的当代民谣歌唱者之后转身迈入流行音乐人的行列。

当我们说起美国当代民谣，一般指的是鲍勃·迪伦之后的创作人群体。在迪伦之后，美国民谣突破传统的边界，歌曲的形式和主题渐渐变得更为丰富。许多民谣歌曲都从对个体情感的关注转移到对社会议题的关切，曾经的传统民谣慢慢成了历史。

在20世纪70年代，美国民谣开始亲近自然，回归大地，在这一时期出现了如杰克逊·布朗（Jackson Browne）、沃伦·泽文（Warren Zevon）、西蒙姐妹（Simon Sisters）等一系列极具张力的民谣创作人，他们用歌唱代替表达，有的唱着乡村，有的歌唱城市，留下了许多令人感动的美妙旋律。

在20世纪80年代，许多民谣艺人仍然选择在创作中追求自然质朴，反映现实，但也有一些突破的民谣人带着新的时代背景登上民谣这个舞台，这些后入场的新人在民谣领域开始了实验性的尝试，他们有的甚至不再以民谣乐队自居，换为更多时髦的新名字。当代民谣的风暴就这样从美国到英国再蔓延至全世界，形成了奇妙的音乐景观。

美国当代民谣推荐

1.《我属于你》

每当我想要放松地听一首当代民谣时，这首《我属于你》（*I'm Yours*）总会成为我的第一选择。

《我属于你》专辑封面

杰森·姆拉兹（Jason Mraz）的这首歌清新欢快，有一股阳光下的幸福味道，特别适合在夏天听。这首歌用轻快的节奏展现了刚刚坠入爱河时的悸动和甜蜜。每次听这首歌仿佛是给自己打上了一针强心剂，我会重新有了活力，低沉的心情也会慢慢放晴。

杰森的歌就像他这个人一样温暖和煦、热情开朗。他在学生时期曾经做过街头艺人，在毕业后也继续四处流浪，探索自己的音乐和人生。所以，杰森的音乐作品有着很强烈的文艺腔和烂漫的艺术感，而且很多都像这首《我属于你》一样给人治愈感。

2.《亲爱的》

《亲爱的》（*Darlin*）是美国民谣王子乔什·里特（Josh Ritter）的作品。这首歌的前奏一响起就能让人迅速沉浸在情绪中，乔什轻柔的嗓音让我们听到一个情意缠绵的故事。那份刻骨的柔情让人忍不住沉溺，轻轻的一声"亲爱的"更让人感受到其中的甜蜜。

乔什·里特算得上是近些年美国民谣界的前沿人物之一。乔什在18岁时受到鲍勃·迪伦的影响，立志成为一名民谣歌手，于是放弃成为神经外科医生的机会，并在大学毕业后正式开始他的音乐生涯。虽然乔什的名字在中国并不算非常响亮，但他在十几年的音乐生涯中对美国民谣的发展做出了突出的贡献，有人甚至评价他是"最伟大的音乐创作者"。

3.《向你问好》

《向你问好》（*Say Hello*）是罗西·托马斯（Rosie Thomas）和苏夫扬·史蒂文斯（Sufjan Stevens）共同演唱的一首曲目，也是我很喜欢的一首当代民谣。这首不长的歌里有优美的钢琴、清新的吉他，男女演唱者的和音更是自然婉转，带着罗西民谣作品里一贯的清新味道。

这首歌来自她2006年的专辑《我的这些朋友》（*These Friends of Mine*）。这张专辑的诞生纯属

《向你问好》收录于专辑《我的这些朋友》

偶然，那是罗西和朋友们在一次聚会后的即兴录制，没有经过精心的雕琢修饰，而是自然随意、清新温暖。罗西在这首歌中那沧桑而富有女人味的演唱能让人忘记一切喧嚣，停下所有的烦恼，静静地沉浸在她的歌声里。

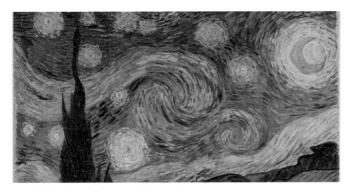

文森特·梵高《星夜》

4.《文森特》

《文森特》（*Vincent*）是美国民谣歌手唐·麦克莱恩（Don McLean）为了纪念荷兰画家文森特·梵高创作的一首歌。歌曲的创作灵感来源于梵高的那幅名画——《星夜》，据说唐在看过这幅画之后特别感动，于是就创作了这首歌来致敬梵高。

从《文森特》第一句的"Starry Starry Night"开始，唐就用动人的旋律为我们讲述了这位天才艺术家的灿烂一生。这首歌里并没有晦涩深奥的词句，唐用简单的词句穿插了梵高的其他作品，使它听起来更加舒适，令人享受。在这首歌里，我们不难听出唐和梵高的惺惺相惜，因为他也像梵高一样才华横溢却命途坎坷，整首歌里他唱出了自己的苦痛，用柔和的旋律与梵高进行了一次优美而动人的隔空对话。听说在荷兰阿姆斯特丹的梵高纪念馆里，这首《文森特》长年不断地循环播放着，一直陪伴着梵高和所有倾慕梵高的来访者。

美国当代民谣的伟大人物

1. 布雷克·谢尔顿

了解了上述这些美妙的作品，我们再来认识几位在美国当代民谣史上无论如何也绕不过去的伟大人物。首先我们要提到的这位就是布雷克·谢尔顿（Blake Shelton）。

布雷克·谢尔顿首张同名专辑封面

和大部分歌手一样，布雷克从小就迷恋唱歌，有着很高的音乐天赋。15岁的时候，他就写出了自己的第一首歌。高中毕业后，布雷克搬去了"音乐之乡"纳什维尔（Nashville），开始追寻自己的音乐之路。对于布雷克而言，能不能成为一个明星并不重要，他只要能够专注于自己感兴趣的乡村音乐就好。他享受音乐，喜欢乡村音乐带给他的欢乐，而这也在他创作的音乐中体现出来。

布雷克·谢尔顿的身上好像有一种神奇的魅力，虽然他认为自己就是一个爱喝酒的愚蠢乡巴佬，但他总会不自觉地吸引到别人。在布雷克的作品里，我们能看见他的思考，在他或欢快或低沉的叙事下，我们看到了一个不一样的乡村世界。

2. 约翰尼·卡什

美国传奇歌手约翰尼·卡什（Johnn Cash）的名字对于喜欢美国乡村音乐的朋友来说并不陌生。他的身上有太多的光环：格莱美的常客，改变世界的音乐人……甚至他的很多歌迷如今都成为世界著名的音乐人。

约翰尼·卡什是美国近当代乡村、流行、民谣、摇滚界最重要的创作歌手之一。他用低沉浑厚的男中音和经典的黑衣人造型，塑造出了最独特的"约翰尼·卡什"这个音乐人形象。约翰尼·卡什关注不同阶层的生活状态，是美国民众的代言人，他用了四十多年的时间为身世悲惨的穷苦平民、犯人囚徒等阶层创作演唱了大量的作品。在他的歌里能听见美国人的心声，所以无论过去多久，他的旋律也一直回荡在人们心里，从未褪色。

约翰尼·卡什专辑封面

约翰尼·卡什的歌即使过去很久也能百听不厌，在他近五十年的音乐生涯里一共卖出了5000万张唱片。这位音乐大师是公认的美国音乐史上最具影响力的音乐家之一，虽然他已经离开了我们，但他的特立独行和经典的音乐旋律永远都不会被忘记。

3. 泰勒·斯威夫特

在谈论美国当代民谣时，泰勒·斯威夫特 (Taylor Swift) 的名字也经常会被人提起。她在21世纪美国经济危机的时期突然出现，用清新自然的乡村曲风抚慰了许多内心空洞、慌乱的美国人，所以泰勒·斯威夫特这个名字足以在美国当代民谣里留下深刻的印记。但从步入乐坛到现在，泰勒·斯威夫特早已经和刚出道时不一样了，她渐渐抛弃了民谣的传统，走进流行音乐的领域。即便这样，我还是想跟大家一起聊聊这位年轻人，听听她早期在乡村民谣领域里创作出的音乐作品。

泰勒的作品里有满满的青春的味道，这些歌像是她的成长日记，有甜蜜，有苦涩，而这份真实自然也正是她作品的魅力所在。许多歌迷在她的作品里听到了自己的经历，这些记录真实情感故事的作品也成为了泰勒·斯威夫特的音乐标志。

泰勒·斯威夫特写歌的速度非常快，许多人都惊讶于她的创作速度之快，而这都是因为她明白记录当下对于一个创作歌手的重要性。即便她走向了流行乐，也始终没有放弃民谣的创作。她的这份坚持向我们证明了努力与成功的关系，每一个平凡人只有一直努力，最后才有可能得到自己想要的生活。

泰勒·斯威夫特专辑封面

在这一篇中，我们了解了美国当代民谣的发展历程。无论民谣经历怎样的形势变化和发展，从本质上来看，民谣的精神内核一直没有改变过。人们唱民谣是一种遵从内心的选择，是一种自然地流露。百年的时光里，美国民谣迅速发展壮大，也越来越包容开放。然而，无论是过去的传统民谣还是丰富的当代民谣，民谣的真实原则却始终延续着。

歌 单

I'm Yours

Jason Mraz —

We Sing. We Dance. We Steal Things. (2008)

Darlin

Josh Ritter

Bringing in the Darlings(2012)

Say Hello

Rosie Thomas/Sufjan Stevens

There Friends of Mine(2006)

Vincent

Don McLean

American Pie(1971)

Austin

Blake Shelton

Blake Shelton(2001)

Hurt

Johnny Cash

American IV: The Man Comes Around(2002)

Our Song

Taylor Swift

Taylor Swift(2006)

第十一篇 格莱美大奖中的民谣旋律

"

对于音乐人来讲，格莱美奖（Grammy Awards）是他们心中的至高向往。作为美国四大音乐奖项之一，格莱美从首届开始就受到了无数人的关注和追逐。从第一届颁奖典礼到现在，格莱美大奖已经走过了 60 个年头，不知不觉间这项音乐大奖为我们珍藏了许多难忘的经典之声。在这一篇，我就来给大家介绍一下格莱美奖，一起来聆听格莱美中的经典之声。

格莱美奖项简述

无论在哪一个行业，奖项都是一种最高级的肯定和鼓励，对于音乐界来说，格莱美奖就是这个行业最高的肯定。好莱坞星光大道建立之初，好莱坞商会寻求一份理应获得星光大道荣誉的音乐界人士的名单。在此过程中，美国洛杉矶的一批音乐人和

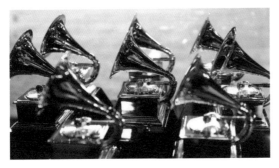

格莱美奖杯

唱片公司意识到成立一个由音乐家、制作人、录音工程师和其他音乐专业人士组成的学术机构的必要性。于是，国家录音艺术科学学院（National Academy of Recording Arts and Sciences）在 1957 年应运而生，而激励更多音乐人、表彰音乐行业成就的格莱美奖也在两年后由此诞生。"Grammy"是英语中留声机（gramophone）这个词的变音，所以它的奖杯造型也是一个老式留声机的样子。

作为音乐界的最高奖项之一，格莱美当然有着它与众不同的魅力。格莱美一直都以严格的流程保障其权威性和专业性，所有参选者都需要通过提名、审查、入围、决选等一系列的评审程序，才能在最后的颁奖典礼中知晓奖杯花落谁家。

格莱美的奖项设置丰富，囊括了许多音乐种类。格莱美奖项分为综合类和风格类：综合类奖项以专辑唱片、演出、歌手为主；风格类就是根据音乐风格进行分类评奖，包括流行、爵士、民谣、古典、乡村、饶舌、摇滚、节奏布鲁斯等等，每一类风格里还有更细的奖项划分。

不像古典、乡村、流行这几类音乐几乎占据奖项的半壁江山，民谣在格莱美的奖项分类并不固定。民谣音乐有时会有单独的分类，有时也会作为其他风格大类下的一个分项出现，例如最近几年的最佳民谣专辑的奖项就设置在美国根源音乐的分类下面。

格莱美中的获奖民谣鉴赏

1.《鹅鹅刨冰猫》

艾梅·曼（Aimee Mann）2017 年的专辑作品《精神疾病》（*Mental Illness*）获得了第 60 届格莱美最佳民谣专辑的奖项，这张专辑也延续了艾梅·曼一

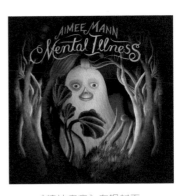

《精神疾病》专辑封面

MV 中那只名叫鹅的猫

贯优美动人的风格，获得无数好评。

艾梅在创作上喜欢民谣和流行的结合，她的作品大多旋律伤感、歌词醇厚，每次听到她忧伤的歌声，都会瞬间安静下来。在这张获奖的专辑里，我最喜欢的是《鹅鹅刨冰猫》（*Goose Snow Cone*）。这首歌的灵感来自艾梅·曼在爱尔兰巡演时收到的朋友的一只名叫"Goose"（鹅）的猫的照片：通体的白色，头上的颜色，艾梅觉得它看起来像点缀不同颜色糖浆的美式刨冰。她说这首歌更多的是倾诉那时想家和孤独的感觉，而不是可爱的小猫，但她保留了这个名字。

2.《现在需要你》

《现在需要你》（*Need You Now*）这首歌斩获了第 53 届格莱美年度制作、年度歌曲、年度最佳乡村歌曲、年度最佳乡村乐队四大奖项。这首流畅又带有强烈治愈效果的《现在需要你》因为吉他和钢琴的加入多了一些蓝调的气质。这首歌讲述了一位深夜买醉的失意人对曾经的爱人难以忘记，午夜时在对方的答录机上留下了自己的心情告白。歌中充满了对过去美好感情的回忆和

《现在需要你》专辑封面

向往，所有有过相同心情的听众都能在这首歌里找到自己的共鸣。

3.《刻薄》

2012 年，泰勒·斯威夫特凭借《刻薄》（*Mean*）获得最佳乡村歌手、最佳乡村歌曲两个奖项。这首歌的歌词犀利，泰勒·斯威夫特在这首歌里抛弃以往的爱情主题，选择直接通过音乐作品回应尖酸的批评和质疑。就像歌词里写到的那样，"你，一次次将我打倒，让我感觉自己一无是处……但是你怎么也不会想到，我会去一个棒极了的大城市生活……有一天我会强大到你

《刻薄》收录于专辑《爱的告白》

再也无法袭击我"。泰勒·斯威夫特用这首歌粉碎了那些质疑的声音，也鼓舞了许多人。泰勒鼓励她的歌迷在生活中面对别人的刻薄和粗鲁时不要自怨自艾，而要用积极的态度去回应，总有一天也会像她一样战胜那些刻薄的人、变得更强大。

4.《圣水之中》

2015 年，凯莉·安德伍德（Carrie Underwood）凭借《圣水之中》（*Something in the Water*）这首歌成功拿下第 57 届格莱美最佳乡村女歌手的称号。这首歌带着十足的力量，一如既往地展现了凯莉那强力磁性的声线。从歌词中，我们看得出这是一首写给上帝的赞歌，歌的节奏激烈高亢，极富感染力。在这首歌的 MV 中，忘情的舞者和凯莉·安德伍德演唱时的虔诚表情更能让我们深刻感受到赞美曲里的圣洁感。

《圣水之中》
MV 画面

凯莉·安德伍德专辑封面

虽然这几首歌都是乡村单元的获奖作品，但之前也讲过乡村与民谣之间的渊源，所以还是把这些歌曲推荐给各位朋友。

格莱美中的获奖民谣人

1. 凯莉·安德伍德

凯莉·安德伍德是 2005 年《美国偶像》选秀节目的冠军。参加这个节目时，凯莉还是一个学生，那时的她还不知道自己会在多年后成为 7 座格莱美大奖的得主。

作为乡村乐至高殿堂奥普里大剧院（Grand Ole Opry）① 的成员，凯莉·安德伍德自然有着不俗的演唱实力，而选秀冠军的出身更显示出她在现场表演上的不凡能力。她的作品也都体现出她的这一长处：《只是一场梦》（*Just a Dream*）节奏欢快却有一种内心深处的悲伤，格外感人；气场十足的《好女孩》（*Good Girl*）带有流行元素，展现着霸道和张扬，每次听过之后都有振奋之感。凯莉·安德伍德的大多数音乐作品都是温暖阳光的，她嗓音中的穿透力让人可以很轻易地将她与别人区别开来。

2. 战前女神

在格莱美的诸多获奖者中，有一个我一直很喜欢的组合，就是演唱那首《现在需要你》的战前女神（Lady Antebellum）。

① 奥普里大剧院：乡村音乐机构，广播节目、现场演出。成立于 1925 年的乡村音乐广播节目。

《心灵小憩》专辑封面

这个美国乡村音乐演唱组合成立的时间并不算早，却在短短的十几个年头里多次拿到格莱美的大奖。战前女神深受年轻人喜爱，背后有着诸多因素：优美的男女和声，富有表现力的音乐，虽然是乡村音乐演唱组合却有着很多流行元素……

战前女神的歌既有年轻人的活力，又有一种删繁就简、冷风拂面的清冷感。除了那首经典的《现在需要你》外，我也经常会听《只要一个吻》（*Just a Kiss*），舒适的节奏搭配男女的和声，美妙极了。另外，《心灵小憩》（*Heart Break*）也有着提神的功效，每次听过之后都会充满活力，而这大概就是战前女神的魅力所在。

3. 伍迪·格思里——格莱美终生成就奖

最后，我们来了解一位在 2000 年获得格莱美终身成就奖的歌手，他被誉为民谣音乐最初的英雄，他就是伍迪·格思里（Woody Guthrie）。这个朴素低调的民谣英雄用他的声音唱出美国的精神，他的音乐里包含着人民的意志，与其说是格思里在表演歌唱，不如说是底层大众在表达对压迫的抵抗。

鲍勃·迪伦可以说是美国民谣史上最重要的一位歌手，而对于鲍勃·迪伦来说，伍迪·格思里则是他生命中最重要的导师。1961 年，19 岁的鲍勃·迪伦从明尼苏达赶到新泽西的一家医院去探望自己的音乐偶像。而床榻上的病人，就是 20 世纪最伟大的民歌手之一——伍迪·格思里。迪伦早期的作品受到格思里很深的影响，他学习格思里唱民谣、用音乐抗议这个社会。迪伦还曾为格里思写过一首歌，叫作《给伍迪的歌》（*Song to Woody*）。迪伦这样描述格思里："很多人觉得伍迪的歌太老了，但在我听来，这些歌里的事情当下正在发生，从他的歌里，你可以学到如何生活。"

虽然在很多人看来，伍迪·格思里的影响力远不及迪伦，但与迪伦相比，伍迪·格

伍迪·格思里

思里其实是一个真正的实践者。上个世纪 30 年
代的美国，经济从繁荣进入大萧条时期，格思里
原本还算富足的家庭也受到严重的影响。在经历
了美国近代史上最严重的沙尘暴后，格思里一家
加入向西迁徙的队伍。在这次艰难的远程旅行
里，格思里和家人、朋友离开家乡，横穿沙漠、
荒原，经历了美国社会最底层的黑暗和贫穷，也
正是这段经历，让格思里的血液里融入了对底层
的同情，而这份感情也成为他作品中最重要的
主题。

鲍勃·迪伦模仿伍迪·格思里的照片

《尘暴民谣》专辑封面

伍迪·格思里在作品里为那些贫苦的人们歌唱，用音乐讲述他们各自的故事，引起了许多人的关注和反思。在这段旅程里，格思里创作出美国现代民谣史上的开山之作——《尘暴民谣》（*Dust Bowl Ballads*）。在这首纪实民谣里，格思里用观察者的角度记录了土地兼并、剥削农民、环境毁灭的恶果，这些被格思里批判的社会现象愈演愈烈，激起民众的广泛讨论。在这首歌里，格思里使用许多传统的音乐元素，例如小调、摇篮曲、福音歌等，让这首歌更容易被大众接受。

终其一生，伍迪·格思里都不满足于仅仅用音乐去记录和关怀，他坚持去深入地参与到社会运动的最前线。他与群众一同经历，再用音乐作品去发声，引起更广范围的关注。这位人民英雄在短暂的一生中坚持书写、吟唱这个世界，因为他深信"生命就是声音，文字就是音乐，而人民就是歌曲"。

格莱美奖为我们呈现了每一年里最经典的旋律，也让优秀的音乐人为大家所熟知。无论获奖与否，最重要的是，那些动人的声音需要我们用自己的耳朵和真心去聆听和感受。

歌 单 ::::::

Goose Snow Cone
Aimee Mann
Mental Illness(2017)

Need You Now
Lady Antebellum
Need You Now(2010)

Mean
Taylor Swift
Speak Now(2010)

Something In The Water
Carrie Underwood
Greatest Hits: Decade #1(2015)

Just a Dream
Carrie Underwood
Carnival Ride(2013)

Heart Break
Lady Antebellum
Heart Break(2017)

Song to Woody
Bob Dylan
Bob Dylan(1962)

Dust Bowl Ballads
Woody Guthrie
Dust Bowl Ballads(1940)

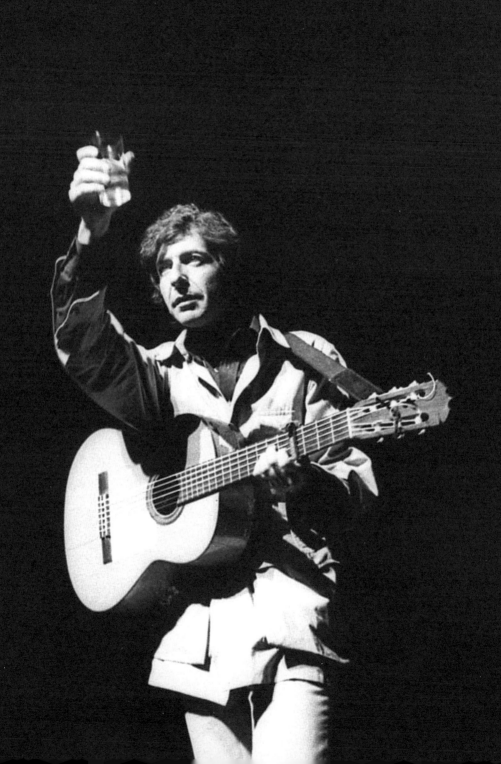

第十二篇 诗人莱昂纳德·科恩

"

他是个有点怪异的老男人，有着多重身份：是歌手，是诗人，也是个思想丰富的艺术家。他哼唱着民谣和一些阴郁的诗，用音乐拂去摇滚带来的躁动。他就是著名的加拿大民谣音乐创作人、诗人莱昂纳德·科恩（Leonard Cohen）。《纽约时报》（*The New York Times*）曾评价科恩是"摇滚乐界的拜伦"，这样的评价足以说明他在音乐与诗歌这两个领域的成就。在这一篇，我们就来聊聊科恩的诗与歌。

莱昂纳德·科恩的诗歌和音乐——思想丰富的艺术家

鲍勃·迪伦曾经说过："如果我必须当一分钟的其他人，那个人很可能就是科恩。"距离科恩离世已经五年多了，但人们关于他的记忆却一直没有褪色。这个加拿大老男人从来就不是快乐的，在他的作品里我们能够清晰地感受到那个永远在深思的

灵魂的孤寂。科恩将自己的诗和歌牢牢地绑在一起，在他的作品中充满着对宗教、孤独、性和权利的思考。

鹿皮男孩

莱昂纳德·科恩最初接触音乐是因为少年的荷尔蒙作祟，为了给某个女孩留下深刻的印象，13岁的科恩便拿起了吉他。17岁的时候，科恩组建了一支西部乡村乐队鹿皮男孩（The Buckskin Boys）。也是在这一年里，他开始写诗。从此，科恩的生活充满着浪漫与惊奇。25岁的时候，科恩爱上希腊小岛伊兹拉岛（Hydra），于是他在这里买下房子，过着诗意的生活。他阅读、写作，像所有艺术青年一样在青春里恣意挥洒着才华。也是在这座岛上，他遇到了一个叫作玛丽安的挪威女人，这个女人在他的生命里刻下了深深的痕迹。然而，地中海的温暖舒适并不能让科恩躁动的心就此平静，残酷的现实也让科恩意识到他无法依靠写作谋生。几年之后，年过三十的科恩离开希腊，尝试去美国以写歌谋生。

作为一位诗人和创作型歌手，科恩有过许多的绰号，比如"吟游诗人""忧郁教父"，这都是因为他的作品里既带着诗歌的韵律和美感，又有着忧郁和悲伤的气质。在大学时期，科恩就创作出大量的诗歌。二十多岁的科恩已经出版几部诗集和小说，并在加拿大的诗歌圈小有名气。之后，开始音乐创作的科恩也尝试着把自己的诗作谱曲成歌，但他的作品的音乐欣赏门槛并不高，他的大多数作品带着一些乡村的编曲风格，朗朗上口，很合大众的胃口。20世纪60年代的美国涌现了许多优秀的民谣歌手，在那个风云变幻的时代里，科恩却是一个例外。他不年轻，也没有摇滚、嬉皮青年式的躁动，他只是像念诗一样地歌唱，低哑苍凉的男低音透着漠然单调，却不动声色地吸引了所有人的注意。

经常有人会将莱昂纳德·科恩与鲍勃·迪伦放在一起比较，但科恩与鲍勃·迪伦

莱昂纳德·科恩和玛丽安（左一）

的任重道远不同。上帝似乎对科恩有更多的偏爱，他赋予科恩优美的低沉嗓音，让每个听众都很享受。科恩总是穿着得体的西服演出，在表演结束后向观众脱帽致意，仿佛是一个来自很多年前的迷人的老派绅士。但当你熟悉他这个人、了解他的作品之后，就会打破这样的绅士印象。

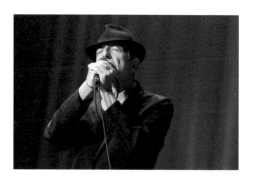

穿西装、戴礼帽的科恩

他在自己的作品里写着孤独，写着女人和性，他会在演唱中悲伤地流泪，会吸烟、喝酒，会沉浸在各种浪漫的感情中……他就像别人评价的那样"是一个穿着西装的慵懒浪荡子"，但这位与年龄逆行的浪子从不曾让人失望，坚持用自己的音乐讲述着那些过往和曾经。

莱昂纳德·科恩的经典记忆

莱昂纳德·科恩这个才华横溢的天才虽然离开了我们，但有些旋律一直盘旋在我们的脑中，那接下来，我们就来重温一下他的经典曲目。

《再会，玛丽安》收录于专辑
《Songs of Leonard Cohen》

1.《再会，玛丽安》

这首《再会，玛丽安》（*So Long, Marianne*）是科恩第一张专辑中很流行的一首歌，它更像是一封情书，记录了科恩和一个叫作玛丽安·詹森（Marianne Jensen）的女人之间的爱情故事。他们在希腊的一座小岛上相遇，科恩曾说过玛丽安是他遇到的最美的女人，遗憾的是，这段浪漫的爱情并没有走到最后。在玛丽安因癌症病逝前，科恩曾给她写过一封信，里面写道，"永远的爱人，我们在道路尽头见"。而几年之后，科恩也真的潇洒离去，也许此时此刻的他们正在天堂相聚欢笑。

2.《苏珊娜》

《苏珊娜》（*Suzanne*）这首歌依然是民谣和诗歌的结合，是科恩的一场内心独白。这首歌的走红是因为当时正当红的民谣歌手朱迪·科林斯（Judy Collins）的翻唱，而这首歌后来也成为科恩的成名曲。朱迪·科林斯可以说是科恩音乐之路上的引路人，在这首歌成为电台热门曲目后，朱迪还说服科恩一起参加民谣巡演，从此科恩开始登台演唱。

这首《苏珊娜》表达着一种深刻的暧昧，歌中的主角与苏珊娜之间有着深度的灵魂契合。科恩和朱迪·科林斯演绎出两种不同的风格。朱迪·科林斯作为20世纪60年代民谣舞台上最伟大的女歌手之一，她那细腻剔透如水晶般的嗓音在这首歌里得到很好的展现，让人感受到一丝慵懒，一点惬意，纯洁美好，遐想无限。而科恩那低吟深情的演唱版本同样吸引了无数人，那种灵魂之间的吸引和契合触动了很多人过往的记忆。

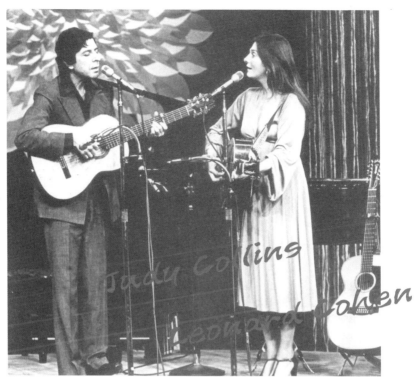

莱昂纳德·科恩与朱迪·科林斯

3.《我的秘密生活》

这首歌也是科恩一贯的吟唱方式，轻柔低沉、缓慢忧郁的开头一下就将我们拉进了他的秘密人生，每个听过《我的秘密生活》（*In My Secret Life*）这首歌的人可能都会有这样一种感觉：科恩用这首歌在我们的心里留下一道隐秘的伤口，和我们心中的秘密相连接，没有人能够看见，也并不会痛。只是每次听着这段旋律，看着午夜的霓虹灯光或是夜幕上的迷离月色时，都能再次感受到这道小小的伤口。

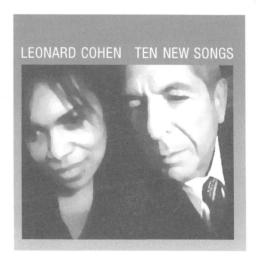

《我的秘密生活》收录于专辑《十首新歌》

4.《我是你的男人》

上帝赐予科恩美妙的低音，而科恩也十分擅长将这份天赋发挥出来。每次科恩唱着这首《我是你的男人》（*I'm Your Man*），就让人无法抑制住对他的欣赏。这首歌出自他 1988 年的同名专辑，国外的许多乐评人认为这张专辑混合着科恩特有的悲伤与诗人式的自大，体现了科恩的黑色幽默。

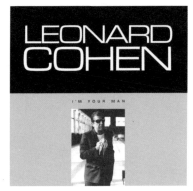

在之前推荐过的作品中，我们能很清晰地感受到科恩对于场景和气氛的把控能力，所以他也理所当然得到"敏感而细腻的诗人"这个称号。这首歌后来也成为科恩的传记纪录片《莱昂纳德·科恩：我是你的男人》（*Leonard Cohen: I'm Your Man*）的主题曲。如果你还想对科恩有更多不同的了解，那么这部纪录片或许可以帮到你。

《我是你的男人》收录于同名专辑

5.《哈利路亚》

在科恩的众多作品中，《哈利路亚》（*Hallelujah*）是我最喜欢的一首。从歌名也能看出来，这是一首带有宗教色彩的歌曲。这首创作于上个世纪 80 年代的《哈利路亚》至今都被认为是科恩的最佳代表作，它的旋律每次听来都有一种洗涤心灵的感受。科恩喜欢精雕细琢自己的作品，不惜花费五年甚至十年的时间去琢磨一首歌。事实上，这首《哈利路亚》就花费了他好几年的时光才写下了 80 多小节的草稿。在科恩和迪伦的一次对谈里，面对迪伦这位 15 分钟就创作出《我和我》（*I And I*）的高产民谣歌手，科恩将自己的创作时间打了对折，告诉迪伦自己只花了两年完成了这首歌。

科恩创作的这首《哈利路亚》，将宗教的赞歌变得富有诗意，歌词内涵也极为丰富，带给观众清淡而悠长的余味。作为在全世界范围内传唱度极高的歌曲，这首歌已经有了数百个版本，除了科恩的原版之外，美国歌手杰夫·巴克利（Jeff Buckley）的翻唱版本最有影响力。

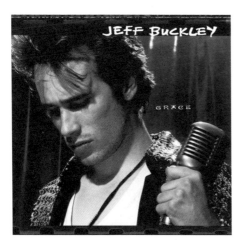

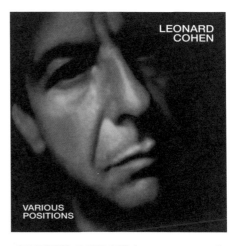

《哈利路亚》（翻唱版）收录于专辑《Grace》　　　《哈利路亚》收录于专辑《Various Positions》

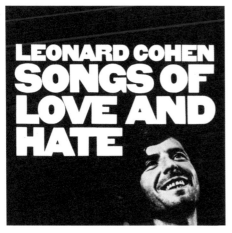

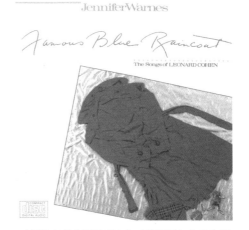

《那件有名的蓝色雨衣》收录于专辑　　　　《那件有名的蓝色雨衣》（翻唱版）收录专辑
《爱与恨之歌》

6.《那件有名的蓝色雨衣》

　　1986 年，美国女歌手珍妮弗·沃恩斯（Jennifer Warnes）发行了一张致敬科恩的翻唱专辑，其中的专辑同名歌曲《那件有名的蓝色雨衣》（*Famous Blue Raincoat*）更是风靡一时，珍妮弗典雅清灵的声音一下子就将听者带回歌词提及的过去。

科恩协助珍妮弗制作了这张专辑，并为她重新创作了几首歌曲。这张专辑比科恩自己以往的任何一张专辑都卖得好，也使科恩的名气达到新的高度。这首略显晦涩的曲子后来也被许多人翻唱过，我最喜欢的还是科恩自己的版本，科恩那低沉性感的声音带着岁月的沉淀，有着致命的吸引力。

科恩的一生都带着诗意。20世纪50年代，他是一位成功的诗人、作家。20世纪60年代，他成为民谣创作型歌手中最耀眼的明星。他也曾经历过气，也玩过摇滚，还跑到深山里做过和尚。65岁的时候，科恩结束禅修生活，创作出更为丰富的作品。我们总会在科恩的作品里品尝到忧郁的蓝色，人们也习惯将他看作"忧郁教父"，但他自己却从来不这么认为，他常常说"悲观主义者会等待下雨，我觉得我早已浑身湿透"。

科恩在采访中曾说过"面对死亡，我已经准备好了"，但许多人还是为他的离去怀念叹息。我们有幸曾和他共度一个时代，有机会见证过这个老男人双膝跪地唱着慈悲浩荡的哀歌的样子。"万物皆有裂痕，那是光之来处"，也许他的这句诗就是用来缅怀他的最好方式。

歌 单

So Long, Marianne
Leonard Cohen
Songs of Leonard Cohen(1967)

Suzanne
Leonard Cohen
Songs of Leonard Cohen(1967)

In My Secret Life
Leonard Cohen
Ten New Songs(2001)

I'm Your Man
Leonard Cohen
I'm Your Man(1988)

Hallelujah
Leonard Cohen
Various Positions(1984)

Famous Blue Raincoat
Leonard Cohen
Songs of Love and Hate(1971)

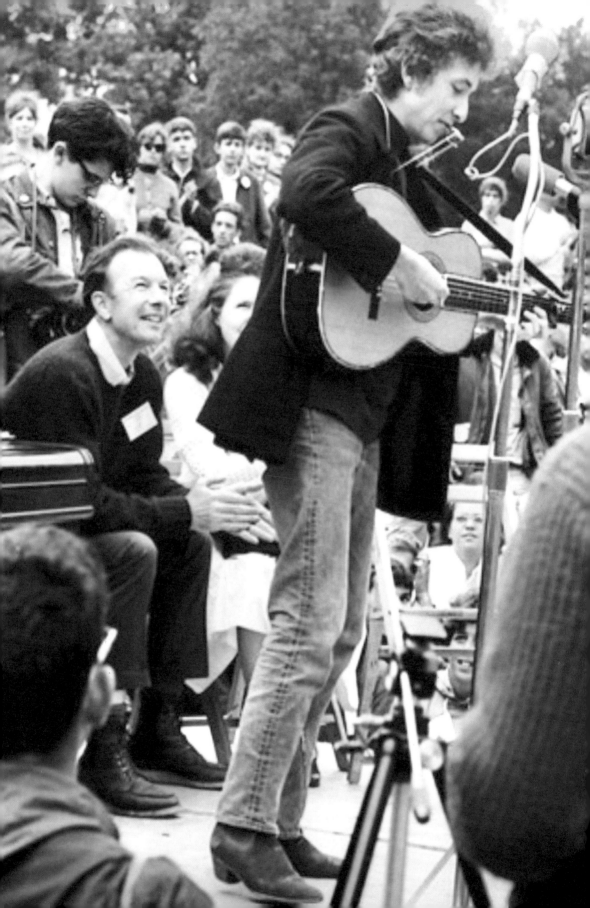

第十三篇 沸腾中的民谣摇滚

民谣摇滚

"

之前的篇章已经比较详细地介绍了 20 世纪 60 年代美国民谣的辉煌和鲍勃·迪伦的伟大，而民谣摇滚的发展也与 20 世纪 60 年代的美国社会背景以及鲍勃·迪伦的转型密不可分。在永远不缺真实的生活与浓烈的情感的民谣摇滚中，我们既能听到民谣的简单旋律，又能感受到摇滚的强烈节奏。在这一篇，我们就来了解一下民谣摇滚这种音乐形式。

来自民间的叛逆——民谣摇滚的诞生与发展

谈到民谣的分类，我们经常会听到"民谣摇滚"这个词，但给它下定义却并不是一件容易的事情，因为它并没有什么固定的节拍或形态。如果要聊民谣摇滚，还是需要先从美国民谣复兴运动讲起。20 世纪 60 年代的美国，各种民权运动不断出现，

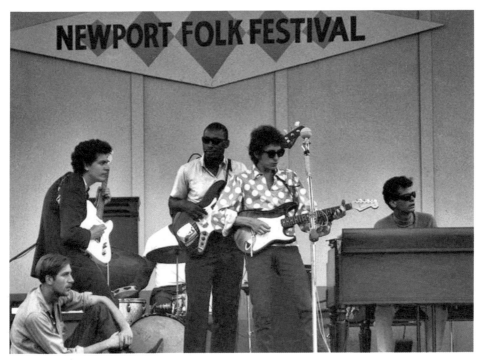

1965 年纽波特民谣节上的鲍勃·迪伦

再加上越南战争的影响，美国抗议运动频发。人们争相表达自己的情感和诉求，以鲍勃·迪伦为首的音乐人选择用音乐向世界表达自己的不满和愤怒。这一时期的美国音乐又经历摇滚热、英伦入侵等风潮，民谣摇滚就是在这样的背景下出现在人们眼前。

与其他类型的摇滚乐不同，民谣摇滚虽然很难被定义，却有一个特别的诞生纪念日——1965 年鲍勃·迪伦在纽波特民谣节（Newport Folk Festival）里抛弃空心吉他、改用电吉他伴奏的那一天。尽管许多传统民谣的乐迷一时无法接受这种形式，但不可否认的是，鲍勃·迪伦在转入民谣摇滚后依然取得巨大的成功。

民谣摇滚既带着摇滚的风格，又有着民谣的影子，而情感依然是它最主要的主题。从英伦入侵，到鲍勃·迪伦的转型，美国人重新感受到摇滚乐的魅力。20 世纪 60 年代中期是民谣摇滚的爆发增长期，许多优秀的音乐人和作品相继涌现。20 世纪 60 年代末期，民谣摇滚逐渐衰落，一方面是因为美国的民谣慢慢走向下坡路，另一方面则是因为曾经的民谣摇滚音乐人纷纷转向乡村音乐、迷幻民谣等其他音乐领域。

发展民谣摇滚的先锋队伍

1. 鲍勃·迪伦

在之前的鲍勃·迪伦的专题篇章里，我们提到过他在民谣摇滚中的成就。迪伦一直都坚持选择自己的风格和信念，他不顾非议地从一位抗议民谣先锋歌手转为民谣摇滚的代表人物。1965 年，迪伦发行了著名的那张专辑《把一切带回家》（*Bring It All Back Home*），展现他脱离抗议民谣的决心。这张专辑里的

《把一切带回家》专辑封面

几首歌都带着典型的民谣摇滚风，一首是《玛吉的农场》（*Maggie's Farm*），另一首则是《地下乡愁蓝调》（*Subterranean Homesick Blues*），但这张专辑里我最喜欢的还是那首《铃鼓先生》（*Mr. Tambourine Man*）。

2. 飞鸟乐队

之前也提到过，美国民谣摇滚的发展很大一部分原因是受到英伦入侵的影响，而飞鸟乐队的作品就明显受英伦入侵影响。1965 年，飞鸟乐队翻唱鲍勃·迪伦的单曲《铃鼓先生》，引爆美国民谣摇滚的热潮。从此，飞鸟乐队与鲍勃·迪伦一样成为民谣摇滚领域的中坚力量。

飞鸟乐队的作品中，更有名的都是一些翻唱曲目，比如演出时的保留曲目《运转！转！转！》（*Turn! Turn! Turn!*）就翻唱自皮特·西格（Pete Seeger）的同名歌曲。飞鸟乐队后来慢慢转入乡村摇滚，发表了他们很有名的那首《你无处可去》（*You Ain't Goin' Nowhere*），这首歌后来也被称为是对迪伦这首作品的最佳翻唱版本。在乐队解散之前的几年

《运转！转！转！》专辑封面

里，飞鸟乐队一直专注于乡村摇滚，虽然也曾有过民谣的回归，但都反响平平。1973 年，飞鸟乐队因内部不和宣布解散。

3. 水牛春田乐队与尼尔·杨

同名专辑《水牛春田》封面

在民谣摇滚历史上还有一个短暂却绚烂的存在——水牛春田乐队（Buffalo Springfield），他们也是美国民谣摇滚史上最重要的乐队之一。1966 年，加州乐队水牛春田乐队成立。在乐队成立后的短短两年中，水牛春田乐队发行过三张专辑，创作出《灵魂先生》（*Mr. Soul*），《断箭》（*Broken Arrow*），《我是一个孩子》（*I Am a Child*）等许多优秀的作品。

其实水牛春田乐队最大的贡献并不是这些作品，而是乐队里才华横溢的创作人。乐队解散后，乐队成员斯蒂芬·斯蒂尔斯（Stephen Stills）、尼尔·杨（Neil Young）和里奇·福莱（Richie Furay）都各自开启了音乐领域里的辉煌征程。

尼尔·杨，这位来自加拿大的创作型天才，在离开水牛春田乐队后便一直活跃在摇滚领域。在他的作品里，我们经常能够听出关于人性的挣扎和对生命的思考，也有对自由的追求和向往，比如《在河边》（*Down by the River*）、《嘿，嘿，天呐》（*Hey Hey, My My*）。尼尔·杨的音乐影响了好几代的美国人，他本人更是成为美国摇滚乐的象征之一。

尼尔·杨专辑封面

民谣摇滚的旋律

民谣摇滚里都有哪些旋律令我印象深刻？下面就给大家推荐几首。

1.《你相信魔法吗》

《你相信魔法吗》（*Do You Believe in Magic*）是一匙爱乐队（The Lovin' Spoonful）的著名单曲。在民谣摇滚的热潮来临后，约翰·斯巴斯蒂安（John Sebastian）和扎尔·亚诺夫斯基（Zal Yanovsky）组成一匙乐队（The Spoonful）。在另外两名成员加入后，乐队将名字改为"一匙爱"。乐队因为这支首发单曲一炮而红，之后也相继推出许多大热的曲目。

2. 《罗宾逊夫人》

《罗宾逊太太》（*Mrs. Robinson*）作为经典电影《毕业生》（*The Graduate*）中的插曲，是保罗·西蒙（Paul Simon）为电影中的女主角罗宾逊太太量身打造的一首歌，由西蒙和加芬克尔共同演绎。《罗宾逊太太》的旋律和配乐在这部电影中表现得十分完美，歌曲的内容更是生动感人。1969 年，西蒙和加芬克尔凭借这首歌捧回格莱美奖，组合的声誉也由此达到顶峰。

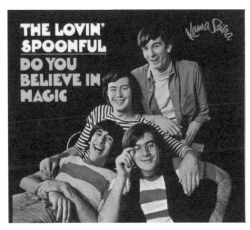

《你相信魔法吗》专辑封面

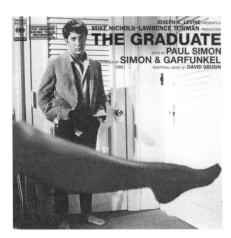

《毕业生》电影原声专辑封面

3.《旧金山》

妈妈与爸爸乐队（The Mamas & the Papas）的《旧金山》（*San Francisco*）这首歌，又被称为反文化运动圣歌。1967年，妈妈与爸爸乐队的创始人约翰·菲利普（John Phillips）创作出这首《旧金山》，准备作为当年蒙特利国际流行音乐节（Monterey International Pop Festival）的主题歌。约翰将这首歌交由他的朋友斯考特·麦肯齐（Scott McKenzie）来演唱，这首歌在音乐节首演后立即风靡一时，登上畅销曲排行榜第四名，甚至在欧洲引起轰动。许多年轻人都受到这首歌的吸引来到旧金山，想要亲自见证这个美丽的城市是否像歌词中描述的那样"夏日充满了爱"。

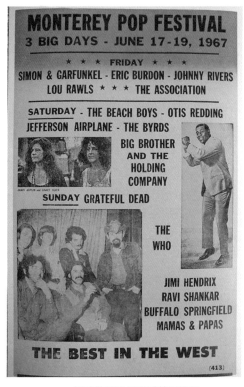

1967 年蒙特利流行音乐节宣传单

民谣摇滚从 20 世纪 60 年代中期开始大热，到 20 世纪 70 年代基本衰落。它虽然短暂，也不是摇滚中最强劲的那一种，却依然点燃了许多人的音乐热情，为那些年轻人唱出了自我和孤独。

民谣摇滚是美国"垮掉的一代"给自己的一份礼物，他们愤怒，他们反抗，他们在那个充满虚妄和幻灭的时代发出了一份坚决而强烈的声音。如今的民谣摇滚已走向式微，但民谣的灵魂始终在热烈燃烧。

歌 单

Maggie's Farm
Bob Dylan
Bring It All Back Home(1965)

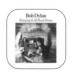

Subterranean Homesick Blues
Bob Dylan
Bring It All Back Home(1965)

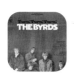

Turn! Turn! Turn!
The Byrds
Turn! Turn! Turn!(1965)

You Ain't Goin' Nowhere
The Byrds
Sweetheart of the Rodeo(1968)

Hey Hey, My My
Neil Young
Rust Never Sleeps(1979)

Do You Believe in Magic
The Lovin' Spoonful
Do You Believe in Magic(1965)

Mrs. Robinson
Simon & Garfunkel
The Best of Simon and Garfunkel(1999)

San Francisco
Scott McKenzie
San Francisco (Be Sure to Wear Flowers in
Your Hair)(1967)

うらうらと
にもゝゝゝ猫柳
目もゝうれし
そゝろゝゝ春

幸亭
喜樽

兄とちの揃よ
さひつる雪の
うろゝうすゝさる
うゑひ女の声

曽根
真恒

第十四篇　日本演歌

"

之前的篇章简单地梳理了欧美民谣的历史，而在世界民谣史中，其他地区的民谣旋律同样优美动人。樱花国日本的悠扬演歌，就曾经感动了一代又一代的日本民众。

日本的演歌文化

不太了解日本音乐的朋友也许会觉得"演歌"（Enka）这个词有些陌生，但我们熟悉的很多流行歌曲其实就翻唱自日本的演歌。日本演歌是 19 世纪 80 年代左右出现的一种音乐形式，它需要演唱者运用独特的发声技巧去完成。其实演歌并没有一个准确的定义，它的含义也随着时代的发展而越来越丰富，不过它始终是日本传统文化的一种重要象征，就像美国的爵士乐、法国的香颂曲一样。

作为日本独特的民俗歌曲类型，演歌既有日本江户时代的民间艺人的唱腔，又

在多年的发展中融入日本各县的特色情调。很多年之前，演歌的形式是一个人边弹边唱，另外一个人配合着歌曲内容进行表演。后来，这个形式渐渐演变成一人独唱。从各地的民俗风情到男女间甜蜜或凄美的爱情，演歌的主题十分丰富。其中，雨、雪、海、泪、离别等更是成为演歌里必不可少的固定意象。

日本演歌起源于明治初期的自由民权运动，那时的自由斗士们用演歌这种形式在公共场合进行演讲、向民众宣传自己的观点。而随着时代的变化，演歌的主题早就不再是政治表达，而是变得更加商业化、娱乐化。20 世纪 60 年代，日本演歌经历了一段重要的发展期，渐渐固定下来，成为一种被更多人接受、也更加流行的大众歌谣。

演歌的衰落与更新

日本演歌有过它曾经的辉煌，也经历过一段时间的衰落。1977 年，韩国歌手李成爱（I Seong-ae）用自己的方式演绎演歌，让它重新出现在世人眼前，并在日本和韩国等地再次掀起巨大的反响。20 世纪 80 年代，千昌夫的那首《北国之春》流传到中国，更是掀起一波翻唱热潮。

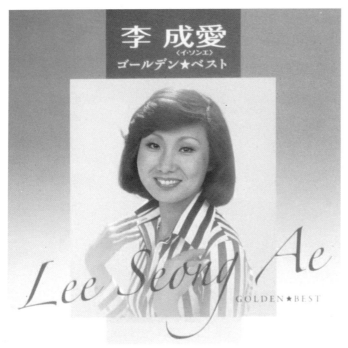

李成爱

日本演歌虽然在全世界都掀起过一阵流行的风潮，但在 20 世纪八九十年代，它受到市场上风靡的黑人音乐、说唱、电子摇滚等音乐类型的冲击，基本上没有再出现什么经典的旋律。许多演歌歌手都依靠翻唱过去的作品来勉强维持演歌的存在感，但演歌还是慢慢地衰落，随历史的长河渐渐远去。

日本演歌精选鉴赏

1.《北国之春》

提起这首《北国之春》（北国の春），很多人首先会想到邓丽君或是蒋大为的翻唱版本，甚至因为翻唱版本的广泛流传而误会这是一首华语原创歌曲。这首《北国之春》其实是来自日本的一首歌颂创业者、奋斗者的歌曲，也是一首表达思乡的歌曲。

千昌夫《北国之春》专辑封面

在 20 世纪 70 年代的日本，很多年轻人为求学或谋生而离开了北方的家乡，千昌夫（Masao Sen）的这首歌就创作于这个时期。1979 年，在日本发展的歌手邓丽君将这首在日本风靡的歌带回台湾，并交由台湾著名的词作家林煌坤先生填写中文版本的歌词，创作了那首国语版本的《我和你》。蒋大为先是演唱这首歌的日语原版，后来又演唱过词曲作家吕远翻译的《北国之春》，两人尽力表现出原作的情感与内心。在此后的十余年间，这首优美的《北国之春》在国内有过多个翻唱版本，迅速风靡中国，也成为华人社会流传最广的日本民谣之一，甚至还反向带动日本怀念起这首歌。

2.《津轻海峡·冬景色》

要推荐给大家的第二首日本演歌是日本歌手石川小百合（Sayuri Ishikawa）的代表作之一《津轻海峡·冬景色》（津轻海峡·冬景色）。

在日本，《津轻海峡·冬景色》是家喻户晓的一首歌。这首歌由三木刚（Miki Takashi）先生作曲，阿久悠（Yuu Aku）作词。原本只是打算创造一首地方歌曲，并没有期待这首歌

《津轻海峡·冬景色》单曲封面

能够影响到全国。没想到石川小百合的演唱恰好满足了听众的需求，这首歌也由此成为日本脍炙人口的热门单曲。

每次听起这首歌，都能感受到冬天的景色。这首歌讲述一个失恋的女人独自来到津轻海峡，无心欣赏北国雪景，海的声音、北风的声音、冻得瑟瑟发抖的海鸥……一切的景象都无限放大了她一个人的孤独感，她的内心染上一种更为深切的忧伤。失恋女人在船上的悲伤就这样被石川娓娓道来。

这首歌不仅在日本流行了许多年，也在华语界风靡一时，邓丽君的《一片落叶》、黄乙玲的《咱的一生咱的爱》、蔡小虎的《最痴情的人》都是翻唱自这首歌。

3.《越过天城》

这首《越过天城》（天城越え）同样是石川小百合的作品。从1986年发行到现在，它仍然是日本人在卡拉OK的必点曲目。从日本广播协会（NHK）设置红白歌会观众意向投票以来，石川小百合的这首《越过天城》与《津轻海峡·冬景色》一直获得很高的票数。

《越过天城》单曲封面

所谓天城不是一座城，而是一座山，分割了南北伊豆。山南的伊豆带着典型的南国风情，而被山隔绝的北伊豆却是十足的北国风情。关于这首歌有许多不同的解读，有人认为这首歌的词作者虽然以爱为题创作了这首歌，却并不只是原始的爱欲或者是带着杀戮与憎恶的爱，而是具有现代意义的另一种不伦之恋。每个人在听这首歌的时候都会有自己的独特解读，但无论是不伦之爱还是杀戮之爱，这份感情都是在悲伤和夹缝中艰难生存的感情，呼应了天城这个特殊的地理环境。石川小百合每次演唱这首歌都分外动情，完美展现出女子心中的爱恨纠缠和挣扎痛苦，而这大概也是这么多年过去，这段旋律始终没有褪色的魅力所在。

4.《早春赋》

最后要推荐给大家的这首歌叫《早春赋》（早春赋）。这首歌是一首童谣，是日本词作家、教育家吉丸一昌（Kazumasa Yoshimaru）的代表作。在大正二年的春天，他偶然来到日本长野县。在穗高町漫步时，吉丸一昌看到庄稼人在残雪中叹息，他们望着披上绿意的连绵山脉，对春天迟缓的脚步感到焦急。因此，这首歌的歌词中透露出对春来临的迫不及待的心情。在这首歌里，春天被比喻成了恋人，山谷的黄莺想要歌唱，樱花想要绽放，而这些都需要春天早日降

长野县安昙野市早春赋公园的歌碑

临才能实现。怀着这样的心情，吉丸一昌写下这首《早春赋》的歌词，后来又被作曲家中田章（Akira Nakata）谱为曲，成为感动日本 100 年的经典歌谣。

日本演歌艺人推荐

在这么多演唱过日本演歌的艺人里，美空云雀（Hibari Misora）的歌声总是令我非常感动。美空云雀可以说是日本国宝级的歌姬，她也是第一位被日本首相授予国民荣誉赏的女性。

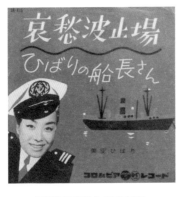

《哀愁的码头》单曲封面

美空云雀的父亲在二战期间被征召入伍，年幼的她在送别派对上登上舞台演唱歌曲。因为她歌声优美，从此成为横滨附近许多劳军活动的重要演出者。二战之后，美空云雀的母亲喜美枝为了女儿的歌唱事业，用自己的积蓄组织成立"青空乐团"。小云雀由此开始在市民活动中心演唱，八岁的她就这样正式登上舞台。在云雀十二岁那年，她正式成为歌手，发行了自己的唱片。1960年，美空云雀凭借《哀愁的码头》（哀愁波止場）一曲获得了日本唱片大赏歌唱奖，成为日本歌谣界的女王。

这位国民歌姬的一生也并不是完全顺利。她的弟弟与日本黑道组织山口组有着密切关系而被起诉，她的事业也因此受到很大的打击。后来，母亲、挚友和两个弟弟相继离世，难以承受悲痛的她开始抽烟、酗酒，健康状况也急剧恶化，在五十二岁那年就因为心力衰竭离开人世。作为日本国宝级的歌姬，美空云雀当然有许多经典曲目。她的歌声饱含感情，带有很强的感染力，会让悲伤的人有所安慰，重新焕发希望的活力。《悲伤的口笛》（悲しき口笛）、《港町十三番地》（港町十三番地）都是日本家喻户晓的歌曲，而她的《柔》（柔）和《悲伤的酒》（悲しい酒）更是我百听不厌的曲目。她沉稳安静的唱腔，每次都能直达人心，让人沉浸其中。美空云雀的歌曲就是一段日本音乐史，即使多年过去，依然在不停地流传。

日本演歌在这么多年的传唱中，留下了无数经典。在日本演歌里，我们可以感受到最传统的日本文化，也能看到大和民族关于异域文化的吸纳。在日本演歌里，许多西洋音乐元素都与日本本土的元素完美地融合在一起。在这样美妙的融合里，我们得以收获更多日本演歌带来的感动。

歌 单

北国之春
千昌夫
北国の春（1977）

津轻海峡·冬景色
石川さゆり
津軽海峡・冬景色（1977）

越过天城
石川さゆり
天城越え（1986）

早春赋
木村弓
木村弓がうたう日本の歌（2004）

哀愁的码头
美空ひばり
日本のしらべ 尺八 美空ひばり（2011）

悲伤的口笛
美空ひばり
悲しき口笛（1949）

港町十三番地
美空ひばり
港町十三番地（1957）

悲伤的酒
美空ひばり
悲しい酒（1966）

第十五篇 岛呗唱腔

"

除了演歌，在日本的民谣世界里，还有一种如海风般清新舒适的美妙唱腔——那就是岛呗。

岛呗唱腔概述

岛呗（島唄，Shima-uta）又叫作岛歌，是一种从日本奄美群岛发迹的独特唱法，后来又流传到冲绳及日本的其他地区。在日本的方言里，"岛"包含着"故乡"的意思，而"呗"就是"民谣"的意思，所以岛呗其实就是故乡的民谣。

奄美群岛作为岛呗的故乡，正是它那原始独特的信仰和传统神秘的祭祀文化孕育出美妙的岛呗旋律。奄美群岛是属于琉球群岛的一部分群岛，这里的人们信仰妹神，尊崇女性的灵力，认为她们是男人、家庭和村庄的守护神。正因为如此，无论演唱者

是男还是女，都需要用类似女性的腔调演唱。岛呗的最大规则就是没有任何男女声部的差别，演唱者始终需要保持在一个高音准上。这就对演唱者的要求很高，演唱者要非常频繁地变换真假音，要能很好地把握声音和气息，否则这首歌的呈现就会非常失败。

这样的唱法带着南国的迷人风情，所以每次听到岛呗旋律响起，听众就仿佛置身于温暖的海滩，浑身上下都暖洋洋的，异常舒适。

《岛呗》经典赏析

1. 《岛呗》

在众多的岛呗作品里，《岛呗》（島唄）应该是最经典的，这首歌在日本可以说是脍炙人口，在世界各地也有无数的翻唱版本。这首歌最初是由日本摇滚乐队 The Boom 演唱，而乐队成员、歌曲的创作者宫泽和史（Kazufumi Miyazawa）也因为这首歌而名声大噪。

20世纪90年代的某一天，刚刚大学毕业的宫泽来到冲绳采风，也正是因为这次旅行才有了这首经典曲目的诞生。《岛呗》的创作灵感来源于旅途中的姬百合和平博物馆，那些因战争而无辜受难的女学生的故事使宫泽深受触动，于是他写下了这首致敬冲绳之战受难者的歌。

《岛呗》单曲封面

这首《岛呗》不仅令宫泽和史一举成名，更是让全世界都了解到"岛呗"这种音乐形式。人们在《岛呗》里感受到希望和美好，也开始凭借旋律对这座海岛展开想象，试图体会这座飘荡着歌声的岛上曾经历的苦难与哀愁。比起 The Boom 乐队的原版演绎，我更偏爱夏川里美（Rimi Natsukawa）翻唱的版本。在她悠扬的女声下，这首歌让人产生一种更加阳光温婉的感动，让人更能进入那份乡愁和哀伤。

2.《德之岛节》

虽然《岛呗》这首歌受到大家的热烈追捧，但它其实并不是真正的岛呗，也没有我们之前提到的那种假声的演唱方法。真正的岛呗也不是冲绳本地的民谣，奄美才是它真正的归属。这首《德之岛节》（德之島節，とくのしまぶし）就是传统岛呗的代表，朝崎郁惠（Ikue Asazaki）的歌声让我们感受到传统岛呗的迷人。

唱岛呗的人一般被称为"呗者"，呗者的唱腔多半都被浓郁的海风浸染过，带有独特的风情，就像朝崎郁惠的这首《德之岛节》。作为土生土长的奄美人，朝崎郁惠被称为继承奄美诸岛古民谣的第一人，她十分擅长用家乡的语言带着听众走进岛呗的美妙世界。她并不一味地追求歌曲的华丽效果，而是在自己的歌唱中尽量保持岛呗的原色，始终朴素纯粹。

《德之岛节》首次收录专辑封面

和乐器乐团

3.《起风了》

与前面的几首歌相比,这首《起风了》(風立ちぬ)比较奇特,因为这是一首二次元的歌曲,是动画《阴阳师平安物语》的主题曲。不同于传统岛呗,这首《起风了》是原声吉他、三味线、笛子以及传统唱腔的一次完美结合,散发着不同以往的古典与现代的结合之美。尽管这是一首来自动漫中的曲目,我还是想要和大家分享,因为动漫文化已经成为了日本的重要标志之一。

除了编曲和乐器的美妙配合,和乐器乐团(Wagakki Band)的主唱铃华优子(Yuko Suzuhana)的声线也非常优美,这首歌充分展现出岛呗的现代魅力。

岛呗唱腔的优秀歌者

日本岛呗悠扬婉转,需要极高的演唱技巧,下面要给大家介绍的就是几位非常厉害的呗者。

1. 中孝介

在日本众多优秀的呗者里,中孝介(Kousuke Atari)无疑是让人记忆最深刻的一位,他独特的岛呗唱腔在日本乃至整个亚洲都很罕见。他的歌声既带有浓郁的传统风味,又有一种特别的清新感,纯净优美的歌声仿佛天籁一般。

作为一名出生在奄美大岛的岛民,高中时的中孝介曾看过一次岛呗的现场表演,深感震撼,于是萌生了学习岛呗的想法。在冲绳学习期间,受到前辈元千岁(Chitose Hajime)的影响,更加积极地学习岛呗。

中孝介的作品里既有岛呗的独特唱腔,又融入众多流行元素,在多样的新鲜搭配下,岛呗散发出更迷人的魅力。在这些作品中最有名的就是他的那首代表作——《各自远扬》(それぞれに),这首歌是电影《海角七号》里的一首插曲,也是我最喜欢的中孝介的作品。在电影里,中孝介缓缓走上沙滩舞台,在落

《各自远扬》收录专辑

日的余晖中为所有人带来这首温暖动人的曲调。

除了这首《各自远扬》外，他为动画《夏目友人帐》演唱的主题曲《夏夕空》（なつゆうぞら）也是一首经典作品。这首歌在中孝介空灵幽远的岛式唱腔下，我们仿佛能够看到那位独自行走的安静少年从我们身边走过。这种岛呗式的温柔透明让人们忍不住随动画主人公怀念那个充满回忆的夏天。

这可能是所有奄美人的特质，他们的歌声里永远流动着海的味道，一波一波地涌向你，有时波涛起伏，有时宁静安详。中孝介的唱腔中总有一种似梦似醉的感觉，而中孝介也正是用他的歌声，慢慢浸透了每个人的内心。

2. 夏川里美

我要推荐的第二位呗者是夏川里美（Rimi Natsukawa）。夏川里美被誉为日本的"心灵歌姬"，她的歌声感动了许多日本民众，也治愈了无数颗受伤的心。夏川里美既是一名奄美岛呗的呗者，又十分擅长冲绳民谣，来自冲绳县的她用鼻音浓郁的特殊腔调演绎了许多冲绳传统的岛歌。她的歌声里有着母亲一般的温柔和煦，海岛的美丽风情也随着她的演唱娓娓道来。

中孝介和夏川里美都是与中国有着很深渊源的日本呗者，夏川里美更是与华语歌曲有着很深的羁绊。对于夏川里美而言，邓丽君是很重要的一个偶像，她曾经多次翻唱邓丽君的经典中文曲目，比如《何日君再来》《我只在乎你》。

作为日本四十年来声音最美的歌手之一，夏川里美的嗓音条件无疑十分出色，多年来参加歌唱比赛和现场演出的经验更是让她拥有更加纯熟的技巧和实力，而这一点在她的代表作《泪光闪闪》（涙そうそう）里就有着淋漓尽致的体现。夏川里美曾经翻唱过许多歌手的成名作，而且她的翻唱版本都成为新的经典，比如之前讲到的那首《岛呗》和这首《泪光闪闪》。

《泪光闪闪》收录专辑封面

《泪光闪闪》是日本冲绳乐队 BEGIN 的一首极难驾驭的原创曲目，而夏川里美的翻唱让这首简单动人的旋律充满温柔的南岛风情，感染了无数听众的心。这首翻唱歌曲充分展现了夏川里美的醇美音色，在三味线的配合下，悠扬和深情都被生动完美地演绎出来。也正是因为这首歌，夏川里美成为日本乐坛举足轻重的人物之一。

日本特色传统乐器

三味线是日本的一种传统弦乐器，其音色幽静质朴，悠扬醇厚。三味线其实和中国的三弦很相近，一般用丝做弦，用象牙、玳瑁材料制成的拨子拨弄琴弦。

中国传统乐器三弦大约在室町时代传入日本，发展成最早的琉球三线。三弦在传入

三味线版画

日本的 400 多年中慢慢发展出自己的风味，时至今日三味线已经成为日本传统文化的重要标识，具有很高的艺术价值。

传统乐器三味线在日本音乐界有着很高的地位，许多流派的音乐人都十分乐意尝试在作品中加入三味线的元素，进行古典与现代的奇妙融合。就连日本的 ACG 领域也不例外，有许多使用三味线元素的音乐出现其中，产生了许多奇妙的化学反应。

日本这个拥有矛盾气质的民族，孕育出最坚硬的武士道和最柔软的岛呗腔。在这带有海风气息的柔美唱腔下，我们可以看到日本岛民内心的温柔和美好。

温暖的海风、滚烫的沙滩、慵懒的午后和甜美的笑容都是每个海岛居民记忆里不会褪色的风景。尽管久居大陆的人比较难理解岛呗对于岛民的意义，但每当岛呗响起，无论你来自哪里，都会被这份舒缓悠扬、如泣如诉的旋律所震撼，你也许瞬间就能理解为什么中孝介第一次听过岛呗后就一心学习演唱岛呗——因为它是真的很动人。也正因有人创造出这些美好，平淡的世界才有了闪闪发光的时刻。

歌 单

岛呗
The Boom
思春期（1992）

泪光闪闪
夏川里美
太阳·风的思念（2001）

夏夕空
中孝介
绊 / 夏夕空（2008）

各自远扬
中孝介
各自远扬（2006）

起风了
和乐器乐队
起风了（2018）

德之岛节
朝崎郁惠
朝崎郁惠 Featuring Best（2008）

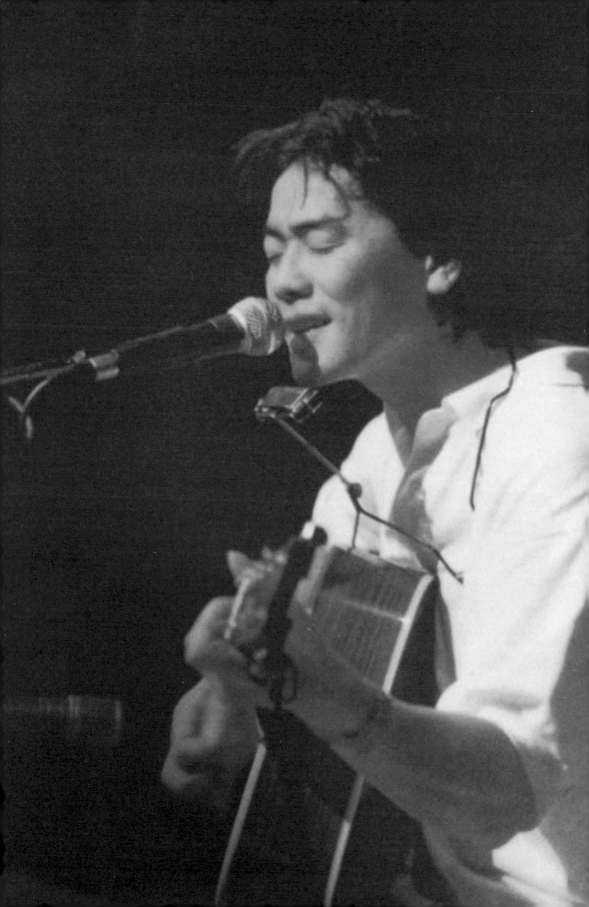

第十六篇 朝鲜民谣

"

民谣的世界包罗万象，我们可以领略到古老欧洲优美典雅的中古民谣，也能去感受美国民谣 20 世纪 60 年代的万丈光芒。不同的民族都在他们的民谣里注入了自己独特的风情，朝鲜民族也是如此，他们的悠扬歌声和动人舞姿都给我们留下了深刻的印象。

朝鲜民族的音乐传统

朝鲜这个白衣民族拥有悠久的历史。除了朝鲜半岛上的朝鲜和韩国，也有许多朝鲜族人居住在中国。在朝鲜民族的文化里，音乐是很重要的一环。朝鲜的传统民俗音乐有很多种形式，朝鲜民谣也是如此。朝鲜民谣还包含着广泛的内容，有农民在长期劳作后创作出的"农谣"，有从传统巫祝习俗发展出来的"神歌"，当然还有一些来源混杂的"杂

歌"，以及进入 20 世纪后才慢慢形成的"新民谣"等等。

也许是民族的天性，朝鲜民谣除了旋律优美，自然流畅之外，还带着极其强烈的感染力和表现力，甚至经常会出现一人放歌众人相和的场面，有许多民谣经典直到今天都会被人们时不时拿出来怀念一番。直到现在，朝鲜民族也依然保持着歌舞传统，他们的歌舞情绪饱满，带有浓郁的民族色彩，时而热烈欢快，时而优美动人。在韩国，虽然民谣不再是音乐的主要流行风格，但歌舞却依然盛行。

和我们之前介绍过的其他民族的民谣不同，我一直都觉得朝鲜民谣有着自己的独特唱法和旋律。虽然它并没有日本岛呗那样特殊的唱腔，却同样散发着迷人的魅力。这个民族用旋律倾诉自己的历史，或是悲壮，或是沧桑，当然也会有活泼和明快。这些丰富的感情都是那么直接而热烈，让我们能够感受到这个民族的真诚。他们的民谣中有许多关于人与自然的和谐的主题，朝鲜这个民族似乎也十分擅长在美妙的景色里抒发自己的感情。许多民谣歌手甚至会选择在青山之上或者在潺潺小溪旁开始自己的练唱，而这些高山流水和花鸟鱼虫也让朝鲜民谣有了更多的自然乐趣。

朝鲜经典民谣鉴赏

在众多的朝鲜民谣中，下面这些经典是大家一定不能错过的。

1. 李京淑（Ri Kyong-suk）版《阿里郎》

无论是讨论朝鲜的音乐还是朝鲜的民谣，《阿里郎》（아리랑，*Arirang*）这首歌是永远绕不过去的。这首歌可以说是朝鲜民族最具有代表性的民歌。

《阿里郎》取材于高丽时期流传下来的一个故事。相传在很久之前有一对生活清苦但十分恩爱的年轻夫妇。想要让妻子的生活更加富裕的丈夫决定离开村庄外出打工，但妻子却觉得即使粗茶淡饭也很幸福，她并不想与丈夫分开，只希望两个人相守在一起。可下定决心的丈夫还是在一天夜里悄悄地离开了。

年轻妻子的美貌在整个村子里都很有名，所以村子里的地痞流氓就趁丈夫离家的这段时间来骚扰妻子、逼她改嫁，但一直都被妻子拒绝。一年之后，赚了钱的丈夫归

来，团聚之时地痞再次上门，村里又传着妻子和地痞的闲话，丈夫便怀疑妻子对他不忠，愤怒地准备离开。于是丈夫在前面走，妻子在后面边追边唱出了这首感人的《阿里郎》。最终妻子挽留住丈夫，夫妻二人一起离开故乡。这个故事和这段旋律也就由此在朝鲜流传下来，渐渐成为朝鲜民族的一个标志。

《阿里郎》不仅反映的是一个凄美的爱情故事，也反映了朝鲜半岛近代历史上的剧变。这首歌之所以成为朝鲜民族一个无法抛弃的象征，也正是因为这个民族曾经经历过的悲苦。在日本帝国主义强占时期，朝鲜人以"阿里郎"为号发动起义。日本对此进行了残酷的镇压，并杀掉所有唱《阿里郎》的朝鲜人，但依然有很多人继续唱着这段旋律。尽管这首歌背后有着许多版本的传说和故事，但真正让《阿里郎》传遍整个朝鲜半岛则是一部抗日电影《阿里郎》。作为同名电影主题曲的《阿里郎》也由此真正融进了朝鲜民族的骨血。虽然因为战争等历史问题，朝鲜半岛被三八线一分为二，但这首《阿里郎》始终是维系朝鲜族人的纽带。

북한 공훈배우 리경숙

李京淑

2.《桔梗谣》

《桔梗谣》（도라지，*Toraji*）也是一首朝鲜民谣，很多朋友可能对它的另一个名字更熟悉，那就是《道拉基》。"道拉基"类似于"桔梗"的韩语发音，所以这个名字也就在中国流传下来。这首曲调优美的朝鲜民歌背后同样有一个很凄美的爱情故事。

相传，"道拉基"是一个姑娘的名字，她是一位穷苦长工的女儿。年轻美丽的道拉基与村里一位英俊的少年坠入了爱河，他们相约每天一起上山采野菜、砍柴，山上时常传来他们欢快的笑声和歌声。可惜好景不长，村里的地主看上道拉基的美貌，于是逼迫她的父母将道拉基嫁给他来偿还他们的债务。听到这个消息后，愤怒的小伙子砍死了地主，由此被关进死牢，而美丽的姑娘也因悲痛而亡。临终前，姑娘请求父母将自己和爱人合葬在上山的路上。第二年春天，这座坟上开出紫白色的小花，也就是歌曲中的桔梗花。从此，人们就用这首《桔梗谣》怀念这份坚贞的感情，纪念姑娘那温柔不变的爱。

3.《卖花姑娘》

20世纪70年代，有一部朝鲜电影在中国大陆掀起一阵热潮，而这首《卖花姑娘》（꽃파는 처녀）就是电影的同名主题曲。电影讲述了朝鲜卖花姑娘一家人在旧社会受尽压迫的悲惨命运。主演洪英姬感情真挚的表演令朝鲜国内外的观众都深受感动。20世纪30年代，金日成在吉林从事革命工作时创作了歌剧《卖花姑娘》；1972年，这部歌剧就在他的指导下改编成后来的电影《卖花姑娘》。这部由朝鲜领袖金日成编剧、金正日导演的影片在朝鲜甚至世界范围内有着巨大的影响。影片主人公花妮一家悲惨的命运，再加上优美哀婉的动人旋律让许多中国观众为它流下了泪水，影片的主题曲也因此成为中国观众最熟悉的朝鲜歌曲之一。

《卖花姑娘》电影海报

朝鲜民谣乐团

朝鲜民族的历史上也出现过很多优秀的民谣团体或者音乐人，下面我们就认识一下他们。

1. 普天堡电子乐团

首先要介绍给大家的就是普天堡电子乐团（보천보전자악단），这个乐团以 1937 年 6 月 4 日发生的普天堡战役命名。乐团的成员从幼年开始都接受了一流的音乐教育，所以这是一个展现出超一流音乐水准的乐团。20 世纪 90 年代，普天堡电子乐团与 1983 年成立的王在山轻音乐团（왕재산경음악단）成为朝鲜最受欢迎的两大乐团，乐团里那些拥有美貌和明亮歌声的女歌手们更是一度成为朝鲜年轻人热烈追逐的偶像。

普天堡电子乐团大部分的作品都是革命歌曲和传统民谣，歌曲内容也多是称赞工人党和军队。乐团的作品中也有一些充满生活气息的流行曲目，比如《口哨》（휘파람）、《很高兴认识你》（반갑습니다）。而在民谣领域中，乐团重新改编了大量的传统曲目，用更新的方式让这些传统民谣与人们再次相见。此外，在 20 世

《东亚日报》对普天堡袭击事件的连续报道

纪 90 年代，普天堡电子乐团曾大量地引进、改编外国歌曲。除了苏联和中国的流行歌曲外，还有少数像《北国之春》《津轻海峡·冬景色》这样的日本经典作品，他们甚至还翻唱了一些像《珍重再见》（*Aloha 'Oe*）、《蓝色的爱》（*Love Is Blue*）这样的西方乐曲。然而，普天堡电子乐团从 2011 年开始就逐渐淡出舞台，最终悄无声息地离开了大众的视线。

2. 金光石

对于韩国乐坛来说，金光石（김광석，Kim Kwang-Seok）无疑是一个十分重要的名字。这位生命如彗星一样短暂而灿烂的音乐才子，在 32 年的生命里创作出许多脍炙人口的作品。金光石这位"歌唱的哲学家"可以称得上是韩国民谣的灵魂人物，在他的出生地韩国大邱甚至有着一条以他的名字命名的路，每年都有许多歌迷到此地怀念他。

不知道天才是不是都有些奇妙的相似之处，就像鲍勃·迪伦一样，金光石也只需要一把吉他和一支口琴就能吸引到许多忠实的听众。他富于震撼力的歌声，让每一位听众在聆听之后都能感触到离别的伤痛，虽然在他的作品里没有什么华丽的技巧，但却充满着感情，是自然的流露，是他本人的真实写照。

位于韩国大邱的金光石雕像

在金光石的音乐生涯里，他创作出诸多如《二等兵的信》（이등병의 편지）、《那些日子》（그날들）、《大约三十岁》（서른 즈음에）这样家喻户晓的歌曲，有些歌曲至今还是韩国人的必听曲目。在他写过的歌里，《给阴沉的秋日天空写信》（흐린 가을하늘에 편지를 써）是我最喜欢的一首，这首歌在苍凉中带着大气、在深情中又带着忧郁。即便身怀戾气的听众也会在金光石那些令人百听不厌的歌曲里感受到爱与纯洁，金光石的青春因为音乐而发光，而他的音乐又带给了许多人闪闪发光的青春。有机会去韩国的朋友，不妨去大邱的金光石路走一走，在那里你依然会能感受到民谣的美妙旋律。

尽管朝鲜这个民族饱经伤痛，也仍处在割裂分离的现实中，但他们的民谣和舞蹈却依然充满热情。虽然朝鲜民族历经沧桑，但音乐仿佛是一根无形的纽带，让无论身处在哪里的朝鲜族同胞都会因为响起的《阿里郎》而流泪。

歌 单

阿里郎
李京淑
同名电影的主题曲（1926）

桔梗谣
卞英花

卖花姑娘
崔三淑
同名电影的主题曲（1972）

高兴
李京淑
朝鲜民谣（1972）

二等兵的信
金光石

那些日子
金光石
（1991）

第十七篇 非洲民谣

"

　　每当聊起非洲音乐的时候，我们总会想到强烈的节奏、热情的舞蹈。印象中的非洲音乐总是带着浓郁的原始色彩，让听者仿佛置身于浓密的森林和广阔的草原。在非洲的音乐世界里，不同部落之间的音乐千差万别，但"浓墨重彩"的鼓点和节奏已经深深刻在每个非洲部落的灵魂中。

非洲音乐简介

　　非洲音乐的历史非常悠久，甚至可以说它就是人类音乐的发源地。时至今日，现代流行的许多音乐风格都来源于西非。就如我们之前所说，在非洲民谣中，或者说在所有非洲音乐中，节奏都具有极其特殊的重要地位。甚至可以说，复杂多变、奔放强烈的节奏就是非洲音乐的灵魂。

在非洲音乐千年的发展中，非洲民谣音乐不是由作曲家正襟危坐写下的，而是从生活在这片大地上的人的生活中慢慢生长出来的，是许多参与者和表演者慢慢加工创造出来的，而这也正是非洲民谣里流淌出强大生命力和感染力的原因所在。在非洲那独特的自然历史环境中，非洲的民歌也和非洲的其他音乐一样有着特殊的表现方法，成为世界民谣中的独特存在。那些带着韧性、生长力的民谣旋律仿佛在向所有聆听者们宣告着生命的意义，令听过的人心生敬畏。

非洲民谣带有很强的功能性，非洲人民时常伴随着这些节奏而舞蹈，所以他们的音乐也都和日常社会活动息息相关，成为他们生活的一部分。和我们之前说过的许多国家与地区的民谣一样，非洲民谣的主题也与劳动、宗教等紧密相关，是他们各种仪式中不可缺少的一环。在非洲这片广阔的土壤上，歌舞是他们最大的娱乐。

非洲鼓发展史

说起对非洲音乐或是非洲民谣的印象，大部分人脱口而出的可能会是非洲鼓。直到现在，非洲鼓都是很流行的一种打击乐器，哪怕是在距离非洲十分遥远的中国都很常见。如果你正在旅途中，随便走进景点里那些精美、文艺的巷子里，总会有非洲鼓的节奏在耳边时不时地响起。

实际上，"非洲鼓"是一种通俗的称呼，通常是指西非的金贝鼓（Djembe）。在音乐史中，至今已有上千年历史的打击乐器可以算作是世界上最古老的乐器，而手鼓则是最具代表性的打击乐器。手鼓的鼓点不仅仅是日常生活里不可缺少

非洲鼓 / 金贝鼓

的节奏，还传递着信息。非洲人赋予节奏特定的符号信息，他们甚至不用走出屋去，就能通过非洲手鼓的鼓点知晓外面发生了什么。非洲鼓乐从生活中来，是所有非洲人内心亲近的节奏，是非洲传统音乐的灵魂；它也带着浓烈的宗教意义，承载着千年来非洲大地上的深厚文化，是非洲大陆的传统。

如今，作为打击乐器代表的非洲鼓成为世界乐器中必不可少的一员。除了传统的

西非鼓点，非洲鼓的民谣打法更成为一种流行。民谣作为民间流行的音乐，向来集合了强烈的民族色彩。加入非洲鼓节奏的民谣歌曲多了一些热情和欢快，少了一些迷茫和失落，变得更能打动人心。

经典非洲民谣欣赏

在介绍了这么多关于非洲音乐、非洲民谣、非洲鼓的故事后，你可能对非洲民谣的美妙旋律更加好奇，那我就推荐几首值得大家反复去听的歌曲。

1. 《抱歉抱歉》与加纳的音乐天性

《抱歉抱歉》（*Tue Tue*）是一首来自非洲加纳的童谣，整个歌曲活泼欢快，歌词也非常简单，只有不断重复的"Tue Tue（抱歉抱歉）"和"Barima（先生）"等非常简单的词语。歌词具体表达的主题仍无定论，但粗略的翻译就是：抱歉抱歉啊先生，这个小男孩让你跌倒了。歌词简单、主题没有定论也丝毫不影响它是一首十分可爱的歌。

除了这首充满童趣的《抱歉抱歉》，加纳还有许多值得一听的民谣。加纳共和国是非洲西部的一个国家，也是撒哈拉以南的非洲地区中第一个独立的国家。虽然加纳的领土被重新划分过，政治秩序也几经更替，但加纳人血液中的传统文化从来没有消失。音乐始终是他们生命中不可分割的一部分，有太多传统的民谣、舞蹈与加纳人的生活密不可分。对于加纳人来说，音乐具有特别重要的意义，它甚至代表着生命的传递。他们会在葬礼上一起演唱歌曲来表达哀思，唱出对逝者离去的遗憾和悲伤。而在葬礼的第二天，一些部落会选择演唱《Emo Cman Nkranfo》和《Yazo》等欢乐的歌曲来振奋心情，展现生命延续的意义。加纳人用这些关于宗教、生活的歌曲来装饰自己的生活，这个年轻的独立国家也在他们的传统音乐里散发着自己的魅力。

2. 《你好，先生》

这首《你好，先生》（*Jambo Bwana*）有许多版本，但这首歌最初的版本是由来自肯尼亚的他们蘑菇乐队（Them Mushrooms）在 1980 年创作发行的。受到非洲节奏传

他们蘑菇乐队

统的影响，在他们蘑菇乐队的这首歌里，鼓点、节奏比歌词更加重要，所以这首歌的特点就是重复"Jambo""hakunana matata"这几个词。"Jambo"在肯尼亚语是见面打招呼时说的"你好"的意思，而"hakunana matata"则是东非斯瓦希里语的"别担忧、放轻松"的意思。这首歌带着非洲的热情和美好的祝福，成为脍炙人口的一首流行曲目。

3.《非洲时刻》

《非洲时刻》单曲封面

提到非洲音乐，这首《非洲时刻》（*Waka Waka*）已经成为很多人心中的代表作。作为 2010 年南非世界杯的官方主题曲，这首歌曾经响彻全世界。但这首歌其实并不是非洲民谣，严格来说，推荐这首歌给大家有些偏离主题。

许多人可能并不知道，这首流行曲风的《非洲时刻》的高潮部分的旋律其实来自喀麦隆的民谣。"Waka Waka"也是来自喀麦隆的俚语，意思是"去做"。也正是因为这浓烈的非洲民谣元素，《非洲时刻》才更生动地向我们展现了一个狂野热情的非洲。浓烈的非洲风情和欢乐的庆祝气氛迅速感染到全世界的球迷和听众，而这也正是这首世界杯主题曲如此成功的原因，直到现在都是许多人的最爱非洲歌曲。

非洲民谣中的英雄

生活在非洲大地上的人们仿佛生来就带着音乐天分，索马里国宝级的音乐家萨拉·哈根（Sahra Halga）就用她的音乐天分让全世界了解到索马里不只有海盗，还有许多美妙的音乐。

作为当地传统音乐人的孙女和曾孙女，萨拉·哈根从小就喜欢唱歌，在 13 岁时还成为当地小乐队的主唱。然而，父亲的部落认为女孩子唱歌是一件丢脸的事情，有禁止女性在公开场合唱歌的禁令，但萨拉不顾父母的反对，继续着自己的歌唱理想。

索马里在 1988 年爆发内战，年仅 16 岁的萨拉成为前线红十字会的护士。为了让受伤的战士减轻痛苦，她经常为他们唱歌，国家电台甚至称她为"战士萨拉"。1992 年，由于战争形势愈发严峻，萨拉离开索马里，逃到法国里昂，而故乡索马里也成为她终生的思念，在她的很多音乐作品中都有对故乡的怀念和思恋。

在法国的难民生活并不容易，萨拉要独自解决很多困难、经受很多改变，但她始终不变地坚持唱着索马里歌谣。萨拉的嗓音低沉轻柔、柔韧纯净，十分独特。受到中东和东非音乐的影响，她融合喉音、部落变音、东方特色的装饰音等独特唱法，形成自己极具感染力和表现力的独特风格。

萨拉·哈根乐队

萨拉经历过战争、痛恨战争，但她却从没停止过对于惨遭战火的故乡的思念。在法国生活二十多年后，萨拉依然眷恋故乡，她重新回到思念的家乡，把自己的音乐和思念都一并带回。现在的萨拉·哈根俨然成为索马里的文化大使，她用自己的音乐向世界展现索马里的过往悲欢，展现索马里人对和平的渴望和对自由独立的向往。

在法国生活期间，萨拉遇到了志同道合的伙伴——打击乐手艾默里克·克罗尔（Aymeric Krol）和吉他手马埃尔·萨莱特（Maël Salètes）。他们被萨拉音乐中的真挚感情所打动，决定一起组建成萨拉·哈根三重奏乐队（Sahra Halgan Trio），通过音乐让世界对索马里有更深的了解。

在萨拉发行的作品里，我很喜欢她的第二张个人专辑《法国和索马里》（*Faransiskiyo Somaliland*）。与第一张专辑相同，这张专辑也以她的祖国命名。在这张专辑中，我很喜

《FARANSISKIYO SOMALILAND》专辑封面

欢《*Naftaydaay Raali Noqo*》，这首歌带有一些东非的沙漠蓝调元素，温柔纯净。我也很喜欢专辑里的一首非洲传统歌曲《*Hobaa Layoow Heedhe*》，萨拉的优美嗓音与多人的合唱让这首歌极具非洲风情。还有那首带着深情的眷恋的《*Guntana*》，温柔地抚慰着每一位聆听者的内心。

也许是因为曾经经历苦难，相比于其他的音乐人，萨拉·哈根更能理解和平的珍贵。萨拉的音乐里没有战争，只有 Love and Peace（爱与和平）。无论什么时候去听她的歌声，我们的内心总能收获到宁静。也许你不曾了解索马里，只对有所耳闻的海盗有一些幻想，但萨拉的音乐会帮你了解索马里和索马里人对于自由与和平的热切渴望。

非洲民谣中那鲜活的生命力和强烈的节奏感，仿佛就是那片土地对于生命终极意义的思考成果。这片土地浸润着血水和泪水，饱受过苦难和伤痛，它也许不够先进、不够现代，但这片大地上的文明，特别是音乐的律动，却从未停歇过。每一位非洲人的血液中都流淌着他们对于音乐的永恒的热爱。

歌 单

Tue Tue
Little Roots
Two(2016)

Jambo Bwana
Them Mushrooms
Jambo Bwana(1980)

Waka Waka
Shakira/Freshlyground
Waka Waka (This Time For Africa)(2010)

Naftaydaay Raali Noqo
Sahra Halgan Trio
Faransiskiyo Somaliland(2015)

Hobaa Layoow Heedhe
Sahra Halgan Trio
Faransiskiyo Somaliland(2015)

Guntana
Sahra Halgan Trio
Faransiskiyo Somaliland(2015)

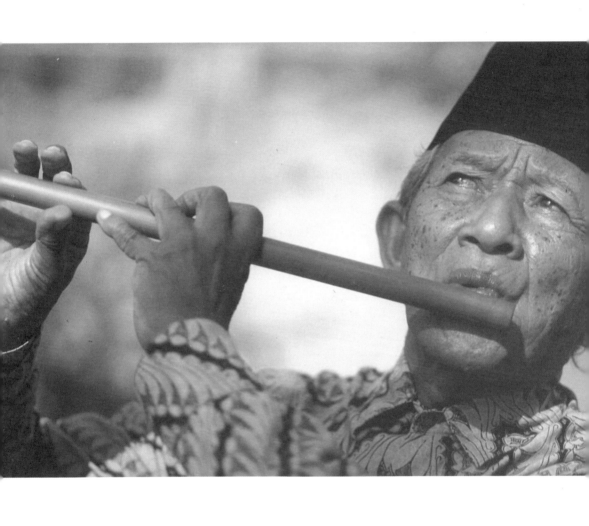

第十八篇 东南亚民谣

"

民谣的优美旋律从来都不因为国界而割裂，东南亚的民谣也是如此。"东南亚"是一个复合的地理概念，这一地区共包含了十余个国家。也因其地理位置的特殊性，这一地区产生了相似却又各有不同的音乐文化。这片土地孕育出世界上最繁多的民族，而这些拥有丰富智慧的民族在一代又一代的传承中留下色彩缤纷的音乐文化，形成舞乐纷呈的多元色彩。

东南亚民谣传统简述

东南亚地区的音乐种类繁多，这里的居民创造出丰富的民族音乐。其实东南亚的音乐与中国的音乐有很深的渊源，中国音乐文化传到东南亚的历史最早可以追溯到公元前三世纪，那时的中国与古时候的越南往来已经十分密切，所以越南的音乐至今都

有大量的中国元素。

　　除此之外，东南亚地区的音乐还大量吸收了来自亚洲其他国家的音乐养分。印度通过传播佛教将自己的音乐文化深深刻在东南亚地区，伊斯兰音乐也在公元七世纪通过商人和传教士的活动慢慢传入印度尼西亚、马来西亚、菲律宾等地。而近代西方开始殖民后，欧美的基督教音乐文化也逐渐渗透到东南亚本地的音乐文化中。

　　虽然东南亚地区的本土音乐不断受到外来音乐文化的冲击，但东南亚的音乐却从未失去自己的特色。在世界各类主要音乐文化的冲击下，它甚至发展得更加繁荣美妙，而这也算是世界音乐史上的一个奇迹。

经典旋律欣赏

　　创造出世界音乐奇迹的东南亚音乐有一些至今都还在传唱的优美旋律。

1.《星星索》

　　来自"千岛之国"印度尼西亚的这首《星星索》（Sing Sing So）以其独特的魅力和风韵征服了全世界，现已成为世界各个知名文艺团体合唱时的保留曲目。在 20 世纪 60 年代传入中国后，《星星索》便传唱至今。

　　印度尼西亚最大的特色就是由数量众多的岛屿组成，而这些分散的岛屿又促使这个国家拥有数量众多的民族。印度尼西亚丰富而璀璨的音乐文化也正是由这众多的民族共同创造的。苏门答腊岛是印度尼西亚面积最大的岛屿，这首

多巴湖

古老的民谣《星星索》就是从这座岛中部的多巴湖畔孕育出来的。勤劳善良的巴达克人生活在多巴湖畔，农耕是他们最主要的生活方式。他们也会经常乘着自己的小船在多巴湖上捕捞鱼类，《星星索》就是在这样的劳动背景下创作出来的。

　　《星星索》这首歌优美抒情，婉转动人，在悠扬的旋律中展现出生活的美妙。我

们在欣赏这首歌时，湖畔劳作的场景也仿佛生动了起来，我们能够看到巴达克人一边划着船桨，一起哼唱着"星星索……星星索……"。在深情的旋律里，我们听得到劳动的热情，也能听得出对心爱姑娘的思念。波光粼粼的湖面美景，船桨划过湖水的活泼浪花，都通过这悠扬的歌声传递出来，令人沉醉在这迷人的景象中。

2.《美丽的梭罗河》

《美丽的梭罗河》（*Bengawan Solo*）这首歌也来自印度尼西亚，是业余作曲家格桑·马尔托哈尔托诺（Gesang Martohartono）在 1940 年创作出来的作品。就像它的名字一样，这首歌展现了梭罗河的恢宏气势，曲调和歌词都恢宏阔达、意义深远，展现出印尼人民对自然和生活的热爱，也让我们有了身临其境的感觉。

正如之前所说，东南亚的民谣音乐在很大程度上受到周边国家的影响，而在这首民谣《美丽的梭罗河》里我们就能听出葡萄牙的音乐风格。这首歌曲推出后，很快在当地流行起来。因为它旋律优美、意义深刻，后来又被推广到整个东南亚地区，甚至在二战后的日本、中国两岸三地都产生影响。在中国大陆，这首歌已经是人们耳熟能详的流行曲之一。

中国的歌迷熟悉《美丽的梭罗河》应该是在 1957 年 "低音皇后"潘秀琼用华语演唱这首歌之后，许多知名华人歌唱家也纷纷翻唱这首歌，《美丽的梭罗河》的旋律由此家喻户晓。在电影《太阳照常升起》中，导演姜文更是将这首歌作为插曲使用在电影中，给观众留下深刻的印象。

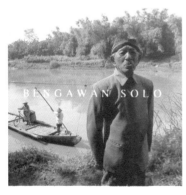

《美丽的梭罗河》日本版专辑封面

潘秀琼

3.《苦涩的心》

之前推荐的歌曲都是多年以前创作的经典东南
亚民谣曲目，而这首《苦涩的心》（*Bitter Heart*）
就是东南亚现代民谣的代表。《苦涩的心》在民谣
中混搭着爵士，听来十分清新自然。这首歌由马来
西亚歌手季小薇（Zee Avi）创作并演唱，娇小的身
体里藏着甜美动人的嗓音。《苦涩的心》这首歌并
不复杂，简单的吉他和弦配着季小薇的慵懒嗓音就
让人听着很舒服。

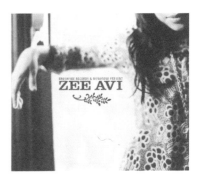

季小薇同名专辑封面

在成为歌手前，季小薇常常因为自己的外形而不够自信，她一度怀疑自己是否应
该继续音乐道路，但外形对音乐人来说从来不是一个必要条件，季小薇慢慢用作品帮
自己找回自信、丢弃外貌焦虑。季小薇也确实是一名天生的歌手，只要她开口唱歌，
每个人都会被她的魅力所折服。

传奇歌手

东南亚地区也有很多家喻户晓的民谣歌手。

1. 佛瑞迪·阿古伊拉与《孩子》

《孩子》专辑封面

在东南亚，菲律宾传奇歌手佛瑞迪·阿古伊拉
（Freddie Aguilar）的名字无人不知。佛瑞迪出生在
菲律宾的南部小城，有一个希望他成为一名律师的
父亲，但叛逆的佛瑞迪不想听从父母的安排，于是
他在 18 岁时辍学、离家出走。佛瑞迪背着吉他去
了远方，却染上了赌瘾，日子过得穷困潦倒。五年
后，忏悔的佛瑞迪写下《孩子》（*Anak*）这首歌，
用令人难以忘怀的凄美旋律讲述了父母对一个任性的孩子的爱。

1978 年，佛瑞迪·阿古伊拉用自己创作的《孩子》参加马尼拉第一届大都会流行音乐节歌唱大赛。作为一个没人知道的歌坛新人，佛瑞迪创作的这首充满浓郁民谣风味、扣人心弦的歌曲在比赛中引起热烈反响，但因为这首歌与歌唱大赛的主题要求有着很大差距，所以评审团最后只给了佛瑞迪·阿古伊拉亚军的荣誉。

《孩子》这首歌带给佛瑞迪的荣誉远远不只是一个比赛的亚军，佛瑞迪走遍各国演唱这首歌，甚至被邀请到美国洛杉矶录制英语专辑。虽然专辑的销量还不错，但唱片公司重新填词后的《孩子》并不符合佛瑞迪的创作原意，于是他为这首歌重新填词，力求用英文歌词忠实地反映他对亲子之情的感悟。

这首让所有菲律宾人引以为傲的歌曲《孩子》在菲律宾的传唱度极高，可以说它的传唱度仅次于国歌。从 20 世纪 70 年代到现在，世界的每个角落都有这首歌的流行版本，这首歌已经先后出现 20 多个语言版本，以及数十个翻唱版本，甚至还有一部电影《孩子》就是根据这首歌的创作思路而制作的。无论是影片还是歌曲本身，都向我们缓缓讲述了生活的艰辛、为人父母的不易，为我们展现了父母与子女之间浓厚的血缘羁绊。而无论何时，为人子女总要牢记对父母多一分理解和体贴。

2. 香清

如果说佛瑞迪·阿古伊拉对于菲律宾的朋友来说是一个传奇，那么香清（Huong Thanh）在越南也绝不是一个陌生的名字。

香清出生于西贡，在 1977 年移居巴黎，是巴黎前卫音乐界的重要代表之一。香清生长在传统的音乐家庭，从 10 岁起，身为越南改良剧大师的父亲就教她传统的戏曲唱腔。移居巴黎多年，她也没有忘记过当时那些知名戏曲演员来家中做客的场面。也许正是因为这样优越的环境，香清在 13 岁时就已经熟练掌握改良剧的戏曲技巧，进入西贡音乐与剧场学院就读。3 年后，香清就开始在职业舞台上崭露头角。

和家人移居巴黎后，香清和父亲的剧团在欧洲的各个越南小区巡回演出。直到 1995 年，与爵士吉他手兼制作人阮勒（Nguyên Lê）相识后，香清被领进爵士领域。他们共同创作了第一张越南民谣融合作品《越南故事》（Tales from Vietnam），这张

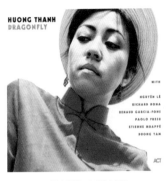

《蜻蜓》专辑封面

专辑大获好评，随后推出的《月与风》（*Moon and Wind*）、《蜻蜓》（*Dragonfly*）也同样很受欢迎。

香清的作品可以说是越南音乐在世界上的一张名片，她在自己的作品里融入大量的越南本土元素，不仅保留了越南音乐六个声调、曲词互映的特色，还保持了国际审美水平。也许是因为长居巴黎，在香清的歌曲中还有一些法式浪漫元素。在这样多元混合出的歌曲里，香清用她温柔婉转的歌声让人沉醉其中。那些歌曲仿佛带有特殊的香气，让每一个听到的人都对越南的山清水秀充满了向往。

东南亚这片生机勃勃的土壤上孕育出许多曼妙的旋律，这些作品里有着东南亚特有的旖旎风光，或是柔情似水，或是自然清新，这些来自太平洋的天籁总能不经意地震颤听者的灵魂。和东亚的传统风俗截然不同，东南亚的音乐里有着更难以描述的细腻，也许是因为阳光的照射更直接吧，东南亚地区的人们更会从细节里寻找快乐，对自然和生活也有着更多的敬畏，他们的音乐也因此更加澄澈纯粹。

歌 单

Sing Sing So

Various

Sumatra: Sing Sing So Songs Of The Batak People(1992)

Bengawan Solo

Gesang Martohartono

Bengawan Solo(2000)

Bitter Heart

Zee Avi

Zee Avi(2009)

Anak

Freddie Aguilar

Anak(1978)

Dragonfly

Huong Thanh

Dragonfly(2001)

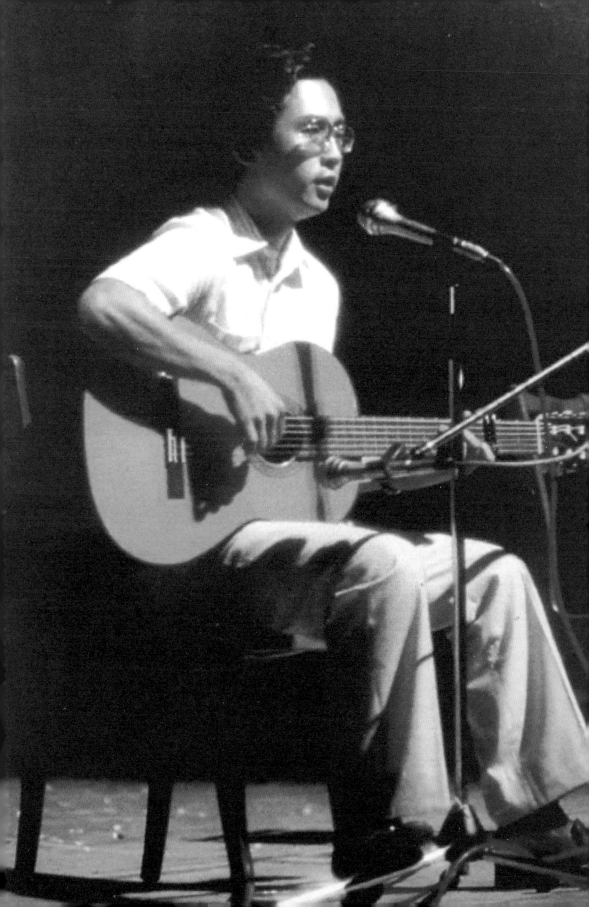

第十九篇 台湾民歌
——中国人的故土情怀

"

对于民谣歌者来说，民谣是他们与外界沟通的最好方式。在一首首的民谣曲调里，他们记录悲欢，见证离合，民谣就是这些歌者的生存方式。在之前的篇章里，我们一起探索了许多美妙的外国民谣，而当我们把耳朵转向自己熟悉的华语世界时，会发现这些美妙的华语民谣浸染在我们的血液里，在我们的生命里留下过深深的烙印。

台湾的民谣背景

提起台湾的音乐，很多人可能会想到流行音乐，但很多人不知道的，是台湾的民谣音乐同样辉煌过，有无数的经典旋律至今都还令人回味。

台湾这座小岛经历过许多磨难，但岛上的音乐却一直焕发着强劲的生命力。因为特殊的历史背景和政治环境，台湾的音乐既有原住民的古朴元素，也带着许多外来文化的印记。

台湾民歌运动——唱自己的歌

1. 现代民歌之路

1975 年，一位年轻的创作型歌手杨弦举办了一场现代民谣创作演唱会，台湾的民歌运动由此拉开序幕，杨弦也被赋予"台湾现代民歌之父"的称号。

对于这场台湾民歌运动来说，杨弦的出现仅仅是一个开始。杨弦在民谣的基础上为余光中的现代诗谱曲，并加入了西洋音乐的新元素，这让许多年轻人一下子就喜欢上这种新式民谣。杨弦的创作和唱法对后来的台湾音乐人有着很深的影响，许多年轻人在他的感染下纷纷投入到民谣创作之中，其中一些创作人至今都还活跃在华语音乐圈中，李泰祥、罗大佑等人的音乐创作中都能依稀看到杨弦的影子。

杨弦

2. 淡江与《夏潮》

杨弦的中国现代民歌运动给当时的台湾乐坛带来不小的震动，许多学生开始加入这场自发的音乐革命。1976 年，淡江文理学院（今淡江大学）举办了一场以西洋民谣为主的校园演唱会。著名的可口可乐事件就发生在这场演唱会期间，刚从欧美留学回来的李双泽在表演前拿着可口可乐问观众："我在美国，喝可口可乐，唱美国歌；我在菲律宾，喝可口可乐，唱美国歌；现在我们在台湾，依然喝可口可乐，唱美国歌，

为什么我们不唱自己的歌？"在这振聋发聩的发问后，李双泽所在的《夏潮》杂志声援，自此出现以李双泽为代表、以《夏潮》杂志为中心的现代民歌发展脉络。

在李双泽意外离世后，同样就读于淡江文理学院的杨祖珺接过学长李双泽的音乐理念，加入到民歌运动的队伍中，开始全身心地投入到民歌的推广运动中。但后来，《夏潮》杂志被勒令停刊，一些在此期间出现过的民谣曲目和歌手也慢慢从公众视野中消失了。

左起：李双泽 杨祖珺

3. 校园歌曲路线

如果说是杨弦的"中国现代民歌演唱会"、李双泽的"淡江事件"打开了台湾民歌运动的先路，那么从"金韵奖"开始，民谣真正开始在社会大众中流行。民歌歌唱比赛"金韵奖"的出现吸引了当时大批大学生的注意，许多校园歌曲就是在这一时期被创作出来的。校园歌曲的题材更为丰富，除了思乡，社会现实的题材之外，还有大量的自然、青春、爱情、友情等主题歌曲。这股清新自然的民谣风迅速俘获了不同年龄层面的听众。加上当时的唱片公司大肆地包装和宣传，校园歌曲在台湾迅速成了大众化的流行趋势。

虽然现在台湾的民歌运动早已悄悄停息，但这场横跨 20 世纪 70 年代末到 80 年代初的音乐运动在民谣史上留下了深刻的印记，直到今天都有很多人在不同的地方继续唱着民歌。

台湾民歌运动的领路人

1. 杨弦的乡愁与《回旋曲》

从民歌运动开始之前，杨弦就格外偏爱余光中的诗，在那场创作发表会上他更是演唱了八首以余光中诗谱曲而成的民谣歌曲。杨弦经常说，余光中对于现代诗的改革同样适用于民谣的创新中。

《中国现代民歌集》专辑封面

杨弦在中国现代民歌演唱会上的表演，正是这些旋律冲破了台湾音乐以往的束缚，把台湾音乐从对日本、欧美的模仿中解救了出来。也许现在听杨弦的歌会觉得有些老式，但却依然动听。比如那首经典的《回旋曲》，每次听来都会有万千思绪涌上心，这首歌同样改编自余光中的诗作，带着浓浓的乡愁，改编成民谣曲的这首《回旋曲》不仅表达了余光中的诗意，还有了更多的提升，在优美的旋律里表现了一丝苍凉，让人忍不住回味。杨弦一直对以音乐为谋生手段很反感，虽然身上披挂了诸多的民谣的荣誉，但他却急流勇退，很早就从民谣圈中隐退，成为最早加入也最早退出的传奇民歌手。

2. 胡德夫

台湾那时候的民歌运动真的影响了很多人，我自己也是其中之一，民歌运动之前的台湾，是披头士、鲍勃·迪伦等人的天下，也正因为这样，我们那时候的年轻人觉得抱

《匆匆》专辑封面

着吉他自弹自唱是一件很酷的事情，像我自己就在西餐厅抱着吉他唱过歌。李双泽经常来我打工的西餐厅捣乱，非要听原住民的山歌，有一次我便真的随口哼唱了一段从父亲那里听来的小曲，没想到底下的观众却都很喜欢。后来我和李双泽他们也都成为了朋友，都想为台湾的民歌运动贡献几分力量，

但在民歌运动的爆发时期，我们这群朋友却面临了分别，各自奔赴了不同的道路。

在真正开始唱歌后，我一直想要找到自己的歌，所以在怀念故乡的时候，我写了那首《大武山美丽的妈妈》来纪念我的家乡。但我始终记得伍迪·格思里说过的那句"唱歌不仅为了悦耳，也要对别人有益"。所以我把更多的精力投入到对原住民的关注上。虽然已经过去了很多年，但1984年的那个夏天我却无法忘记，那场煤矿爆炸让无数的原住民同胞丢掉了珍贵的生命，我赶到现场的时候已经心痛得无法呼吸。这场灾难让我悲愤、痛苦，所以我写下了那首《为什么》，而这也是我真正地第一次为山地而歌。

虽然经历过很多，但我感激这些过往，我相信自己是一个被梦托付的人，我这60多年的经历，it's always wonderful。但如果我一直没有离开那个山谷，我想我也会是幸福的，我会和我的牛一直在一起。就像我在《牛背上的小孩》里面写的那样，"终日赤足腰系弯刀。"

3. 李双泽

1976年淡江文理学院的民谣演唱会，一个不朽的胖子，抱着吉他，拎着可乐向在场所有人发出了质疑，号召所有人去唱自己的歌。这个胖子翻出了《乡土组曲》中的名言，回答了主持人陶晓清的疑问，他说："在我们还没有能力写出自己的歌之前，应该一直唱前人的歌，唱到我们能写出自己的歌来为止。"然后这个胖子扔掉了可乐，抱着吉他唱起了《补破网》《雨夜花》……这个胖子就是我的朋友李双泽。

《淡江周刊》社论

在可乐事件那一夜之后，许多学生围绕着"可口可乐事件"和"唱自己的歌"进

行激烈的评论和辩论。杨祖珺后来更是在《淡江周刊》上发表了一篇文章《不是不唱自己的歌，而是我们的歌在哪里？》来响应李双泽。在这样的鼓动下，许多像李双泽一样的青年学生开始动手写歌，校园民歌运动就热烈了起来。

李双泽在此后密集地创作了9首歌，包括《美丽岛》《少年中国》《愚公移山》《红毛城》等等，当时的侯德健还是《淡江周刊》的主编，在听过《美丽岛》的3年之后，写出来大家至今都很熟悉的《龙的传人》。

1977年的9月，李双泽在淡水为了救人被海浪卷走，溺水身亡。在这段并不长的青春中，李双泽始终抱着强烈的使命感。他的离去虽然让我们惋惜，但我们也知道，他没有走完的路，还会有新的一代会继续下去。

歌 单

回旋曲
杨弦
因雨成歌（2008）

美丽岛
李双泽
敬！李双泽 唱自己的歌（2008）

愚公移山
李双泽
敬！李双泽 唱自己的歌（2008）

少年中国
李双泽
敬！李双泽 唱自己的歌（2008）

大武山美丽的妈妈
胡德夫
匆匆（2005）

匆匆
胡德夫
匆匆（2005）

牛背上的小孩
胡德夫
匆匆（2005）

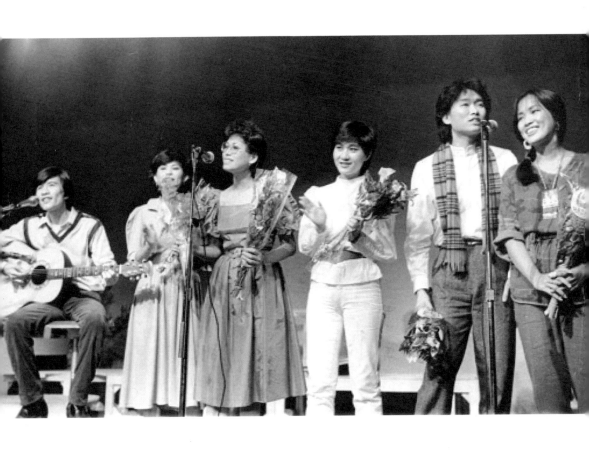

第二十篇 台湾民谣的七八十年代

"

20 世纪 70 年代的台湾民歌运动，重新走进了台湾的民谣文化。在那些经得起考验的老歌里，我们听见了那些浓浓的乡愁、缠绵的思念。这些百听不厌的曲子就好像是陈酿的美酒，醇厚甘甜。20 世纪 80 年代，有才华的歌手纷纷崭露头角，创作出了许多真正反映内心的歌曲，让台湾的歌坛不再是西洋音乐的分属舞台，而八九十年代里留下的台湾民谣歌曲，直到现在都是许多人的 KTV 必点曲目。

从 20 世纪 70 年代末开始，像李建复、苏来、蔡琴、齐豫这样的年轻歌手纷纷投入到了台湾的现代民歌运动中来，那时候台湾的民谣歌就像青春的火焰，是一场丰收的大合唱。作为校园民谣发展的先行者，"金韵奖"成为了许多民谣手梦想起步的摇篮，让校园民谣成为了一种真正的流行，这时候的一些歌曲几乎就是"校园歌曲"的定义。像范广慧的《再别康桥》，王梦麟的《雨中即景》。所以从 80 年代开始，民

谣，特别是校园民谣成为了校园音乐的主流。这股校园风潮后来也渐渐飘向了大陆。

歌手与代表作赏析

1. 齐豫与《橄榄树》

在聊起七八十年代的台湾民歌时，那一首《橄榄树》没有人会忘记，这首三毛作词、李泰祥作曲的《橄榄树》算得上是民歌时代的巅峰之作，它成全了齐豫，也让这首歌成为了华语歌曲中的经典。单是那一句"不要问我从哪里来，我的故乡在远方"，勾起了无数漂泊在外的游子对故乡的回忆。也许是因为这首《橄榄树》出自流浪过的三毛笔下，这首歌在齐豫的演唱下，给所有人都带来了一个流浪的梦。

《橄榄树》专辑封面

和个性的三毛不一样，齐豫更像是一个温婉的姐姐，1978 年还在上学的台大学生齐豫一举拿下第二届金韵奖和首届民谣风的双料冠军。这一份机遇让齐豫结识了李泰祥，开启了两人日后的合作，齐豫也成为了李泰祥作品的最佳演绎者。作为齐豫的恩师，李泰祥和齐豫一共合作了四张专辑，除了这首经典的《橄榄树》，后来的《欢颜》和《你是我所有的回忆》也都很受欢迎。

2. 李建复《龙的传人》《柴拉可汗》

在 80 年代的民谣界里，除了《橄榄树》，李建复推出的那首《龙的传人》也给人留下了强烈的印象，李建复将民谣的音乐内涵和民族意识结合起来，将现代民歌运动的风潮推向了另一个高峰。

《龙的传人》专辑封面

这首红遍大江南北的《龙的传人》，李建复
是首唱者，侯德健才是创作者。新格唱片公司收
到这个之后都没有找到合适的演唱者，直到李建
复的出现，而这首《龙的传人》也从最初的悲
怆基调改编为现在的激昂曲调，赢得了许多人
的喜爱。

《柴拉可汗》专辑封面

后来，李建复和其他几个做音乐的青年一
起脱离唱片公司的模式，开始成立了自己的音乐
工作室——天水乐集，在推出《柴拉可汗》和《一千个春天》两张专辑后，便宣布解
散。天水乐集尝试去做一些音乐上的突破和革新，例如那首《柴拉可汗》长达十一分
钟，结合了演奏曲、口白桥段，算得上是一首长篇叙事诗，六段式的长曲，和一些中
东音乐元素，体现了塞外的风情，这样精致、复杂的编曲也对以后的民谣创作产生了
影响。

对于李建复来说，大概是命运将他的人生和民谣紧紧联系在一起，无论何时，自
己的身份如何变化，在他自己的心里，自己始终都是那位抱着吉他，唱着民歌的台湾
学生，他做的一切都是为了台湾民歌的发展。

3. 叶佳修的乡土情

或许很多人开始听台湾的民谣都是从那首
《乡间的小路》和《外婆的澎湖湾》开始的，也
是从这里大家开始知道叶佳修这个名字，虽然
早在"民歌运动"之前，他就已经写下了处女作
《流浪者的独白》。作为台湾校园民谣最重要的
奠基人之一，他创作出来的青春校园歌曲，在广
大中小学生中很是流行。在台湾，叶佳修甚至有
着"乡村田园歌谣始祖"的称号。

《赤足走在田埂上》专辑封面

与民歌运动中活跃的民谣手的风格不同，叶佳修乡土田园式的创作在当时显得独树一帜，在他创作出来的作品中，有许多描写乡村景象的内容，例如《乡间小路》《爸爸的草鞋》《赤足走在田埂上》等等，这些最最普通的乡间景色在叶佳修笔下变得异常优美，每个人都会忍不住沉醉在他创作的每一段田园式的旋律里。

可以说在当时的台湾，叶佳修是最会勾画乡村风情的歌手，从小在花莲乡下长大的叶佳修对于乡村生活有着近乎偏执的喜爱。在考上台北的大学后，叶佳修体验到了都市生活，开始学习吉他，不经意间迷上唱歌，从此全身心投入到了音乐的天地。开始音乐创作后的叶佳修也并没有摆脱乡村的"土气和朴实"，他在自己的作品里描摹出了"白云在蓝天赛跑，风在树梢摇，孩童挽着手儿笑，争说谁的新娘好"这样生动的乡野趣，让每个人一听就能听出他的乡土情怀。

4. 蔡琴、梁弘志与《恰似你的温柔》

《恰似你的温柔》这首歌是梁弘志高中时候的作品。在蔡琴演唱之前，这首《恰似你的温柔》也是几经波折，最早由梁弘志自己抱着吉他自弹自唱，节奏很快，没有磨出这首歌的温柔味道，后来蔡琴在试唱的时候三次降慢了速度，于是才有了现在柔情婉转的温柔。从这一首歌开始，梁弘志和蔡琴接连合作了很多首歌，例如《抉择》《怎么能》《读你》等等。

《恰似你的温柔》收录于专辑《你的眼神》

蔡琴的嗓音不像邓丽君那样甜美，带着一股子黄昏的惆怅，让人总能感受到人生的荒谬和无奈，梁弘志的词曲才情在蔡琴的演绎下得到了最大程度的发挥。经由他创作出的曲目也接连成为了流行，走进了一代又一代乐迷的心。

5. 罗大佑

整个 70 年代中期，罗大佑的歌都是浪漫、漂亮的情歌，带着典型的校园民谣式的浪漫：落日黄昏，山盟海誓。但随着他走出校园，融入社会后，罗大佑开始重新审视自己的音乐，审视曾经风靡的校园歌曲，于是有了那种经典专辑《之乎者也》。他用一种摇滚的方式对台湾校园民谣进行了一次革命，重新找到音乐与压抑现实的结合点。在那张专辑里，罗大佑表达出了愤怒的音符，《之乎者也》的出现唤醒了迷茫的人们，许多人开始把他当作英雄，当作旗帜。这张专辑里《光阴的故事》《鹿港小镇》《童年》成为了时代的记忆，直到现在依然动人。在《之乎者也》里，罗大佑对《乡愁四韵》进行了改编，不同于杨弦的合唱形式，罗大佑淡化了旋律，突出了人的声音和诗的韵味，虽然现在听来有些青涩，但也别有一番风味。

《之乎者也》这张专辑之后，台湾的民歌时代开始转向了市场化的道路，民歌渐渐变成了更广泛意义上的流行音乐。而罗大佑在之后的创作中也更具有震撼力和现代性，例如《亚细亚的孤儿》里描述的愤慨、戏谑，对现实社会的政治隐喻。

罗大佑在许多音乐人的心里都是英雄式的人物，他是那个时代的一个标志。很少有人做到如同罗大佑一般的流行影响力，他写将自己写出来、唱出来的歌，真正做成了一种文化。

《之乎者也》专辑封面

从罗大佑开始，民歌不再是台湾乐坛的主流，而后来的流行音乐也不再是民歌的样子，但这些从民歌时代走出的音乐人——罗大佑、李泰祥、李宗盛等人的作品中却还能看得见民歌的影子。那个时代的台湾民谣，无论对于大陆还是台湾，或是其他更远的地方来说，都像是藏在录音机里的小小欢喜。他们的歌声通过不断旋转的卡带，像是带着气旋，在那个尘封已久的海峡之间慢慢地徘徊着。

　　隔着海峡，我们感受到了校园民谣的暖风，当这股校园民谣的风吹进大陆，又会有着怎样的奇妙反应？

歌 单 ::::::

橄榄树
齐豫
橄榄树（1979）

欢颜
齐豫
橄榄树（1979）

你是我所有的回忆
齐豫
你是我所有的回忆（1983）

龙的传人
李建复
1980.CBS 新力群星尽精英（1980）

柴拉可汗
李建复
柴拉可汗（1981）

外婆的澎湖湾
潘安邦
流行金曲（1986）

恰似你的温柔
蔡琴
你的眼神（1981）

光阴的故事
罗大佑
之乎者也（1982）

"

　　民谣就是这么可爱，只要有一颗很小的种子，无论它在哪里都能开出灿烂的花，在 20 世纪 90 年代风靡中国大陆的校园民谣就是如此。

大陆校园民谣发展概述

　　1994 年，黄小茂搜集了一些学生创作于 1983 年至 1993 年间的歌曲，制作出一张影响深远的专辑——《校园民谣》。

　　经历过 20 世纪 80 年代的变革，大陆青年开始意识到自我的存在，他们追求自我、张扬自我，曾经模糊不清的未来逐渐变得清晰、坚定。20 世纪 90 年代是个美好而浪漫的年代，尤其对于这些对未来怀有憧憬的年轻人来说，校园民谣就这样在大陆热烈了起来。

《校园民谣》磁带封面

有人说过"校园民谣中最好的一些歌产生于一只脚踏进成人世界时对青春的回头一望"，就像专辑《校园民谣》里的《同桌的你》《寂寞是因为思念谁》《睡在我上铺的兄弟》那些歌里唱的那样。不同于台湾民谣《童年》《橄榄树》那样的表达，大陆的校园民谣记录了大量的校园生活，一花一木，一师一友，在学校里出现的一切都可以是他们创作的灵感。

象牙塔里的美好时光，让所有身在其中或即将离去的人都备感珍惜，他们感动，他们怀念，所以他们回望。从《星期天》到《一走了之》，在清华、北大的校园中走到哪里都能听到流淌着的校园民谣旋律。在那段校园民谣的辉煌时期里，宋柯、老狼、叶蓓、郁冬等人成为书写青春的歌手，他们把青春的记忆定格在那些旋律里，令无数人沉醉其中。

在《校园民谣》这张专辑之后，市场上很快出现了一系列同类型的专辑，但过于单一的风格让听众很快陷入了疲劳，于是校园民谣的热潮渐渐平息。不过，民谣也慢慢转型，开始走向城市，新的民谣类型开始流行起来。而在校园民谣时期成长起来的这一代音乐人，在告别校园后也都迎来人生新的旅程。

校园民谣音乐人

1. 宋柯

20世纪八九十年代的大学生校园生活充实得不可思议，有学生手捧书本刻苦学着英文，有学生一门心思钻进研究里，还有一些学生抱着吉他坐在校园的草坪上唱歌，那些在校园里飘荡的旋律新鲜、青涩、柔软……成为校园里的姑娘们印象最深刻的风景。

在那个校园民谣风靡大陆的时代里，宋柯这个名字代表着十足的影响力。如今的宋柯已走入幕后，投身唱片的商业运作，但他在当年可是不折不扣的校园风云人物。宋柯曾说过他的吉他技巧全靠一本蓝色封面的吉他入门教材，那时候的他每天都在宿舍楼道内苦练琴技，并学着自己写歌。

在北大，由艺术教研室任教的徐小平创作的那首《星期天》堪称经典，甚至在当时成为北大所有活动中的必备曲目。而在清华，宋柯写的那首《一走了之》则风靡整个校园。宋柯在大三时创作的这首歌成为毕业晚会的保留曲目，由他的学弟学妹们一届一届地传唱下来。

宋柯的才华很快就让他收获到清华姑娘们的喜爱，而这也让这个校园里大批的理工学生拿起吉他，学习音乐创作，走上文艺青年的道路。

2. 老狼

老狼的学生时代属于每个周五的清华操场。在那片操场上，总能看到从北京各高校赶来的年轻人，他们聚在一起唱歌，或许是自己创作的新歌，或许是别人的旧作。总之，在周五的清华操场，音乐才是交流的通行证。

老狼也曾玩过重金属摇滚，他还加入一支大学生重金属乐队——青铜器乐队。老狼担任乐队主唱。这支乐队很快就在北京高校圈混出名堂。大学毕业后的老狼在北京做了两年电脑工程师，但他很快就厌倦了朝九晚五的生活，还是想要唱歌，于是他辞了职，成了无业游民。之后的某一天，老狼突然被喊去录制《校园民谣》这张专辑，去唱了那首红到现在的《同桌的你》。

在录完这张专辑后，老狼没有觉得生活有什么变化。直到1994年的夏天，老狼发现越来越多的人能够一眼认出他，自己

《恋恋风尘》专辑封面

去参加的演出的反响也越来越热烈，他才意识到自己已经火了。1995年，老狼发行第一张个人专辑《恋恋风尘》，拿下当年大陆专辑发行量的最高纪录。性格温厚淡泊的老狼没有选择趁热打铁，甚至很长一段时间都没有继续录音，而是走到各个城市去唱歌、玩耍、交朋友，他觉得这种生活方式对他而言才是最舒服的。老狼自己曾经说过，"我喜欢琢磨更多，然后不干实事，爱幻想，我在想的过程中消耗了很多梦想"。

也正是因为他的爱幻想，20世纪90年代有了像《同桌的你》《睡在我上铺的兄弟》那样经典的回忆标签；也正是因为这些歌曲，校园民谣才在中国音乐史上留下特殊的印记。

3. 郁冬

现在的年轻人可能对"郁冬"这个名字不是很熟悉，听过他的歌的"70后""80后"应该对他还有几分了解，而在我的眼里，郁冬一直是个优秀的民谣诗人。在多年好友老狼的眼里，郁冬是校园民谣年代里特别优秀的创作歌手。虽然郁冬已隐退多年，但老狼仍然希望郁冬的歌能够继续流传下去。他曾经在节目《我是歌手》中就凭着郁冬的那首《虎口脱险》成功突围，吸引很多听众去聆听郁冬的歌曲。

《露天电影院》专辑封面

郁冬曾是和老狼等人并列的校园民谣歌手，他的歌里有深情，有善良，有爱意，他的旋律也总能让人一下就听出那份与众不同。时光荏苒，关于这个名字的记忆早已慢慢淡去，但他值得我们再次记起。

同那时候的很多校园民谣歌手一样，郁冬也是清华大学的一名理工科学生。16岁考入清华电子工程系雷达专业的郁冬在三年后就从清华退学，进入

北京电影学院学习电影。在 20 岁时，郁冬开始自己的音乐创作，后来还参与《校园民谣》的录制，创作并演唱了那首《离开》。飘逸的长发、倔强的神情、略带嘶哑的嗓音，郁冬用他的才华打动听众，增添了校园民谣的音乐魅力。同是校园民谣歌手的沈庆曾说："只要吉他传递到他（郁冬）手上，从琴弦指尖，从他的声音里，必然会传出令人耳目一新的歌曲。"

在郁冬的歌手生涯里，他只有不到 20 首的作品，但每一首都称得上是经典。2001 年，郁冬驾车掉头时发生交通意外事故，导致一位老人在事故中去世，郁冬虽然竭力安抚其家属，主动赔偿并接受宣判量刑，但这场事故还是彻底改变了郁冬。这个敏感善良的年轻人到底抵不住内心的愧疚和煎熬，从此彻底隐退，再也没在公开场合露过面。对乐迷来说，郁冬的远去也仿佛是给自己的青春划上了句号。虽然郁冬的归来遥遥无期，但他曾经歌唱过的青春旋律却依然清晰。

校园民谣经典旋律

除了这几位音乐人的作品，在校园民谣创作丰富的 20 世纪 90 年代，还有很多经典校园旋律都在那个时候被创造了出来，那些动听的旋律展现着年轻人的才思与风情。老狼和叶蓓合唱的《青春无悔》、艾敬的《那天》、沈庆的《青春》，以及称得上是音乐天才的朴树带来的《白桦林》《那些花儿》《旅途》等等，这些美妙的音符串联起校园民谣的美好画面。

朴树《我去 2000 年》专辑封面

叶蓓《纯真年代》磁带封面

校园民谣兴盛的后期，有了朴树的出现，也有了水木年华组合的出世，但这场流行浪潮在市场的发展中慢慢找不到生存的空间，消退了热度。适合校园民谣生存的土壤已然改变，校园民谣也就成为一代人关于青春的回忆。这些唱过校园民谣的音乐人也不再年轻，青春易逝，更需珍惜，校园民谣就是踏进成人世界前对青春的最后一次回眸。

歌　单

同桌的你
老狼
校园民谣（1994）

睡在我上铺的兄弟
老狼
恋恋风尘（1995）

虎口脱险
老狼
晴朗（2002）

露天电影院
郁冬
露天电影院（1995）

青春无悔
老狼／叶蓓
青春无悔（1996）

青春
沈庆
校园民谣（1994）

那些花儿
朴树
我去 2000 年（1999）

白衣飘飘的年代
叶蓓
青春无悔（1996）

第二十二篇 从水木年华到诗意李健

"

20 世纪 90 年代校园民谣的热潮让我们有幸听到了更多真挚的声音，很多人第一次听到"李健"的名字就是在那个时候，那时的他还是当红演唱组合水木年华的成员。水木年华可以说是校园民谣时代最后的辉煌，之后校园民谣就渐渐隐没。虽然李健已经离开水木年华很多年，也早已从一个青葱少年成长为成熟睿智的中年人，但只要谈起李健，人们觉得他好像还是那个安静地躲在荷花池畔、静静唱歌的青涩男孩，从未走远。

李健的音乐旅程

与许多音乐人的童年一样，李健也成长在艺术氛围浓厚的家庭。李健的父亲是一名京剧武生，因此李健自幼就被要求学习戏曲。除了上学和做作业，李健的童年记忆

就只剩下翻跟头和练唱腔。五六年过去后，李健还是没有爱上京剧，于是父亲也不再强求他。初中时期的李健因为一次偶然的机会看到电影《路边吉他队》，由此觉得弹吉他是一件很酷的事情，便央求妈妈花了两个月的工资给他买了一把红棉吉他。

《路边吉他队》电影海报

也正是这份对音乐的爱好成就了李健。高三那年，李健参加清华大学的文艺爱好者冬令营活动。他在活动中凭借歌唱才艺获得高考加分的奖励，于是被保送到清华大学电子工程系。进入大学之后，李健意识到很多事情显然需要天赋，而自己在专业科目上远不如宿舍里的"学霸"兄弟们。于是，他把更多的时间放到音乐上，辅修多门关于音乐和艺术的课程，还加入清华合唱团，也常以独唱演员的身份登台表演。在两三年间，李健成为清华校园里的音乐才子，在九支乐队里担任伴奏吉他手。多年后，重返清华的李健在演讲中回忆起这段经历，坚定地说道："当你找到兴趣后，就要对之经营和投入，把它培养成更大的乐趣。"

1998年，李健从清华大学毕业，进入国家广电总局工作，成为一名网络工程师。然而，这份朝九晚五的稳定工作并不能让李健获得成就感。2001年，他接到老朋友卢庚戌的电话，询问他是否还想继续唱歌。交谈过后，李健辞掉了这份让很多人羡慕的工作，两个清华大学毕业生就这样组成水木年华。

水木年华与李健

2001年，与卢庚戌组成水木年华后，李健正式迈进演艺圈。凭借那首《一生有你》，水木年华迅速成为内地最受欢迎的音乐组合。如果没有卢庚戌的那通电话，李健或许就慢慢适应之前的工作，止步于广电总局；或许他还会在多年的犹豫不决后又决定再去唱歌，还好音乐终究是在合适的时间出现在李健眼前。

水木年华的成立对于李健是一次改变人生的机会，而对于另一位成员卢庚戌却是漫长磨炼后的冲锋陷阵。在大学期间，卢庚戌本打算仗着吉他这把爱情冲锋枪收获一位女

朋友，没想到女朋友没找到，却从此爱上了音乐。卢庚戌的嗓音条件不算太好，第一年参加清华校园歌手大赛在海选阶段就被淘汰下来，第二年继续参赛的他只负责和声却拿到第二名，在第三年的比赛中他干脆不唱歌，只负责弹吉他，却拿到了冠军。

从建筑系毕业之后，想要完成音乐梦想的卢庚戌把自己的作品小样寄给当时所有的唱片公司，却没一家肯签下他。毕业三年后，卢庚戌决定重新学习声乐，日积月累的练习让他的嗓音有了独特的磨砂质感，极具辨识度，唱功也有了大幅提升。后来，他向家人借钱出了第一张个人专辑《未来的未来》，小有成就。第二年，他找到校友李健，组成

《一生有你》专辑封面

水木年华组合。卢庚戌写的那首《一生有你》让水木年华拿下当年所有的音乐奖项，他和李健也终于实现了音乐梦想，水木年华在当时被誉为国内最具人文情怀的组合。

水木年华创作的大部分歌曲都有着浓烈的生命情怀与感情倾泻，《一生有你》中的那句"因为梦见你离开，我从哭泣中醒来"就是卢庚戌青春年少时的真实经历，而另一首《在他乡》则来源于爱尔兰诗人叶芝的那首经典情诗《当你老了》。

在水木年华正当红的时候，李健和卢庚戌在创作上却产生了分歧，李健想要做朴素内敛的偏人文的音乐，而卢庚戌想做节奏感更强的流行乐、摇滚音乐。在和卢庚戌商议之后，李健决定单飞，卢庚戌虽然对此很惋惜，但也同样认为李健更适合独立唱作，于是水木年华就此变了模样。李健离开后，卢庚戌邀请他们共同的朋友缪杰加入新的水木年华组合，但不论是原来的水木年华还是新的水木年华，这三个曾经的少年都在岁月中蜕变成舞台上潇洒从容的歌手，都各自坚持并且努力实现着自己的音乐理想。

音乐人李健的诗意

退出水木年华后，李健过了一段清苦却充实的日子，在一个偏僻的四合院里读书、听曲、弹琴、写歌。在那段埋头写歌的四合院时光里，李健创作出《风吹麦浪》《传奇》《异乡人》等许多歌曲，并在2006年拿下内地最佳创作歌手的大奖，"李

健"这个名字也慢慢地走进了音乐圈。2010 年，王菲演唱的那首《传奇》爆红，这也让更多人注意到李健。音乐节目《我是歌手》也让更多的人体会到李健的魅力，发现原来还有这么诗意的音乐人。

1.《风吹麦浪》

我一直觉得喜欢李健作品的人都是感性而敏锐的，因为每次在听他的音乐时都要将自己复杂的、不被人知晓的心绪全然地交付给他的旋律里去。

这首《风吹麦浪》改编自香港歌手陈百强的经典粤语作品《错爱》，李健在 2007 年完成创作，在 2012 年又重新进行了加工。李健认为原曲是一首简单、浪漫的歌，为了让编曲更加唯美，《风吹麦浪》在风格上借鉴了古典音乐，钢琴、竖琴、弦乐等乐器营造出轻盈唯美的意向，让作品有了另一种青春的味道。而这首歌里最舒适的地方就是曲中大段的哼鸣，自由惬意地表现出那份美好的情感。整首歌虽然是在怀念过去，但并不让人觉得悲伤，在柔和的哼唱中让人回想起曾经拥有过的美好和快乐。

2.《贝加尔湖畔》

李健和妻子都很喜欢俄罗斯文化，《贝加尔湖畔》这首歌就是李健去贝加尔湖畔旅行后写下的。整首歌以贝加尔湖为背景，借鉴俄罗斯悠扬而空灵的民谣曲风，李健用自己温暖的声音带着所有听众穿越时空，站在贝加尔湖畔，见证湖畔那浪漫的故事。在这些年的创作中，李健坚持用理性思考，用感性捕捉灵感，将最真实的情感在旋律里表达

《风吹麦浪》收录于专辑《拾光》　　　　《贝加尔湖畔》收录于专辑《依然》

李健现场演唱《当你老了》

出来。也是在这样的技巧和情感下，他才能创作出这样宁静美好的《贝加尔湖畔》。

在李健演绎过的作品里，我还很喜欢他翻唱的《当你老了》。李健在参加节目《我是歌手》时改编了这首歌，他在间奏部分加入法国民谣《玫瑰人生》（*La Vie En Rose*）的片段，将两首经典作品融合在一起。李健演唱的版本朴素内敛又带有无尽的诗意，重新编曲后的《当你老了》更加温柔动听。而无论是哪一个版本，这首歌的旋律只要响起，我们总能透过那些音符看见苍老的父母与我们的青春交织的时光，触动心灵。

不知道从什么时候开始，"校园民谣"这四个字从人们的视野里消失了，当年红极一时的歌也不再流行。而那些在 20 世纪 90 年代红遍大街小巷的民谣歌手们也早早撕下了民谣歌手的标签，老狼、叶蓓、沈庆、郁冬……那些名字渐渐从人们的记忆里

隐匿。而像李健这样为数不多的后来者，与满怀热血式的音乐人不一样，他的人和他的歌更像是一幅优美的中式山水画。他本人也好像是一个工笔画匠，用自己的笔墨一点点勾勒出诗意的生活。

李健的音乐、歌词和声音都很安静而舒适，就像是自然存在的空气和阳光——有时会被不经意地忽略，但从来都不能缺少。他习惯把生活中的点点滴滴都变成灵感，写进歌里，即便他的歌并不算朗朗上口、容易哼唱，却很难让人不喜欢。也许对于李健来说，做诗意的人就是最酷的一件事。

歌 单 ::::::

一生有你
水木年华
一生有你（2001）

在他乡
水木年华
毕业纪念册（2004）

风吹麦浪
李健
拾光（2013）

贝加尔湖畔
李健
依然（2011）

当你老了
李健
我是歌手（2015）

第二十三篇　新民谣兴起

> "

每一首民谣都是对时代的记录，而每一位民谣歌者都是世界的观察者和记录者。

从 20 世纪 90 年代末到 2013 年，大陆民谣逐渐从校园民谣过渡到新民谣，周云蓬、万晓利、小河、张玮玮等民谣歌手都是新民谣蓬勃发展的年代的见证者。

作为都市异乡人，他们在城市里漂泊，在酒吧间赶场，他们在行走中记录生活，用音乐和世界对话，他们就是那个时代的平民英雄。

新民谣与校园民谣的具体区别

新民谣（New Folk）其实并不是中国民谣界的发明，新民谣早在鲍勃·迪伦的年代就在美国掀起过热潮。新民谣更多是一种文化的融合，它是对传统民谣的复兴，也是对新的音乐文化的吸收和发展。我们可以很清晰地听出新民谣在旋律和乐器上都有

着比校园民谣更多且更新的尝试，我们可以听到鲜明的地域特色，听到不同的民族风情。在民谣惯有的原声吉他之上，新民谣还加入了钢琴和各类弦乐器。由于经历过大陆摇滚乐的黄金时期，新民谣还吸收了摇滚乐的养分。

除了在音乐形式上有所突破之外，新民谣的主题也比从前的民谣要更加宽泛。校园民谣局限于青春感伤，而新民谣紧密结合现实议题，借怀旧来表达对现实的焦虑。关于新民谣为什么会如此多地去关注现实，我们要考虑一下当时的时代背景。

在 20 世纪 90 年代末的中国，青年人的生活不再像校园民谣兴盛时期那般单纯、诗意，就业、生活等压力迅速落在青年人的肩上。这一切的变化都让当时的青年人感到彷徨，现实的压力便催生了创作，这些青年人试图从音乐寻求救赎。

不同于校园民谣的歌手都是高校中充满少年意气的学生，新民谣时期的歌手则多是经历过人生百味的草根阶级，他们常年征战于地下酒吧、Live House（小型现场演出场所），更多地承载了青年人的彷徨。

如果说校园民谣是一个少年，那新民谣就是这个少年初入社会后的青年时期。这个"青年"对这个世界既开放包容，又还带着几分莽撞，不会轻易地妥协。

中国新民谣的启程

2006 年可以算是新民谣的元年，民谣的形式与风格开始明显区别于校园民谣，与城市民谣也越发不同，周云蓬就在那时提出 "新民谣"这个概念。

周云蓬的《沉默如谜的呼吸》《中国孩子》、万晓利的《这一切没有想象的那么糟》、苏阳的《贤良》、钟立风的《在路旁》和李志的《梵高先生》《被禁忌的游戏》《这个世界会好吗》……一批新民谣音乐人的专辑接二连三地出现，他们一同批判现实、歌唱生活。

这些专辑的发行开启了新民谣的盛世，民谣也由此在中国音乐圈子中有了固定的一席之地。

新民谣音乐人及其代表作

1. 钟立风与《在路旁》

在新民谣元年前后发行的专辑中，我最喜欢钟立风的《在路旁》。

钟立风是一个平和、有诗意的人，《在路旁》歌词中的"在路旁，孩子们在打雪仗；在路旁，姑娘们在等情郎；在路旁，老人们在晒太阳……"描绘了一幅安静祥和的画面，融化了人们心里的孤独和冷漠。《在路旁》这首歌的旋律简单明快，木吉他和手风琴的配搭也很巧妙，更显悠扬轻松，流动出一种自然生动的情感。

2. 万晓利的《陀螺》

万晓利也是新民谣史上绕不开的一个名字，很多人也许是因为电影《后会无期》中的插曲《女儿情》才得知万晓利的名字，但万晓利的黄金时代其实在 2006 年就已开始。他对社会现实有反思也有控诉，其作品有着比较浓厚的现实表达和强烈的人文关怀。

2006 年，万晓利发行《这一切没有想象的那么糟》这张专辑，唱出了一个时代的心声，让每一个听到的人都不禁深思我们所处的社会以及自己的生活。

这张专辑里，我最喜欢的就是《陀螺》。在这首歌里，万晓利让小小的陀螺有了生命，随着"叮"一声的清脆铃响，陀螺开始剧烈旋转，"在田野上转，在清风里转，在飘着香的鲜花上转，在沉默里转，在孤独里转，在结着冰的湖面上转……"这歌词很像在讲我们自己的人生：每个人都像一个陀螺一样，被生活抽打着前进，忙忙碌碌，不停旋转。

《在路旁》专辑封面

《陀螺》收录于专辑《这一切没有想象的那么糟》

3. 美好药店与小河

小河是中国新民谣发展中的旗帜人物。他曾经说过："有的人做音乐是在做人，有的人做音乐是在做科学家，有的人做音乐是为了革命，有的人做音乐是在做诗人，有的人做音乐是在做暴徒，有的人做音乐是在做小偷，有的人做音乐是为了卖身……我相信音乐不是自私的，我做音乐是为了我们一起幸福。"因此，小河给他的乐队起名为"美好药店"。

从先锋程度来说，美好药店乐队应该算是国内最具有实验性与颠覆性的乐团之一。他们把另类民谣、先锋摇滚和自由爵士等多种音乐元素融合在一起，形成了独特的风格。

在美好药店乐队的作品中，有一首《崂山道士》我觉得很是有趣。小河自己也说过"这首小调的旋律就是从古曲中衍生出来的"。这首歌与其说是音乐作品，不如说是一个珍贵腔调的保存形式，这是一首完全从民间而来的最自然本真的民谣。在《崂山道士》里，小河完美地融入动画、戏曲等元素，带有强烈的年代感和戏剧感。小河的大部分作品都是这样纯真、古朴，来源于山野自然，唱的是真正的华夏气节。

《崂山道士》收录于专辑《脚步声阵阵》

《黄河谣》收录于专辑《黄河谣》

4. 野孩子乐队

除了个人风格明快的歌手，在中国新民谣的发展过程中还出现过许多有才华的乐队或组合。野孩子乐队就一个典型。他们是大地上流浪的孩子，歌唱着乡愁与迷茫。在新民谣的成型时期，野孩子乐队的地位举足轻重。野孩子乐队的作品有着浓浓的民间色彩，像是土地里生长出来的民谣和民族传统的完美结合。提到野孩子乐队，就一定会想要"唱上一支《黄河谣》"。那一首《黄河谣》是野孩子乐队最经典的声音，唱不尽的黄河谣里告诉了我们什么是家乡。遗憾的是，乐队主唱小索在 2004 年因病辞世，野孩子乐队也慢慢淡出了大众的视野。直至 2020 年的夏天，野孩子乐队参加综艺节目《乐队的夏天》又引发一阵热议，那首《黄河谣》再次感动了很多听众。

相伴新民谣的地下音乐

提到关注现实生活的新民谣音乐，就不得不谈到地下音乐这个形式，地下音乐这个形式可以说是与新民谣相辅相成。

起初是为了避开商业炒作，抵抗音乐工业化的生产流程，地下音乐就由此诞生，而 Live House（小型现场表演场所）形式又是地下音乐中最受欢迎的表演形式。

在 Live House 中，演出者不再高高在上，听众和舞台的距离很近，听众的参与度就变得很高。演出者在小型的场地里也会更加自在表演，他们还可以与台下的听众互动对话，听众也能更真切地体会到音乐作品和歌手本人的魅力。

从 20 世纪 90 年代末到 2013 年，新民谣攀过巅峰，也落过低谷。无论如何，大陆新民谣的内容总是比旋律更重要些。市井生活的描摹、小人物内心的剖析，这些直白的记录就是民谣灵魂的体现。

野孩子乐队主唱张佺在小索去世后定居云南大理，苏阳离开之前的重金属乐队开始寻访民间歌者，杭盖乐队则不断将蒙古民族音乐与现代音乐进行融合……这些音乐人用双脚丈量中国，让音乐的表达更具真实性。新民谣用更加柔和、平静的方式唤醒迷茫的人们看清生活，了解现实，在彷徨中变得坚定。

所谓民谣，其实就是一种叙事方式。无论是过去还是现在，无论是欧美民谣还是中国民谣，好的民谣一定是在讲故事。只有承载了故事的民谣，才会耐得住岁月的冲刷，才会慢慢沉淀成后世的经典。

歌 单 ······

在路旁
钟立风
在路旁（2006）

陀螺
万晓利
这一切没有想象的那么糟（2006）

崂山道士
美好药店
脚步声阵阵（2008）

第二十四篇　野孩子乐队

　　有人生活的地方总会有人唱歌，无论是在诗意盎然的江南还是在黄沙漫天的西北。民谣的旋律总是和其扎根生长的地域有着强烈的联系。在中国民谣里，来自西北的民谣调子中流淌的那股豪迈和自然气息总能直接地冲击人们的五感，给人留下深刻的记忆。野孩子乐队就是这样一朵从西北的土壤里钻出来的野花，坚韧芬芳。

野孩子与河酒吧

　　野孩子的歌带着西北大地上特有的天然浑厚，黄河的泥土气息和深沉朴素的吟唱是这支乐队的灵魂特色。这个把西北味融进骨血的乐队却是在杭州组建起来的。那是1995 年，两个从西北来的年轻人在遥远的杭州组成以家乡音乐为基调的乐队，张佺、小索和野孩子的名字也这样出现在大家眼前。

<div align="right">河酒吧</div>

　　这支流淌着西北血脉的乐队并没有就此留在杭州发展，乐队成立三个月后，张佺和小索就一起回到兰州。他们用一年的时间完成一趟对音乐的探索之旅，从兰州出发，沿着黄河一路走一路看，最终抵达北京。这一路上，他们的歌声都没有停下过，小索后来回忆说，他们就是在那时才真正学会了如何歌唱。

　　到北京后，野孩子乐队开始在酒吧演出，除了唱自己写的歌，也会唱有很多改编过的民歌。乐队的新成员也在这时陆续加入进来，野孩子乐队逐渐成为北京地下音乐的中坚力量。

　　2001 年，野孩子乐队的主唱小索和朋友在北京三里屯开了一家叫作"河"的酒吧，野孩子每周都会在河酒吧演出，这家酒吧很快成为北京当时地下音乐人的集会地。河酒吧算是 Live House 的雏形，那时候北京的诗人、音乐人、艺术家、外国人都喜欢待在河酒吧谈天说地，在那个不算宽敞的酒吧里，很多乐手喝醉，很多艺术家醒来。那时的狂热常常让人感到不真实，张佺后来回忆时就说："自己开始觉得那里有很多不真实的情绪，唱歌是关于生活的表达，但在北京没有找到他想要的生活。"2003 年，河酒吧被转让了出去，野孩子乐队也暂时解散。到 2004 年底，主唱小索因为胃癌去世，张佺也离开北京在云南定居下来。直到六年后的一天，野孩子才重新走到人们面前，继续歌唱。

野孩子的新时期

对野孩子来说，云南是除了西北之外最重要的地方。野孩子解散后，张玮玮在丽江的一场演出后遇到张佺，这次的重逢让他们又怀念起兄弟们聚在一起的时光。2011年，张佺、张玮玮、郭龙三个人慢慢以组合的形式一起演出，野孩子乐队就这么在云南重组。随后，马雪松和武锐也加入野孩子这个团体中，五个人都在大理安了家。

云南的生活对于野孩子来说是幸福的、自在的，他们每天排练、吃面、踢毽子，四处游唱。重组后的野孩子也恢复了双吉他、双打击乐的经典编制。乐队成立二十三年，野孩子才有了第一张录音室专辑《大桥下面》，而在这之前都是一些现场录音专辑。生活的机缘巧合让这几个大男人再次聚到一起，他们共同赋予野孩子新的生命。这几个抱着

《大桥下面》专辑封面

吉他唱歌的野孩子并不追求地位，也不喜争奇斗艳，在他们心中就只有扎扎实实地做民谣、唱歌这件事。他们把音乐当作劳作，遵循大自然的规律，日日耕耘。从 20 世纪 90 年代到现在，这么多年过去了，在台下看野孩子演出的观众一直在变，但台上的野孩子还在坚持用音乐表达。

作品赏析

1.《黄河谣》

野孩子的成员都是典型的西北汉子，所以西北的音乐形式信天游、花儿、秦腔等都是他们音乐里的重要组成部分。《黄河谣》这首歌是野孩子的经典作品，也是他们每次演出时必唱的散场曲。野孩子从成立之初就对黄河、兰州有着极深的牵挂，他们在作品中倾注了很多对于西北的感情。张佺、小索虽然离开家乡，多年在外，但总是很想念西北家乡的生活和风景，而黄河、兰州对于他们来说就是这份思念的寄托，是他们最好的倾诉对象，所以也就有了"黄河的水不停地流，流过了家流过了兰州。流

《黄河谣》演出现场

浪的人不停地走，唱着我的黄河谣……"这样的美妙旋律。

西北民歌的朴素和简单让人每次听到时都会觉得这是歌者在给自己唱歌，而不是一种表演。周云蓬曾经在《绿皮火车》里就写过对这首歌的感受："张佺、张玮玮、郭龙，坐成一条直线，放下乐器，肃穆地清唱，不炫技不讨巧，就那么诚实地一步步地夯实每个音符，仿佛背负着纤绳，把黄河拉进人的心里。现实中的黄河，又黄又干，气息奄奄。真正的黄河汹涌澎湃在梦里，在那些热爱它的人的歌声中。"

2.《伏热》

如果说野孩子的《黄河谣》带着悲凉，那么这首《伏热》则是点燃的热情。关于画家梵高的歌一向很多，野孩子的《伏热》就是其中之一。梵高生活过的法国小城阿尔勒已经是知名的旅游胜地，无数的游客都为了怀念梵高而去。可在一百多年前，生活在这里的梵高却常年饥饿贫困，只能依靠弟弟的救助勉强度日。那时候的

《伏热》收录于专辑《Ark Live 上海现场》

阿尔勒人只觉得梵高近乎疯癫，把这个红头发的荷兰人叫作"Le Fou Roux"（红发疯子），法语音似"伏热"。野孩子的这首《伏热》作为他们的经典之一被人翻唱过很多次，感动过无数的后来的艺术创作者。

3.《眼望着北方》

《眼望着北方》这首歌并不是野孩子的创作，而是由低苦艾乐队后来的吉他手周旭东创作。《眼望着北方》这首歌是一首对野孩子来说很特殊的歌，在他们解散之前，这首歌就是他们的演出常备曲目，直到现在这首歌也还是常被唱起。在改编这首歌时，野孩子将它从原曲的 E 调降到 D 调，有阵子还曾被降到过 C 调，而在野孩子重组后这首歌又被升回了 E 调。

《眼望着北方》收录于专辑《平等路》

对于现在的野孩子乐队来说，他们每天醒来后的生活是真正的"眼望着北方"。从前在许多城市漂泊过的西北汉子们，如今都已纷纷在云南落脚，慢慢成为地道的云南人，眼望着北方。

4.《敕勒川》

野孩子之前的音乐很强烈，吉他也都很铿锵，而乐队重组之后又有了一些改变，作品变得更加舒缓悠扬。也许是因为云南的悠闲生活，也许是因为乐队成员的成长和多年的经历，现在的野孩子更平和，也更开放。野孩子后来创作的那首《敕勒川》，就是图瓦民歌和南北朝敕勒民歌的奇异融合。

张佺很喜欢由图瓦的亚塔乐队（Yat-Kha）改编的民歌《我灰色的马儿》（*Oy Adym*）。他在和朋友喝酒时听到这首歌的旋律，当下他的脑中就已经塞满《敕勒川》的歌词。后来，他尝试把这旋律与歌词融合在一起，不同时期的民歌就这么合二为一了。

《敕勒川》单曲封面

亚塔乐队专辑《Aldyn Dashka》

5.《鲜花只为自己开》

专辑《大桥下面》里的那首《鲜花只为自己开》是乐队成员马雪松的作品，这首歌的创作灵感来自于一部哈萨克族的电影《鲜花》。在电影里，小姑娘被小朋友欺负，哭着去找自己的爷爷，爷爷对她说："因为喜悦流下的才是眼泪，因为悲伤而流下的不过是又咸又涩的水而已。"

马雪松很喜欢这份豁达，所以才有那句"泪水从来不是为悲伤来，鲜花不为人看而看开"。而对于野孩子的每个成员来说，在音乐里保持审美的表达就已经足够。

作为中国新民谣里的先锋乐队，野孩子成为许多后来者的榜样。他们在音乐上的尝试，既保持了民间的气质，又有着自己的独特风格。主唱兼吉他手张佺、吉他手马雪松、手风琴手张玮玮、手鼓手郭龙、架子鼓手武锐，这五个气质迥异、爱好不同的人却因为野孩子走在了一起，组成了坚实的伙伴。

对于野孩子来说，这二十年来他们唯一坚持的就是音乐这件事，生老病死、聚散离合都没有改变他们对音乐的追求。野孩子用西北民歌、信天游、花儿、眉户、秦腔、维吾尔族民歌、图瓦民歌等各种形式融合出美妙的旋律。他们的音乐带有自然的力量，从大地汲取着源源不断的能量。他们有着自己的音节，那些反复歌唱的"唉咿呀咿呀咿哟"就是他们的节奏。听着野孩子，眼望着北方，就算是在伏热的季节，也能领会到黄河谣和敕勒川的美妙，许多喜欢野孩子的朋友都因此对西北有着莫名的向往。在他们的木吉他里，我们仿佛听到兰州的风沙席卷而来，铁马铮铮的画面也变得生动鲜明。在那一望无际的黄土地上，野孩子那高亢动人的歌声透露出西北的美妙。

黄河谣

野孩子

黄河谣（2006）

伏热

野孩子

Ark Live 上海现场（2002）

眼望着北方

野孩子

平等路（2014）

敕勒川

野孩子

敕勒川（2014）

Oy Adym

Yat-Kha

Aldyn Dashka(2001)

鲜花只为自己开

野孩子

大桥下面（2018）

第二十五篇　周云蓬和李志的民谣表达

> "

20 世纪 60 年代是民谣音乐最活跃的时代，那时候的民谣走在民权运动和示威活动的最前线，是那个时代的佼佼者。而民谣发展到现在已经和最初的模样不太一样，但我依然觉得民谣音乐就是一种表达方式。不论我们身处在哪一个时代，我们的观点都是需要被表达出来的，而民谣恰好就是一种很适合的方式。就像著名爵士歌手路易斯·阿姆斯特朗（Louis Armstrong）说的那样："所有的音乐都是民谣，我可没听过一只马会唱歌。"

周云蓬的音乐旅程

在大陆的民谣创作人中，周云蓬和李志都是很会在作品中表达观点的人。周云蓬就特别会在作品里融入很强烈的个人意识，每首歌都是他个人意识形态的一次展示。

他创作出的民谣或是沉重忧郁，又或是清新似诗，听起来正统又富有个人特色。

周云蓬在 9 岁那年彻底失去视力，从此他的世界中的颜色便静止了。失明后的周云蓬上盲校读书，学会弹吉他，考上大学，还学着写诗。像那个年代的很多文艺青年一样，他爱读米兰·昆德拉和加缪的书，觉得《悲剧的诞生》这本书很有力量和激情。

大学毕业以后，周云蓬被分配到一家工厂上班。不过骨子里对音乐有热情的人大概都很难安逸地生活，一望到头的生活让他不安，于是他带着那副黑色墨镜和一把吉他开始了在北京的流浪生涯，从街头到酒吧，到处走到处唱。

《沉默如谜的呼吸》专辑封面

从 1995 年来到北京，到 2004 年发行第一张专辑《沉默如谜的呼吸》，周云蓬在这九年间都在和他的音乐漂泊，他住过北京最穷的地方，在各个城市里游荡过，这段漂泊的生涯也让他和无数的诗人、歌手、画家、流浪者相遇。游历的生活和眼睛的缺陷让周云蓬有着不同于常人的敏感和观察，他关注社会变化和世俗生活，无论是他的诗歌还是音乐，都流露出一种强烈的社会关怀，例如《中国孩子》《失业者》这样的作品。后来，周云蓬把和这些经历相关的文章汇集出版，于是就有了那本《绿皮火车》。

随着年龄的增长，周云蓬创作的音乐更加平和，他不再像年轻时整日喝酒，而是选择和这个世界和解，但却并不软弱。就像他自己曾经说过的："我积攒力量，尽量不使用，关键时刻用来粉碎自己。我寻找智慧，尽可能少言寡语，最后把最好的语言留来自我解嘲。"

周云蓬作品赏析

周云蓬是一个歌手，也是一个诗人，所以他的音乐里有着很强的诗歌气息，意蕴悠长。他在自己住过的城市都出过一张专辑，像是住客给所在城市的一份礼物，比如属于北京的《中国孩子》、属于绍兴的《牛羊下山》。

《九月》收录于《第八届台北诗歌节歌诗专辑》　　　《中国孩子》专辑封面

1.《九月》

很多人都很喜欢《九月》这首歌，那琴声呜咽、泪水全无的悲怆很难不让人沉溺。在北京时，周云蓬认识了张慧生。海子去世后，张慧生把海子的一首诗谱成曲，也就是这首《九月》，但后来张慧生又结束了自己的生命，而没有现场录音，这首《九月》面临着就此消失的危险。后来，周云蓬靠着拼凑的记忆和不断的打磨，才让这首歌重新展现在人们眼前。

这首《九月》承载着两位优秀创作者的离去，海子的诗、张慧生的曲、周云蓬的低沉嗓音。重新创作后的《九月》悠扬婉转："我把远方的远归还草原，一个叫木头，一个叫马尾，我的琴声呜咽，泪水全无。"每次听到这首歌，我都仿佛能看见海子和张慧生走在辽阔草原上的孤独身影，马头琴的旋律和草原的天空构成奇异的幻境，生死变换，时间交错。

2.《中国孩子》

2007 年，周云蓬自费录制专辑《中国孩子》，这张专辑就像他一直以来的作品一样，和社会现实紧密相连，却又有一种疏离感。专辑同名曲的创作就是他为当年在克拉玛依大火中逝去的孩子的悲痛发声。在这首歌里，他流露出愤怒和悲悯，但这些对残酷现实和脆弱生命的感叹也变成铿锵的发声，直抵听众内心。

3.《镜中》

《镜中》这首歌改编自诗人张枣的那首脍炙人口的诗，周云蓬对原诗作出些微调整，唱出了一种江南小令的轻快感。他用简单温暖的旋律让这首诗有了一份新的感动："想起一生后悔的事情，梅花就会落下来。"周云蓬的《镜中》比张枣的诗更加清晰具体，周云蓬加的那两句"一个老影子，一个小影子，抱着睡进黑暗里"把诗里的感情又做了一次提炼，让这首歌变得可爱起来。虽然生活并不算优待周云蓬，但这并不影响他的音乐像从心底流淌出的清泉一样安静自在，带着些许诗意和从不曾停止的洞察。

4.《盲人影院》

周云蓬曾经说过："人的一生，往往围绕一个动机转。音乐，也是第一句重要，有一个旋律动机的时候，这首歌的命运就注定了。"《盲人影院》就是如此，这首歌是他早年间创作的一首带有自传性质的歌，在歌里他讲述了自己年轻时的经历。

在这首《盲人影院》里，我们听到的是他从九岁到三十五岁的经历。失明后的九岁男孩开始从早到晚地听电影，"银幕上长满了潮湿的耳朵"。成为青年后，他学会唱歌和写诗，走过许多的地方，爱过也恨过一个姑娘，"他整夜整夜地喝酒，朗诵着号叫。"在这首歌中，我们听得出他的想象力，听到他在成为歌手和诗人的过程中的细腻感受，听见他前三十年的人生。这首歌没有复杂的曲调和歌词，周云蓬用简单的吉他伴奏和平凡的歌词写出他的意念，展现他的锋芒。

《盲人影院》收录于专辑《清炒苦瓜》

5.《不会说话的爱情》

《不会说话的爱情》是周云蓬写的一首诗，这首诗还在 2011 年获得人民文学奖的诗歌奖，后来他为这首诗谱了曲。喜欢这首歌的人会觉得歌词写得极美，表达了一种永

不再相逢的决绝的别离："日子快到头了，果子也熟透了，我们最后一次收割对方，从此仇深似海。你去你的未来，我去我的未来，我们只能在彼此的梦境里虚幻地徘徊。"

《不会说话的爱情》收录于专辑
《牛羊下山》

每一首诗都有自己的语感和声音，而作为诗人的周云蓬已经找到自己的诗歌语感。他用自己的方式行走，就像他自己说的那样："我到处走，写诗唱歌，并非想证明什么，只是我喜欢这种生活，喜欢像水一样奔流激荡。我也不是那种爱向命运挑战的人，并不想挖空心思征服它。我和命运是朋友，君子之交淡如水，我们形影相吊又若即若离。命运的事情我管不了，它干它的，我干我的，不过是相逢一笑泯恩仇罢了。"

李志的音乐与传递的情绪

对于音乐人，总有一个地方对他来说很特别，比如大武山之于我，南京之于李志。李志不是个土生土长的南京人，但南京却被李志慢慢唱成了"爱人"，南京已经是他的家。

1997 年，李志考入东南大学自动控制系，由此从家乡江苏省金坛市来到南京这座城市。进入大学后的李志是个十足的"愤青"，他曾把当时的自己描述为"一个 19 岁的愤青，一个内心极度自卑又极度安静的愤青"。大二快结束的那年，年轻气盛的他无法忍受学校和老师，于是办理了退学，之后的几年里他都是靠着同学的救济而生活。2004 年，李志挑出一些以前写的歌录成小样，于是有了后来的三张专辑《被禁忌的游戏》《梵高先生》《这个世界会好吗》，但这三张专辑并没有让李志的生活有所改善。2007 年，他离开南京，在成都开始一份朝九晚五的工作，还上制作专辑时欠下的钱。

2009 年，李志从成都重返南京，发行自己的

《我爱南京》专辑封面

第四张专辑《我爱南京》。因为前两张专辑制作成本低廉，一度被他认为是粗劣的小样，所以他只用了化名"BB"署在封面上。李志认为《我爱南京》这张专辑才是他第一张正式的个人专辑。

从 2009 年到现在，李志在独立民谣音乐史上留下了很多事件：烧碟、众筹、跨年、欧拉艺术空间、叁叁肆巡演……对李志来说，音乐上的自由和精神上的输出尤为重要。在最近几年，他的音乐边界也在慢慢扩大，不再能只用摇滚或是民谣来下单一的定义。李志的名字成为文艺青年心中的标杆，而他也直白地谈钱，从不避讳，他开始懂得：顺应世界的同时，坚持住自己才是最重要的。他是南京的一张名片，也是知名的音乐人，但他也还是那个戴着眼镜、长相平凡的中年人。他会掐着烟，告诉你："这个世界，还会好的。"

歌 单

九月
周云蓬
第八届台北诗歌节歌诗专辑（2007）

中国孩子
周云蓬
中国孩子（2007）

镜中
周云蓬
镜中（2014）

盲人影院
周云蓬
清炒苦瓜（2008）

不会说话的爱情
周云蓬
牛羊下山（2010）

天空之城
李志
我爱南京（2009）

梵高先生
李志
梵高先生（2015）

第二十六篇 中国城市
民谣的蓬勃声音

"

好听的民谣并不用过多的解释和花哨的包装，简单的乐器和真诚的故事就已经足够，从校园民谣到新民谣，中国现代民谣的发展虽然不算太久，但也颇为灿烂。在中国，民谣早已不是简单的字面含义，它不像流行乐那样范围广阔，也不是摇滚乐那样精神力十足，浅吟低唱的民谣独自散发着它自然的魅力。而在90年代红极一时的校园民谣也渐渐因为主题的单一被城市民谣融合了起来。

中国的城市民谣

城市民谣最开始并没有像其他流行音乐一样在市井中有很高的传唱度，许多擅长写城市民谣的音乐人都有着长期的城市生活经历。时间久了以后，这些音乐人在城市里也留下了深深的足迹，他们习惯用音乐记录下那些曾经的过往，也正是他们创作的

这些音符和旋律，一点点地勾勒出了中国城市民谣最初的模样。

最近几年，大概是从 2014 年开始，城市民谣逐渐从小众中走出来，慢慢占据了人们音乐生活的领地。许多城市甚至因为一首歌而获得了人们更多的关注，例如赵雷的《成都》、李志的《关于郑州的记忆》、郝云的《去大理》。很多人听着民谣，哼着小调，提着行李去那座城市旅行。

城市民谣的出现让城市焕发了新的活力，如果哪座城市没有一首自己的民谣旋律，这座城市一定是有一些遗憾的。城市民谣里包含的感情，让很多在城市生活的人能够有共鸣，这种似曾相识的怀念勾起了每个听众关于心中那座城市的专属记忆。

城市民谣最大的魅力就是能够用旋律抚摸到每个人内心最柔软的角落，在几千年的文化传承里，有太多的故事被掩埋在了时光里，每座城市的故事都值得慢慢发掘。城市民谣的出现让我们听到了那些隐藏着的美好，哪怕那座城市你从未去过。

城市里的好声音

1. 程璧

民谣的声音总是很丰富，有忧郁深沉似大海，也有清澈纯净如小溪，程璧和她的歌就这样带着温暖、恬淡走进了我们的耳朵里。

《诗遇上歌》专辑封面

程璧从小长在北方，幼年时一直和奶奶生活在一起，她的名字就是奶奶取的。程璧的奶奶是一位在民国时期受过高等教育的女性，程璧曾说过自己所有的艺术启蒙全部来于奶奶。程璧小时候跟着奶奶一起生活在四合院里，奶奶教她念唐诗、练毛笔字。后来程璧还为这座院子写过一首小诗："庭前花木满，院外小径芳。四时常想往，晴日共剪窗。"这小小的四合院成为了程璧歌曲创作灵感的来源地，她的第一首歌也是从那首小诗而来。

2009 年的时候，程璧考上了北京大学的研究生，开始专攻日本文化、东方传统美学。如果没有爱上音乐，她可能会一直留在原研哉的设计所工作。但世界上的许多美好却恰恰是那些偶然，才让我们有机会听到来自程璧的声音。《晴日共剪窗》那张专辑是她在回忆美好的童年，在诗人北岛命名的唱片《诗遇上歌》里，程璧开始和诗歌对话，吟唱温柔。在《步履不停》那张专辑里，程璧开始尝试作词，还尝试去表达除了温柔之外的情绪。例如那首《自由》。

无论是《我想和你虚度时光》《春的临终》，还是她的翻唱《恋恋风尘》《花房姑娘》，我们总能从程璧温柔的声音里听见她内在生长的力量。不论是日本美学还是中国传统，程璧总能把自己路上遇见的东西融化在自己的心里，让自己更充盈、满足。

2. 陈粒

和温柔沉静的程璧不同，陈粒是绝对的个性和张扬。陈粒的歌有种奇妙的能力，即便初听时觉得怪异，但反复几次却绝对会爱上，无论是曲调，还是到歌词，都会不可思议地迷恋。

在上海念大学的时候，陈粒认识了吉他手燃、贝斯手虫虫、鼓手薛子，之后他们几个人组成了空想家乐队，陈粒担任乐队的主唱。在 2014 年推出首张专辑《万象》后，陈粒离开空想家乐队，开始独立做音乐，在她那首《奇妙能力歌》后，陈粒的名字变成了一个流行标签。

《奇妙能力歌》收录于专辑《如也》

和她的歌声一样，陈粒身上带着自由的味道，从小跟外公长大的陈粒，在外公的有意培养下一直很独立，甚至有时候还带着十足的男孩子个性，直到上大学之后，她才慢慢懂得"跟人沟通不能总打架，要学着好好说话"。

《奇妙能力歌》《走马》《小半》《易燃易爆炸》，陈粒的这些歌总带着十足的个性，温柔、性感、空灵、洒脱，完全迥异的风格都能在她的身上奇妙地融合。你似乎永远无法琢磨到这个古灵精怪的姑娘，脑子里下一秒的想法会是什么。陈粒的作

品，有很多歌词都是歌迷写给她的，她甚至专门有一个邮箱用来收集大家发来的歌词投稿，就像她自己很喜欢的那首《历历万乡》，歌词的作者就是一位同学的爸爸。

很多歌迷都喜欢陈粒身上的"孤傲不羁、任性自由"，陈粒用自己的音乐构建了一个江湖，而每个能懂她的人也都在她的江湖里。

3. 郝云

除了那些温柔、个性的女声，城市民谣也有很多深情、潇洒的男音。如果说听程璧让你感觉到时间在放缓，听陈粒会觉得个性被张扬，那么听郝云就会让你释放出那些被埋在心底里的渴望。《活着》《突然想到理想这个词》《北京，北京》，他的每一首歌都深深触动着都市青年的神经，也经常会有人因为听了那首《去大理》背起了行囊，来一趟说走就走的旅行。

《突然想到理想这个词》专辑封面

和他的歌一样，郝云自己的人生也带着一份冲动和潇洒，十几岁的时候他和家人离开郑州定居在了北京。后来郝云自己组过乐队，在北京舞蹈学院附中当过老师，也发过专辑，还上过春晚。从13岁开始拿起吉他做音乐到现在，郝云做过无数和音乐相关的工作，很多当时看起来冲动的决定，现在也都成了他无悔的选择，他曾经说："冲动是一种人生态度，会冲动说明你对一切还有感觉，说明你没有因为生活而变得麻木，有的人会因为冲动而后悔，但更多人会因为从没有冲动过而后悔。"

《去大理》专辑封面

郝云的作品听来带着地道京片子的味道，他在自己的作品里融合了很多的元素，譬如那些口语化的歌词和那些明显的儿化音。听他的歌就像在读他的生活启示录，幽默、真实、温情、讽刺，里面的每一句词都能让人找到共鸣。有人说要听郝云，要先理解生活。他的歌里，每一句都是生活在这个社会里的细腻感受。虽然这几年，他的创作更加成熟，但作为都市行者，他始终还是那个唱着《去大理》的青年，给每一个挣扎在都市中的年轻人带去一点诙谐和安慰。

4. 赵照

和前面几个人比起来，赵照更像一个安静的匠人，默默写着自己的歌，1979 年出生的赵照是当时后海一帮年轻北漂中辈分最老的歌手之一。年少时的他渴望成名，一个人背着吉他离开家想去做点大事。但在经历十多年的坎坷后，赵照已经渐渐平和，活出了自己最自在的模样。

赵照是个山东汉子，从小就喜欢听音乐，妈妈给他买的双卡录音机，他每天都放

《大经厂》专辑封面

在床头不停地听。从港台流行、欧美金曲到钢琴、交响，甚至河北梆子、河南坠子，他都喜欢听，哪怕有些歌词他其实听不懂，但只要能听见旋律他都感觉很好。1999 年，赵照离开家，带着 500 块钱和一把吉他，开始北漂，他和那些北漂青年们有着一样的经历：三里屯酒吧里卖过唱，琉璃厂琴行里打过工，被房东驱赶，被警察突袭检查暂住证。但这些都没阻挡他继续做音乐的决心。

赵照的歌听起来总有一种让人忍不住亲近的感觉，他一直坚持民谣要像说话一样唱歌，民谣要足够真诚，连语气都要能打动每一个听到的人。比如那首《当你老了》，他把叶芝关于爱情的诗改成了对母亲的温情赞颂，让歌里的每一个音符都散发着温暖的气息。还有那首《在冬天和奶奶一起晒太阳》，简单却带着浓厚的生活气

息，懒洋洋的冬日午后就这样呈现在了我们面前，让人觉得温馨而舒适。

在民谣歌手里，赵照也许不是最优秀的那个，但却没人能够忽略掉他的真诚，他把自己所有的观点都很坦诚地放在了自己的歌里，只要你慢慢去听，总能听得到他在讲话。

关于城市民谣今天就先讲到这里，下一篇，我们还会继续聊聊城市和民谣，感受一座城，一个人⋯⋯

歌 单 ······

在冬天和奶奶一起晒太阳
赵照
大经厂（2010）

当你老了
赵照
当你老了（2015）

我想和你虚度时光
程璧 莫西子诗
我想和你虚度时光（2015）

奇妙能力歌
陈粒
如也（2015）

活着
郝云
活着（2013）

去大理
郝云
去大理（2014）

第二十七篇 一人一城的城市民谣

"

和校园民谣的卡带时代不一样，如今的民谣走遍了城市的每个角落，越来越多的人在歌里写下自己的生活，唱着遇到的人和事。城市民谣成长得迅速而茁壮，爱民谣的人越来越多，而民谣里关于城市的记忆也越来越丰满。

曹方与云南

彩云之南似乎是很多民谣人的向往之地，野孩子、郝云都写过关于云南的歌，而提到云南的民谣音乐人，我最先想到的却是曹方。和那些渴望来一趟大理的旅人不同，曹方是个土生土长的云南姑娘，她习惯了家乡西双版纳马帮的驼铃声、茂密生长着的肉豆蔻，还有那些孔雀、犀牛、长臂猿。遥远的西双版纳给了她自由自在的童年，但却很难听到足够的外界信息。曹方从小就很渴望去外面看看，羡慕那些听说过

的和不曾到达的诗与远方。

　　1996 年，曹方离开西双版纳到昆明求学。从那时起，她参加乐队演出、歌唱比赛，开始进行更多音乐上的尝试。2002 年，曹方离开家乡来到北京，成为小柯的录音助理。第二年，曹方就发布了自己的第一张专辑《黑色香水》。在制作第一张专辑的时候，团队的精力都放到音乐上，没注意到印刷厂在唱片封面和歌词本里都将曹方的名字印成了芳草的芳，于是"曹芳"就这么出现了。但从 2005 年的单曲《滴答》开始，曹方还是选择改回本名。

　　2013 年，曹方决定离开北京，之后的三年时间里除了几个音乐节之外，她很少露面。就像曹方自己说的那样："我的价值观决定了我不是要去做一个普世价值观里万众瞩目的人，那样的东西给我带来最大一部分的影响就是失去自由。"在离开北京的三年里，曹方回到家乡西双版纳，在田野里采茶、做陶。在复杂又静谧的手工制作过程中，她变得更加平静、专注。

《哼一首歌等日落》专辑封面

　　曹方算得上是一位"佛系"女歌手，她不热衷于跑通告、上综艺，一年有一半的时间都不在北京。2005 年发布的专辑《遇见我》，取得了十万张的好成绩，她也被提名为当年的最佳创作女歌手，但曹方并不以此为傲，也没有趁热打铁，反而将更多的精力投向幕后，在之后的 10 年里为其他艺人写了很多歌曲。

　　在曹方的第一张专辑《黑色香水》里，我们听得出她稚嫩的少年气，她尝试了摇滚、trip-hop 等多种风格。和那时的专辑封面一样，她也像是一个叛逆的朋克少女，一切都要与众不同，歌词也要十足的个性。而在《遇见我》时期，曹方音乐里的杂质就慢慢减少了。到 2009 年《哼一首歌等日落》发行后，她沉淀下来的风格和模样已经被人们牢牢记住。

在曹方的作品里，我们听得到小女生的心情，也听得出大女人的独立，她独特的气质总能让人在千千万万的"小清新"里一下子把她分辨出来。曹方的身上，永远都能看得见那股随意，就像她自己说的："在人生有限的时间中，尝试慢下来，尽力做好每一件小事，也许是这个时代真正稀缺的英雄精神。"

赵雷和他生活过的成都

"让我掉下眼泪的，不止昨夜的酒。让我依依不舍的，不止你的温柔。"赵雷的这首《成都》唱出了他的回忆，也唱出了许多人心中关于成都的记忆，也是这首《成都》让大家对赵雷熟悉起来。

虽然《成都》让赵雷的名字家喻户晓，但赵雷却是一个土生土长的北京人。比起同龄的孩子，小时候的赵雷一直都很淘气；父母由于忙着做生意，对赵雷的管教也很宽松。在这样的成长环境下，无忧无虑的赵雷对外面的花花世界充满好奇心，那些他探索过的四合院、胡同、溪流、柏油路、集市、咖啡馆……后来也被他一一写进了自己的歌里。

17 岁那年，赵雷背上自己心爱的吉他穿梭在北京的地下通道中，做起了地下歌手——那一年是 2003 年。之后，赵雷的舞台从地下通道变成后海的酒吧，也慢慢有了稳定的收入。高中毕业后，赵雷收到了大学录取通知书，但他觉得自己不是读书的料，于是选择继续自己的音乐旅途。2006 年，赵雷正式告别北京，做起了流浪歌手，而成都就是他旅

《成都》专辑封面

途的第一站。在成都的小酒馆里，赵雷留下了许多的回忆；对于赵雷而言，成都是他的第二个家乡。

做流浪歌手的日子里，赵雷去过拉萨、开过酒吧、还去参加过《快乐男声》，年轻的赵雷曾发表过这样的雄心壮志："有些人可以唱歌，有些人必须唱歌，我就是那个必须唱歌的人。我是赵雷，我要掀起中国原创音乐的新浪潮。"

除了那首《成都》，我也很喜欢赵雷关于母亲的作品，比如那首《吉姆餐厅》。赵雷是回民，而"吉姆"就是回语

《吉姆餐厅》专辑封面

里母亲的意思。母亲过世后，他常去米尔的清真餐厅，在那里总能寻得母亲的味道，所以才有了这首《吉姆餐厅》。

赵雷的音乐让人听来总是舒服的，因为足够质朴。他的《画》带给我们乐观坚强，他的《成都》带给我们感动和泪水，他的那首《妈妈》又能让人回忆起母亲怀抱的温暖。每次听赵雷的歌都像是和久未见面的朋友叙话，听他跟你倾诉那些辛酸过往，喜怒哀乐。和每个年轻人一样，赵雷同样有悲喜苦乐，梦想奋斗，所以我也衷心希望这个平凡真挚的青年能够永远坚持用心歌唱。

好妹妹与北京

提起云南，我们会想到曹方的空灵；说起成都，我们会忆起赵雷的深情；而如果回望北京，则有太多的记忆和故事。北京这座城市太大，像一座巨大的时刻运转的机器，无数人的欢笑与泪水都留在这里，好妹妹乐队就是其中之一，这两个曾经看似和音乐没有任何关系的两个年轻人，用了不到十年的时间，成为了国内最具人气的民谣乐队之一。

理工男张小厚 2008 年开始听独立音乐，那时候的秦昊还在几个大城市之间游荡，从插画师、摄影师再到美术老师，甚至还参加过考研。2000 年以后，互联网的介入让

音乐这一行业也有了很大的变化。张小厚和秦昊就是因为在网上弹琴唱歌相识的，两个神交已久的网友见面后更是一拍即合，在一起唱了一首《你究竟有几个好妹妹》之后，这两个兴趣相投的人就决定在一起组个乐队，于是就有了"好妹妹乐队"。2012年底，好妹妹乐队有了一定的知名度后，两个人才先后辞掉工作。他们花了两千块租棚，自己做文案、画插画，

《春生》专辑封面

在没有任何团队的帮助下，两个人做了一张名为《春生》的专辑，后来成立了工作室，好妹妹乐队也正式成为了独立音乐人。

从创立火爆的网络脱口秀电台，到开演唱会、发专辑，好妹妹乐队这一路走来总是出人意料，不断尝试各种新鲜的事物，他们从不放过每一个追求个性的机会。从《冬》《相思赋予谁》到《月》《多一克温暖》，好妹妹的歌总是很平易近人，却能轻易打动人心，生活里的快乐和忧愁都在他们的旋律里娓娓道来。他们会煽情，但他们同样也喜欢调皮和玩笑，所以有了《青城山下白素贞》和《祝天下所有的情侣都是失散多年的兄妹》这样个性十足的曲子。

他们的作品里，《一个人的北京》是我最喜欢的一首，这也是好妹妹乐队传唱度很高的一首作品。"许多人来来去去，相聚又别离，也有人喝醉哭泣，在一个人的北京。"这首歌与其说是写给曾经或正在北漂的朋友的一首歌，不如说是一首送给所有在外漂泊的人，让每个人有相似经历的人都能感同身受。

《一个人的北京》收录于专辑《南北》

人们对好妹妹的音乐虽然褒贬不一，但这并不影响他们在市场的热度，他们的出现满足了所有非专业人士对于音乐的幻想，也让音乐对于其他人来说变得容易了许多。也许是因为张小厚和秦昊本身的经历，他们传递出来的情绪总能走到每个人的内心深处，两个年轻人简单平实的歌唱，却带着一股无形而尖锐的力量，让听众无从抵抗。到现在，好妹妹乐队对很多人来说是一种归宿，是一份宁静，是在这浮躁世界里难得的一抹安宁。

歌 单

黑色香水
曹方
黑色香水（2003）

遇见我
曹方
遇见我（2005）

成都
赵雷
成都（2016）

画
赵雷
赵小雷（2011）

冬
好妹妹
春生（2012）

相思赋予谁
好妹妹
春生（2012）

一个人的北京
好妹妹
南北（2013）

第二十八篇 麻油叶的滚烫青春

"

近些年，内地独立音乐涌现出了一波又一波的新生力量。这些年轻人带着自己的作品一路奔袭，穿越了陆地海洋。随着网络新媒体的普及，独立厂牌层出不穷，慢慢滋生出了自己的能量，而麻油叶就是其中的佼佼者。

麻油叶包裹的滚烫梦想

麻油叶是一个年轻民谣音乐人组成的民间民谣组织。"麻油叶"不是什么植物的名字，而是创立者马頔名字拆开的谐音。2011年，马頔找到宋冬野邀请他加入麻油叶，宋冬野在听过马頔的歌之后拒绝了他；后来因为尧十三的加入，宋冬野又被吸引了进来。大家渐渐地

麻油叶民间组织

从网友关系发展出了一个小团体，麻油叶这个群体也就渐渐成了现在的模样。

在麻油叶里，一群喜欢音乐的年轻人整日在一起喝着让自己微醺的酒，唱着自己喜欢的歌。他们抱着自己的一把吉他，如同爱自己的家人、朋友和伴侣一样热爱着音乐。麻油叶的年轻人们有情怀、有才华，他们的歌与宏大无关，只有生活里那些最琐碎的浪漫。

麻油叶刚成立的时候，他们的歌只在豆瓣和一些不主流的音乐网站上存在。在2011年麻油叶名为"呓梦为麻"的第一次义演上，尧十三、马丁、不二、马頔、胡湉、张萧这些参演者，有一大半都是大部分麻油叶爱好者不熟悉的。麻油叶除了"铁三角"马頔、尧十三、宋冬野，麻油叶的成员流动性极大，总有新人加入，也总有老人离开。无论麻油叶是当初小众的独立音乐人组织，还是成为现在大众熟悉的民谣厂牌，麻油叶成员们都一直在用自己的方式坚持创作自己喜欢的东西，诚实地把所有感受写成旋律，努力写歌、努力演出。

麻油叶里的爱与青春

1. 马頔

从马頔在豆瓣组织起麻油叶到现在，已经过去了十年。当时的马頔一定想不到这个从网上萌芽起来的音乐组织直到现在都还吸引着年轻的民谣音乐人，而自己也因为那首被翻唱的《南山南》被许多人记住了名字。

《南山南》单曲封面

升高中的那年，马頔开始听"魔岩三杰"——窦唯、张楚、何勇的歌，也是这一年，他有了自己的吉他。高中之后，他听起了周云蓬、万晓利。直到高考结束后，家人才允许他学吉他。在家人的安排下，大学毕业之后的马頔进入一家国企工作，但他并不喜欢这种稳定的生活。白天朝九晚五，晚上他就在酒吧弹唱，这样的日子转眼就过了三年。

2010 年，他开始参加民谣音乐演出。之后，为了能和兴趣相投的朋友一起胡侃和创作，他创建了麻油叶民间音乐组织。2013 年，他担任张内咸导演的电影《那些五脊六兽的日子》的主演。2014 年，他开始录制专辑《孤岛》。同年，他决定把全部精力和时间放到音乐上，于是他辞掉工作。在与摩登天空这样的独立音乐厂牌签约后，马頔渐渐得到主流音乐圈的认可。但那时他的歌还是只在小范围内传播着，直到 2015 年，《中国好声音》的张磊唱红了那首《南山南》，大众才开始对马頔的名字不再陌生。

许多人因为《南山南》知道了马頔，有些人因为那首《傲寒》喜欢上了马頔，还有些人因为《棺木》听懂了马頔。马頔走红后，赞美与批评的声音此起彼伏。不论外界如何评价，马頔都是从民间崛起、独立于主流评价外、带着鲜活创造力的新生力量。尽管他认为自己离真正的民谣还有很长的距离，但许多原本对民谣一无所知的人因为他才开始慢慢喜欢上了民谣，而这大概就是马頔和民谣共有的魅力。

2. 尧十三

作为麻油叶的核心成员，尧十三始终是更小众、更少数人的心头好。这个少言寡语的男人有着奇妙的魅力，喜欢他的人至死不渝，不喜欢的人一秒都不想听他的歌。

尧十三在贵州省织金这个小县城里长大。他的父亲是一名医生，尧十三子承父业，曾考进武汉大学医学院苦读五年，但尧十三在阴差阳错中偏离了原来的轨迹，后来"因为延迟毕业，错过了考研进医院做医生的机会，当时一不小心成为了无业游民，只剩下弹吉他这个事情可以做，然后就顺便做到了现在"。

来北漂之后，尧十三认识了马頔、宋冬野，三个人就这么凑在了一起。2012 年，他们一起搬到北京东五环的一间小屋子。宋冬野睡在主卧、马頔睡在次卧，而尧十三就睡在客厅。和其他两个人不同，尧十三的歌不是小清新，也没有伤春悲秋，而是带着调皮。很多人都是从娄烨的电影《推拿》中认识尧十三的，他的歌词里隐藏着不轻易诉说的一往情深，带着难以掩盖的忧伤。他的歌总是自成一个系列，例如《他妈的》《他爸的》《他姐的》，还有不下 5 个版本的《北方女王》。

即便是民谣圈里挑剔的李志，都认为尧十三是个天才。他的那首《北方女王》

直到现在都让人念念不忘，但最动人的情歌背后总有着一段残忍的往事。这首歌是尧十三为他唯一的北方女王呈上的一杯深沉的烈酒。尧十三最长的一段爱情都散落在这段旋律里，其中所有的悲喜和柔情也都被揉碎在这首歌里，那些无法遗忘的往事被一字一句地唱了出来。这首《北方女王》最打动人心之处就在于她是所有人心里的回忆，每个人的心里都有那么一个"北方女王"，存在于最美的年少时光。

《北方女王》收录于专辑
《飞船，宇航员》

尧十三的歌和大众对于民谣的印象不太一样，他的歌里有忧郁、有诗意、有怯懦、有戏谑；他一直跟着自己的感情走，坚持着自说自话，不刻意迎合谁。尧十三的《雨霖铃》带着奇妙的古典韵味，他用西洋的班卓琴为所有人制造了一场浅斟低唱的古典梦境。他的歌里有浓厚的地域气息，也很擅长用方言唱着家乡的事。《瞎子》这首作品，是他家乡织金的一首民谣，其中的方言歌词也是改编自柳永的那首《雨霖铃》。"之千里的烟雾波浪嘞……杨柳嘞岸边风吹一个小月亮嘞"，他用织金那种亲切又有点滑稽的方言唱起了离别悲伤的调子。尧十三就是这么一个带着深厚人文气质的民谣人，他用自己孤独敏感的作品在诗人和痞子之间游离。

3. 贰佰

九年前的大陆民谣不像现在这么大众化，但贰佰的那首《玫瑰》却已经烙印在许多人的心里。写这首歌的时候，贰佰还混迹在"豆瓣"。一个女孩在"豆瓣"写下的文字让他有很多同感，于是贰佰用女孩的文字写出了那首歌，而那个女孩的网名就叫"玫瑰"。

"贰佰"这个名字的来由其实很简单，他曾经买过一个二手的索尼阿尔法200相机，"贰佰"就是相机的后缀。后来，贰佰又有过很多新相机，但贰佰这个名字却一直没再变过。

贰佰出生在内蒙古的阿拉善。上初中的时候，他从哥哥那里获得一把淘汰下来的

吉他，刚开始是瞎弹，后来开始写歌。在高中和大学期间，贰佰还玩起了乐队。很多音乐人在做音乐之前总有着不同的经历，就像马頔的国企工作经历、尧十三的医学院生活，而贰佰在大学学的是土木工程，毕业之后就在甘肃、内蒙古的一些荒无人烟的地方参与化工厂的修建。贰佰说，他那时候"在野外一待就是几个月甚至半年，连个人都见不到，实在是不喜欢建筑这个行业，开琴行的愿望也越来越强烈了。"

《玫瑰》《我在太原和谁一起假装悲伤》收录于专辑《嘿，抬头！》

2010年，贰佰带着自己从事建筑业攒下的几万块，和几个朋友一起来到太原，准备实现自己多年的梦想。他在太原解放路开了一间属于自己的琴行，还在那里教琴、带带学生。《我在太原和谁一起假装悲伤》这首歌就是那时候写出来的，后来这首歌被传到了"豆瓣"，贰佰安静沧桑的嗓音很快吸引了一批网友，他就这么渐渐有了粉丝，那间小琴行也开始热闹起来。2011年，贰佰加入了麻油叶民间民谣组织，之后他也与摩登天空签约。

除了那首广为流传的《玫瑰》之外，我还很喜欢贰佰的《阿拉善》《妈说》。贰佰的歌里总有故事，不喜欢讲话的贰佰却在歌里让很多听众有流泪的冲动。他并不算是高产的音乐人，但却一直真实地热爱音乐、坚持创作。他曾说过："一夜走红的方式或许不太适合我，而且现在的歌还没积累到一定的量，即使一不小心走到了高处，也会很快地摔落下来，就像现在这样，一步步慢慢地走，就挺好。"

在这个浮华年代里，贰佰给人的感动就像一壶甘醇的酒，越久越香。这么多年，一路走来的他还是当初那个真诚亲切的琴行老板，一直给他的听众讲着故事。

到了这个时候呢，我们这本世界民谣史也要和大家说再见了，在过去的篇章里，我们欣赏过许多民谣的旋律，也了解到许多民谣的历史和故事。这段旅程即将告一段落，但关于民谣的故事，却远远没有结束，希望大家继续关注民谣，热爱民谣，愿大家都能在未来活成自己理想的模样。

南山南
马頔
孤岛（2014）

傲寒
马頔
孤岛（2014）

北方女王
尧十三
飞船，宇航员（2015）

雨霖铃
尧十三
飞船，宇航员（2015）

玫瑰
贰佰
嘿，抬头！（2017）

我在太原和谁一起假装悲伤
贰佰
嘿，抬头！（2017）